Producing
製片之路

世界級金獎製片人如何找到足夠資金與一流人才，
克服各種難題，讓想像力躍上大銀幕

FilmCraft

Producing
製片之路

世界級金獎製片人如何找到足夠資金與一流人才，克服各種難題，讓想像力躍上大銀幕

傑佛瑞·麥納伯（Geoffrey Macnab）
雪倫·史沃特（Sharon Swart）／著
陳家倩／譯

漫遊者文化

製片之路
世界級金獎製片人如何找到足夠資金與一流人才，克服各種難題，讓想像力躍上大銀幕
FilmCraft: Producing

作　　　者　傑佛瑞·麥納伯（Geoffrey Macnab）、雪倫·史沃特（Sharon Swart）
譯　　　者　陳家倩
責任編輯　周宜靜
封面設計　Javick工作室
內頁排版　高巧怡
行銷企劃　林芳如
行銷統籌　駱漢琦
業務發行　邱紹溢
業務統籌　郭其彬
系列主編　林淑雅
副總編輯　何維民
總　編　輯　李亞南
發　行　人　蘇拾平
出　　　版　漫遊者文化事業股份有限公司
地　　　址　台北市松山區復興北路331號4樓
電　　　話　（02）2715 2022
傳　　　真　（02）2715 2021
讀者服務信箱　service@azothbooks.com
漫遊者臉書　https://zh-tw.facebook.com/azothbooks.read
發行或營運統籌　大雁文化事業股份有限公司
地　　　址　台北市105松山區復興北路333號11樓之4
劃撥帳號　50022001
戶　　　名　漫遊者文化事業股份有限公司
初版一刷　2016 年 11 月
定　　　價　台幣499元
Ｉ Ｓ Ｂ Ｎ　978-986-93709-4-3

國家圖書館出版品預行編目(CIP)資料

製片之路：世界級金獎製片人如何找到足夠資金與一流人才，克服各種難題，讓想像力躍上大銀幕／
傑佛瑞·麥納伯（Geoffrey Macnab）、雪倫·史沃特（Sharon Swart）著；陳家倩譯. -- 初版. -- 臺北
市：漫遊者文化，2016.11　192面；23 x 22.5公分　譯自：FilmCraft : Producing
ISBN 978-986-93709-4-3（平裝）
1.電影製作 2.訪談　　　987.4　　　105019310

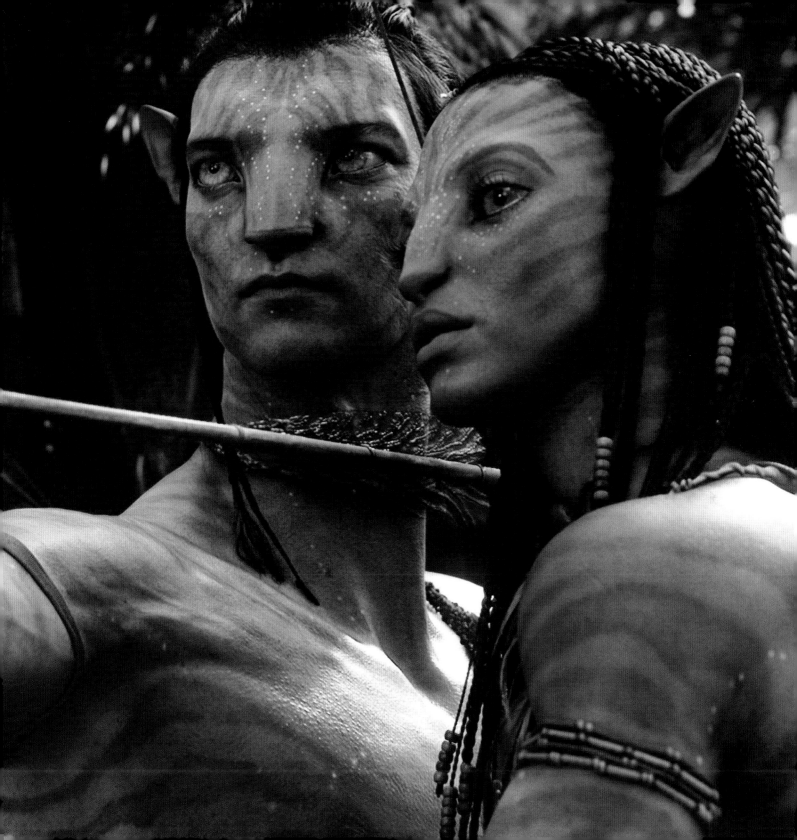

目次

前言

製片[1] 的角色不易定義。這是個五花八門的工作：他必須身兼數職，而且隨著電影及製作地點、方法的不同，工作內容也會有很大差異。長久以來，少數明確的事實也許就是：只有掛名「製片人」完整頭銜的人，才有資格上台領取奧斯卡「最佳影片獎」，不過近年來連這一點都受到質疑。

諷刺戴洛·F·賽納克（Darryl F. Zanuck）等電影巨擘叼著雪茄的舊漫畫，至今仍深植大眾想像中；早期超級製片人的傳說也引人遐想，例如來自東歐的貧窮移民、最後成為好萊塢舉足輕重大人物的阿道夫·朱克（Adolph Zukor），以及山繆·高德溫（Samuel Goldwyn）。觀賞米歇爾·哈札納維西斯（Michel Hazanavicius）執導的好萊塢背景默片《大藝術家》（The Artist, 2011）時，你會在精打細算的艾爾·季默（Al Zimmer, 約翰·古德曼〔John Goodman〕飾演）身上隱約看見似曾相識的製片人原型──當年認為大眾想要的是「鮮肉」（fresh meat），判定默片明星喬治·瓦倫廷（George Valentin）過氣的，就是季默。

米高梅影業（MGM）「才子」厄文·托爾伯格（Irving Thalberg）的控制癖和對創作的干涉，早已成為影壇傳說。他掌控一切，但從不在銀幕上掛名製片人，也是眾所周知的事。托爾伯格一直留在片廠系統，職涯適逢製片廠全盛期，似乎與本書訪談的製片人大相逕庭，不過，他的品味、堅持和理念等特質，無論在一九三〇年代的庫爾弗城[2] 或現今的電影界，都一樣重要。

製片人既是江湖郎中，也是魔術師。他是維持馬戲表演進行的指揮，調解合作者在創意和財務上的要求。他需要精明的財務頭腦，也需要無畏的膽量。奧斯卡獎得主的英國製片人傑瑞米·湯瑪斯（《末代皇帝》〔The Last Emperor, 1987〕）曾說，製片人就是能夠「變出現金」的人。

製片人要有三寸不爛之舌，不斷推銷想法。他們的信念是：讓創意團隊相信自己有能力拍攝某部電影，也讓金主相信電影會在時間和預算內完成。製片人必須具備拿破崙般的敏銳邏輯、鑑定人才和資產負債表的眼光；他們必須有足夠魅力說服投資者，軟硬兼施，達成困難的交易，同時也要有行銷的犀利直覺。然而，製片人操盤的場合多變，也影響他們的自主範圍及不同程度的責任。

過去幾十年來，好萊塢許多最大牌的製片人會簽訂「片廠合約」[3]，通常在製片廠裡擁有個人辦公室，也會獲得開發[4] 基金和製作資金。近年來，雖然這種製片人合約[5] 已大幅減少，但是像傑瑞·布魯克海默（Jerry Bruckheimer）等級的王牌製片人（進駐迪士尼旗下多年），已有好一陣子不必為了幫自己的電影籌資而到處湊錢。另一方面，美國獨立製片人大多在片廠系統之外，所以還必須具備其他精細複雜的知識，如：銀行貸款、完片保證[6]、減稅獎勵，以及國際銷售市場。

在歐洲與世界其他地區，電影製片人的操盤方式與美國獨立製片人類似。他們要負責集資，但在題材[7] 與合作對象方面卻有較多彈性。本書訪談的歐洲製片人安德魯·麥當勞（Andrew Macdonald）曾製作英國賣座片《魔鬼一族》（Shallow Grave, 1994）及《猜火車》（Trainspotting, 1996），就舉了一個絕佳例子來說明獨立與片廠之間的南轅北轍。他回想起第一次製作美國片廠電影時，那種既混亂又諷刺的感覺。當時他看了合約，很驚訝「製片人」似乎擁有至高的權力，但仔細閱讀後才明白，法律文件上所指的「製片人」根本不是他──片廠才是製片人。儘管他掛著「製片人」的頭銜，但只是受雇於人。

另一方面，在獨立製作世界，電影必須依賴為數不少的籌資者，各種製片頭銜以驚人速度擴增，除了製片人，還有監製（executive producer）、聯合製片人（co-producer）、助理製片人（associate producer），及助理監製（assistant producer）等[8]。最近有一部歐洲聯合製作[9] 的電影在威尼斯影展放映，那位知名導演對媒體打趣說，冗長的製片人名單他見過的沒幾個。其中有些人加入，是為了讓製作能利用各種歐洲的電影產製補助或獎助[10] 方案。

在奧斯卡獎之夜，「誰製作出最佳影片」的問題可能會節外生枝。例如，在二〇〇四年奧斯卡獎

1 英文「producer」可譯為「製片」、「製片人」，過去也稱「監製」，亦有與「出品人」混用的情況。相關名詞可參見 188-189 頁專有名詞釋義。

2 庫爾弗城（Culver City）位於美國加州舊金山郡，自從一九二〇代起，這裡一直是動畫、電視、電影等藝術相關產業的重鎮。

3 studio deal，參見專有名詞釋義。

4 development，參見專有名詞釋義。

5 producer deal，參見專有名詞釋義。

6 completion bond，參見專有名詞釋義。

7 material，參見專有名詞釋義。

8 各種不同製片頭銜之異同，詳見專有名詞釋義。

9 co-production，參見專有名詞釋義。

10 soft-money，參見專有名詞釋義。

的頒獎典禮上，保羅·海吉斯（Paul Haggis）執導的《衝擊效應》（*Crash, 2004*）奪得大獎，引爆了籌資者與製片人之間的激戰，雙方互爭誰該掛名，並相互提告，纏訟多年。這樣的爭議正好突顯了「製片人」的概念已變得含糊不清。

在法國體系，由於對「作者」（auteur）[11] 的崇拜，因此導演在電影製作過程仍居關鍵地位，製片人常被視為管理人員。他們是導演的隨從，與理念無關。例如喬治·德·波爾格（Georges de Beauregard）在電影史上名不見經傳，但他製作過許多法國新浪潮（French New Wave）時期的重要電影，如《斷了氣》（*À Bout de souffle, 1960*）、《輕蔑》（*Contempt, 1963*）等。儘管幾乎不為後世所知，但他合作過的高達（Jean-Luc Godard）、克勞德·夏布洛（Claude Chabrol）、侯麥（Eric Rohmer）、安妮·華達（Agnès Varda）以及賈克·希維特（Jacques Rivette）等導演卻備受讚譽，且廣為人知。

英國電影工業相反，向來由製片人主導，從伊林製片廠（Ealing Studios）老闆麥可·巴爾康（Michael Balcon），到《火戰車》（*Chariots of Fire, 1981*）的奧斯卡獎得主大衛·普特南（David Puttnam），再到「暫定名稱」電影公司（Working Title Films）的奇才提姆·貝文（Tim Bevan）與艾瑞克·費納（Eric Fellner），這些製片人的名字經常搶過導演風頭，作品中也能嗅出他們的獨特印記。一九五〇年代中期，巴爾康離開伊林製片廠時留下的匾額寫道：「在四分之一世紀的期間，這裡製作過許多代表英國及英國人物的電影。」

普特南的電影傾向於人道主義的史詩片，比如在異國拍攝的大規模電影《殺戮戰場》（*The Killing Fields, 1984*）及《教會》（*The Mission, 1986*）。貝文與費納則是橫跨主流和非主流，製作了大量新潮的獨立電影，同時也推出賣座的英國電影系列，包括《豆豆秀》（*Bean, 1997*），以及《BJ單身日記》（*Bridget Jones's Diary, 2001*）系列。

本書訪談的幾位製片人來自各式各樣的背景。香港製片人江志強（《臥虎藏龍》（*Crouching Tiger, Hidden Dragon, 2000*））從事戲院和發行數年後轉為製片。從洛杉磯起家的蘿倫·舒勒·唐納（Lauren Shuler Donner,《電子情書》（*You've Got Mail, 1998*）、《X戰警》（*X-Men, 2000*），出道前曾擔任電視節目攝影機操作員。傑瑞米·湯瑪斯（Jeremy Thomas）原是剪接師。丹麥特立獨行的彼得·阿貝克·詹森（Peter Aalbæk Jensen,《歐洲特快車》（*Europa, 1991*）、《破浪而出》（*Breaking the Waves, 1996*）本是巡迴搖滾樂團的道具管理員兼廣宣人員，但嚮往較平靜的生活。安德魯·麥當勞曾是胸懷大志的導演，但在拍攝短片時理解到，他做的其實是製片人應做的工作，例如取得預算、尋找地點、雇請人才等。

雖然有些受訪者曾就讀電影學校，但多數人表示，他們的技能在校園裡學不來，他們也不像導演、剪接師或電影攝影師，必須精通特定的創意和技術才藝。事實上，製片人強·蘭道（Jon Landau,《鐵達尼號》（*Titanic, 1997*）、《阿凡達》（*Avatar, 2009*）還說，每部電影他都仍在學習。

這些製片人往往與合作的導演維持極緊密的關係，如蘭道與詹姆斯·卡麥隆（James Cameron）、阿貝克·詹森與拉斯·馮提爾（Lars von Trier）、麥當勞與丹尼·鮑伊（Danny Boyle），他們就像導演的搭檔一樣，而另一個共有的特點是擁有堅定的樂觀態度。他們堅守電影工作者理念，從不懷疑，儘管前方有重重障礙，但他們想拍成的電影一定會完成，也一定成果非凡。

他們之中有些握有製作電影的祕方，透過預售[12] 籌資，開拍前就確保預算無虞：那正是湯瑪斯製作《末代皇帝》及《遮蔽的天空》（*The Sheltering Sky, 1990*）等史詩大片的公式，但這個方法如今已行之不易。阿貝克·詹森擅長聯合製作，以及利用地區基金和避稅方式取得資金。製片人告訴投資者的電影成本，與告訴國外發行商[13] 的未必相同，而且彼此心知肚明。

擅長製造曝光是許多製片人擁有的另一項特質，他們利用大型影展讓自己的電影增加國際曝光度。有些人也許無法獲得製片廠等級的行銷預算，但卻懂得如何讓自己的計畫引人注目。如果這些電

11 參見專有名詞釋義。

12 pre-sale，參見專有名詞釋義。

13 distributor，參見頁專有名詞釋義。

影成為坎城或威尼斯影展的競賽片，至少在參賽的那幾天能媲美好萊塢主流電影，獲得程度相當的媒體注目與紅毯光環。

本書訪談的製片人中，有些出身電影製作世家。江志強的父親成立安樂影片有限公司（Edko Films Ltd.），那是香港首屈一指的獨立連鎖戲院。傑瑞米·湯瑪斯的父親是英國導演雷夫·湯瑪斯（Ralph Thomas），他在電影圈長大，猶記得十三歲時獲贈一台手搖式 Bolex 攝影機，用來拍攝家庭電影。強·蘭道的父母艾利·蘭道（Ely Landau）與艾蒂·蘭道（Edie Landau）也是製片人（《冰人來了》〔The Iceman Cometh, 1973〕、《跳房子》〔Hopscotch, 1980〕）。安德魯·麥當勞則是電影編劇艾默利·普萊斯柏格（Emeric Pressburger,《紅菱豔》〔The Red Shoes, 1948〕、《魔影襲人來》〔49th Parallel, 1941〕）的孫子，以及英國戴菊鳥電影公司（Goldcrest Films）經營商詹姆士·李（James Lee）的姪兒。

這些製片人還有另一個共同點，那就是對電影絕對狂熱。他們熱愛電影，就像麥當勞熱切的說：「如果有人想當製片人，我向來會建議：『盡可能多看電影。』如果不懂電影，就別想當製片人了。」

這些製片人必須適應他們所處的時代環境。過去半世紀以來，電影業有過各種重大的變化，其中最劇烈的改變之一，是一九七〇年代迪諾·德·羅倫提斯（Dino De Laurentiis）等製片人和籌資者透過發行合約折扣，開創電影籌資的新局。

這項改變結合了錄影帶市場的興起，為獨立公司開路，漢德爾電影公司（Hemdale Film Corporation）、卡洛克影業（Carolco Pictures）、加儂砲電影公司（Cannon Films）也因此壯大。這也讓花招百出的新世代製片人有機會出頭，加儂砲的老闆曼納罕·高藍（Menahem Golan）就是其中之一，他的著名事蹟，是在餐巾紙上與高達及席維斯·史特龍（Sylvester Stallone）等大牌電影工作者簽定合約；還有，漢德爾電影公司的約翰·達利（John Daly）本是倫敦碼頭工人之子，後來成為眾多大片的推手，包括卡麥隆執導的《魔鬼終結者》〔The Terminator, 1984〕，還有奧立佛·史東（Oliver Stone）執導的《薩爾瓦多》〔Salvador, 1986〕及《前進高棉》〔Platoon, 1986〕。

與此同時，新型態的美國獨立電影[14]崛起，引領的電影工作者包括史派克·李（Spike Lee）、吉姆·賈木許（Jim Jarmusch），以及柯恩兄弟（Coen brothers）。這些美國電影工作者不像歐洲同業能依賴電影產製補助或獎助或政府補助金，因此，即使他們的電影向來怪異或理想化，製片人也必須確保電影預算能夠回收。

由此可見，歐洲和美國製片人的工作方式開始有截然不同的模式。正如紐約的獨立製片常勝軍克莉絲汀·瓦尚（Christine Vachon）所說：「我遇過幾位大多靠補助金拍片的電影工作者，他們認為觀眾並不重要。然而，在美國的電影製作中，觀眾是至關重要的成敗關鍵，你可能會頗不以為然，但如果電影工作者與觀眾之間沒有持續交流，製作就會變得軟弱無力。」

當然，如果認為歐洲製片人能避開嚴峻商業現實，這是言過其實。丹麥製片人阿貝克·詹森在訪談中以典型的黑色幽默指出，他製作的第一部電影《完美世界》〔Perfect World, 1990〕，在丹麥只賣出六十九張票，在商業上完全慘敗，雖然他獲得一些政府補助金，但他也在那部電影投入自己的錢，結果不得不宣告破產，個人負債三十五萬美元，經過許多年才還清。湯瑪斯製作電影結束後，會留下底片並視為「家當」。他仍擁有這些片子，而其他許多製片人必須賣掉電影版權才能把電影拍成。

過去幾十年來，歐洲製片人也受到美國製片人的啟發。那種「勇往直前」精神的縮影，體現於史派克·李執導的《美夢成箴》[15]〔She's Gotta Have It, 1986〕、陶德·海恩斯（Todd Haynes）執導的《安然無恙》〔Safe, 1995, 由瓦尚製作〕、史蒂芬·索德柏（Steven Soderbergh）執導的《性、謊言、錄影帶》〔Sex, Lies, and Videotape, 1989〕，以及柯恩兄弟執導的《血迷宮》〔Blood Simple, 1984〕等電影中，引起大西洋對岸的歐洲電影效法，例如馬修·卡索維茲（Mathieu Kassovitz）執導的《恨》〔La Haine, 1995〕、丹尼·鮑

14 independent / indie film，參見專有名詞釋義。

15 片名亦譯為《穩操勝券》。

伊執導的《猜火車》，以及湯姆‧提克威（Tom Tykwer）執導的《蘿拉快跑》（*Run Lola Run, 1998*）。歐洲的 X 電影（X-Filme）、野幫（Wild Bunch）及虛構電影（Figment Films）等製作和銷售公司，展現出類似美國獨立先鋒的昂首闊步。

一九九〇年代，美國製片廠設立自家的專門品牌，主流和獨立的界線變得愈來愈模糊，而在日舞影展上，獨立電影的發行權也能夠賣出更好的價格。鮑伯‧溫斯坦（Bob Weinstein）與哈維‧溫斯坦（Harvey Weinstein）兄弟經營的獨立發行公司米拉麥克斯（Miramax），當年曾改變遊戲規則，然而在一九九三年，他們終究還是賣給了迪士尼。

在歐洲，製片人與製片廠的合作愈來愈密切，對歐洲人而言，經濟邏輯變得空前令人卻步，他們知道自己的電影光在國內市場無法收回預算，因此需要聯合製作，確保電影能在國外發行。麥當勞就指出：「製片廠的優勢就是：他們就是發行商，全世界最強大的發行商。」這說明了為何歐洲製片人經常渴望投身美國主要製片廠，儘管可能會導致失去控制權和所有權。

「暫定名稱」是一家出類拔萃的英國製作公司，過去隸屬於寶麗金電影娛樂公司（PolyGram Filmed Entertainment, 簡稱 PFE）旗下。寶麗金原本希望建立足以匹敵美國製片廠的發行網絡，成為歐洲的製片廠，但在一九九〇年代後期，寶麗金賣給環球影業（Universal Pictures），「暫定名稱」終究成為好萊塢製片廠一員，這可說是「暫定名稱」擁有者貝文與費納簽下賣身契約，犧牲獨立製作，以換取進入國際市場。

製片是耗盡心神的行業。無可避免，有時導演與製片人間會有所拉扯，創意人希望取得掌控權，痛恨高層緊縮預算。據說，當年製片人山姆‧史匹格（Sam Spiegel）直言不諱質疑大衛‧連（David Lean）到底要花多久時間才能拍完《阿拉伯的勞倫斯》（*Lawrence of Arabia, 1962*），大衛‧連則向史匹格大發牢騷：「我在該死的沙漠，困在該死的沙暴裡，拍攝這部該死的電影，你卻在該死的維耶拉（Riviera）操你的妙齡女郎。」（剪接師安‧

考提茲〔Anne Coates〕無意中聽到大衛‧連的話，後來向作家亞卓安‧透納〔Adrian Turner〕轉述這位導演發火的故事，透納再寫進他一九九四年撰寫的《大衛‧連的阿拉伯的勞倫斯之幕後花絮》〔*The Making of David Lean's Lawrence of Arabia*〕。）史匹格則在給大衛‧連的電報上寫著：「用這麼長的時間拍出這麼少的影片，真是史上頭一遭。」

導演和演員偶爾會試圖掙脫製片人的枷鎖。卓別林、大衛‧格雷菲斯（D. W. Griffith）、瑪麗‧畢克馥（Mary Pickford）及道格拉斯‧范朋克（Douglas Fairbanks）共同創立聯美公司（United Artists），而促使他們自立門戶的相同本能，鼓舞了許多其他世代的電影工作者尋求獨立自主，但這種冒險行為的發展，鮮少能符合藝術家的想像。

此外，製片人經常也希望製而優則導，而且同樣也有掙扎。在文生‧明尼利（Vincente Minnelli）執導的《玉女奇男》（*The Bad and the Beautiful, 1952*）中，寇克‧道格拉斯（Kirk Douglas）飾演的冷血製片人就是個合適的例子。在這個虛構故事裡，身為製片人的他控制電影的每個面向，他與受雇的電影工作者之間，彷彿是腹語表演者與傀儡的關係。他對電影的運作和技巧瞭若指掌，但當他想要親自執導電影時，卻弄得一團糟。

製片人的角色始終不易分類，且受電影製作環境的牽動而持續改變，這是不爭的事實。然而，能夠確定的是，最好的製片人仍位居此過程的核心，他們是一部電影從開始直到發行過程中的全方位推手。

我們懷抱著這種推手的心情，向編輯麥克‧古瑞吉（Mike Goodridge）及娜塔莉‧普萊絲－卡布列拉（Natalia Price-Cabrera）致謝，謝謝你們的耐心和鼓勵。也感謝 Melanie Goodfellow、Alice Fyffe 及 Jeff Thurber 的協助。最後，由衷感謝接受本書訪談的傑出製片人，謝謝你們的時間、坦率和分享精神。

傑佛瑞‧麥納伯與雪倫‧史沃特

彼得·阿貝克·詹森
Peter Aalbæk Jensen

"我想我很善於找到適當的人才,那大概是我唯一的技能。我認清自己一個人成不了事,但起碼我能找來一群適當的人一起合作。適當的人有誰?包括製片人、籌資者、編劇,有時還有演員。把幕前和幕後的人才湊在一起,那就是我的專長。"

《歐洲特快車》(1991)

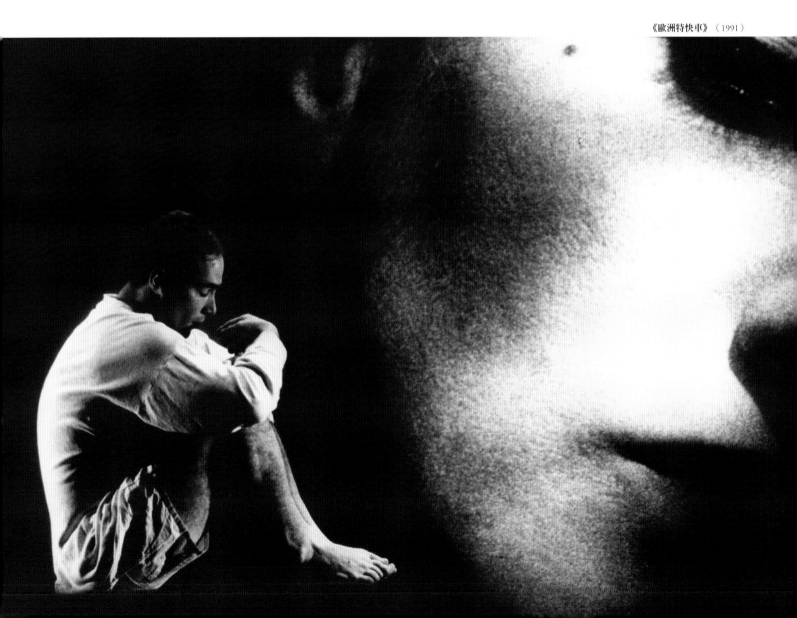

丹麥的彼得‧阿貝克‧詹森（出生於一九五六年）不折不扣是個特立獨行的人。他原是巡迴搖滾樂團的道具管理員，後來轉換跑道進入電影界，結識了拉斯‧馮提爾。當時都正值事業低潮的兩人開始合作，在那之後，阿貝克‧詹森至今已製作或監製七十部以上的電影。

阿貝克‧詹森的事業基礎，主要與一、兩位導演維持緊密的合作關係：除了長期工作夥伴馮提爾外，還有他在電影學校時期就認識的另一位丹麥導演——蘇珊娜‧畢爾（Susanne Bier），他之所以成為製片人，有一部分也要歸功於畢爾的鼓勵。

阿貝克‧詹森向來是個打破傳統的人。來自鄉間的他，以外來者之姿闖入關係緊密的哥本哈根媒體世界，一九九二年，因與馮提爾成立 Zentropa 而引人注目，這家電影製作公司位於哥本哈根郊外的菲爾姆班（Filmbyen）舊兵營。阿貝克‧詹森擅長溝通談判，他發想出一套籌資模式，讓馮提爾能持續以不失野心的規模拍攝電影。無論是透過與地方基金會合作、獲得歐洲理事會（Council of Europe）的歐洲電影資助基金（Eurimages）、取得同一群忠誠發行商的預付款、藉由電影產製補助或獎助方案在各國設立 Zentropa 分支，阿貝克‧詹森可謂善用歐洲資金拍片的專家。他直言無諱，但經常妙語如珠，也有表演天分。

《歐洲特快車》是阿貝克‧詹森與馮提爾合作的第一部電影，結果大獲成功，於是兩人繼續合作了**《醫院風雲》**（*The Kingdom*, 1994）、**《破浪而出》**（*Breaking the Waves*, 1996）、**《在黑暗中漫舞》**（*Dancer in the Dark*, 2000）、**《厄夜變奏曲》**（*Dogville*, 2003）、**《撒旦的情與慾》**（*Antichrist*, 2009），以及**《驚悚末日》**（*Melancholia*, 2011）。

在 Zentropa，阿貝克‧詹森經手的影片包括逗馬宣言（Dogme）的低預算電影、女力（Puzzy Power）電影公司以女性主義觀點拍出的硬蕊色情片（hardcore porn movie），以及像**《皇家風流史》**（*A Royal Affair*, 2012）之類的華麗古裝電影。他描述自己最重要的技能，就是有能力運用智慧選擇合作對象，並且發掘人才。阿貝克‧詹森也與佛雷德理克‧索爾‧佛雷德理克森（Fridrik Thor Fridriksson）、尼可拉‧溫丁‧黑芬（Nicolas Winding Refn）、湯瑪斯‧凡提柏格（Thomas Vinterberg）及瓏‧雪兒菲格（Lone Scherfig）等導演合作過。他最近製作了馮提爾的最新電影**《性愛成癮的女人》**（*Nymphomaniac*, 2013），由夏綠蒂‧甘絲柏格（Charlotte Gainsbourg）、西亞‧李畢福（Shia LaBeouf），以及史戴倫‧史柯斯嘉（Stellan Skarsgård）主演。[16]

16 在這之後，阿貝克‧詹森最新的製片作品為**《懸案密碼 2：雉雞殺手》**（*Fasandræberne*, 2014）、**《懸案密碼 3：瓶中信》**（*Flaskepost fra P*, 2014）、**《總有一天》**（*Der kommer en dag*, 2016）、**《親愛的》**（*Darling*, 2017）。

彼得・阿貝克・詹森 Peter Aalbæk Jensen

我對搖滾事業還算滿意，當然，那極具娛樂性，也非常累。那時我心裡想，既然大家都說電影業很辛苦，乾脆當個樂團道具管理員！

我逐漸進入核心，還擔任北歐搖滾音樂節的舞台監督。此外，在工作之餘，我開始在丹麥接案拍攝音樂錄影帶。當時 MTV 頻道還沒出現，這表示 MTV 一進入北歐後，所有人都需要有音樂錄影帶，而我們是少數稍有拍攝經驗的人。我和兩個朋友成立了製作公司，不過只是玩票性質，用來打發我音樂事業之餘的時間。

一九八三年，我進入丹麥電影學院（Danish Film School），成為錄音系學生。那時我以為自己沒有擔任製片人的頭腦（許多人至今仍有相同看法），而且認為製片要有運用錢的智慧，並且是合法運用。我有所啟發，但自認能力不足以勝任。

當時我和蘇珊娜・畢爾是同學，她覺得我讀錄音系是天大的錯誤。她看得出我沒興趣，所以鼓勵我改學製片。兩年後，我轉換課程，最後兩年改學製片。我製作了畢爾的學生電影，拍片沒有經費當然不容易，但我覺得蘇珊娜是很棒的夥伴。那時她很不討喜，而且目中無人，不過二十八年後的現在，我們仍一起合作。她是超級忠誠的人，我從她身上學到很多。

那時拉斯・馮提爾早已離開電影學校，所以我根本不認識他。

一九八七年，我從電影學校畢業，離開學校後製作了我的第一部電影長片，結果卻破產了。那是一部很藝術的電影，片名是《完美世界》，在丹麥只賣出六十九張票。這部電影徹底失敗。我們原本向丹麥電影學會（Danish Film Institute）籌到一些錢，自己也投資了一些，但後來花了十二年才還清債務。

那是一部好電影嗎？是的，但我完全不瞭解故事的內容是什麼。它太藝術，讓人看不懂，也許那正是只賣出六十九張票的原因。這部片的導演是

湯姆・艾林（Tom Elling），他也在馮提爾的處女作品《犯罪分子》（The Element of Crime, 1984）中擔任電影攝影師[17]。

既然破產，我必須另謀他職來維持生活。後來我擔任廣告片的製片經理，在拍某部廣告時遇見了拉斯。當時他在丹麥業界可說是聲名狼藉。沒人喜歡他，而且那都是有原因的，因為他實在非常難搞。所有人都討厭他，沒人想跟他合作。因為我也是破產的人，我想我們大概覺得兩個失敗者不如就合作吧。

那時我的債務大約有三十五萬美元。丹麥的稅率很高，我必須用扣完稅後的收入養家、還債，那段時期確實不好過。

拉斯原本想擔任他的第二部電影《瘟疫》（Epidemic, 1987）的製片人，但他心裡也有數，他可能不是製片人的料，我想他知道自己需要一個事業夥伴。他花了很多時間進行了幾個計畫，但都胎死腹中。那時的他非常不順遂，我則是個破產的人。後來我們為一家法國運輸公司拍了一支廣告，之後拉

17 cinematographer，參見專有名詞釋義。

圖 01：《犯罪分子》。圖中由左到右分別是麥可・艾爾菲克（Michael Elphick）、梅・梅・萊（Me Me Lai），以及導演拉斯・馮提爾。

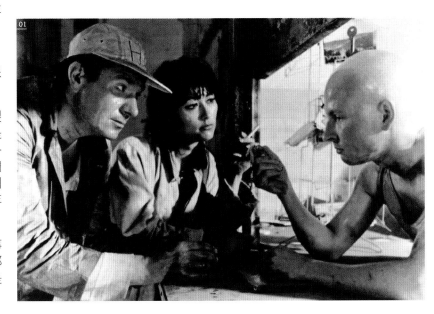

> **"我們想要以某種方式創造一種流派,同時也讓Zentropa公司或多或少能成為終生的歸屬,那對我、拉斯及蘇珊娜來說都很重要,那種感覺就像……我們不是一起拍電影,而是一起創造職業生涯。"**

選擇合適的團隊

(圖02-03)對於製片,阿貝克·詹森採取很務實的方式。談及與導演合作,或是雇用劇組人員和合作者,他建議的訣竅是,挑選你信任且能依賴的人。蘇珊娜·畢爾(圖03)及拉斯·馮提爾(圖02左),是他事業生涯中的固定合作對象。

「我想我很善於找到適當的人才,那大概是我唯一的技能。我認清自己一個人成不了事,但起碼我能找來一群適當的人一起合作。適當的人有誰?包括製片人、籌資者、編劇,有時還有演員。把幕前和幕後的人才湊在一起,那就是我的專長。

「當你不擅長某方面,你必須用其他方面來彌補。我想我發展出某種敏銳的社交互動觸角,只要前面坐著一個傑出人才,我就能感覺得到。我用人時從來不想看履歷表,也不想查核他們的背景,如果是值得投資的人才,我立刻就能感覺得到。我這麼說不是自誇,但我合作過的多數人都成為丹麥國內的重要人物。也許這是上帝賦予我的一點天賦。」

斯問我能不能幫他製作他的第三部電影《**歐洲特快車**》,我心想,嗯,我只聽過這個人的負面評語,但我有其他選擇嗎?沒有!於是我一頭跳進去。我想他也有同感。感覺上,我們就像海洋中兩個快溺死的人努力互助求生。

《**歐洲特快車**》是大型製作,當時歐洲尚未開始有聯合製作這樣冒險的事。丹麥一年大約會完成八部電影,也有許多公共資源,但沒人會和瑞典或挪威以外的國家合作。

這是個大膽的計畫,但我們年輕氣盛,不知道即將要面對的所有問題。話說回來,也許正因為這樣的懵懂才能成事。

那時我們完全不知道那個計畫所涉及的所有難題。我記得我有二十七個籌資夥伴,我們沒簽什麼合約,因為所有人之前都沒有類似的經驗。我也沒有行銷公司,根本沒有行銷公司想和我們合作,

我甚至連英語都不會說,所以我們只能全部從頭開始。不過這倒是讓人感覺興奮刺激。

我們的製作公司名稱「Zentropa」就是來自《**歐洲特快車**》(*Europa*)。在完成那部電影後,我心想,好,就這麼辦吧。我和拉斯同意一起製作電影,那樣挺好的。

《**歐洲特快車**》受到肯定後,可說是更能印證馮提爾的才華,突然間就有一些比較大牌的英國、德國、法國的製片人想和拉斯合作。雖然他是個怪人,往往也不是百分之百容易相處,但他是個極度忠誠的人。

我在他陷入低潮時幫他製作《**歐洲特快車**》,因此他對這些德國、英國和法國的大公司說:「好,什麼都行,但一定也要有彼得加入才行。」我不知道有多少導演只為了忠於本地的製片人,而對著康斯坦丁電影公司(Constantin Film)的老闆伯

《白痴》THE IDIOTS, 1998

（圖 01-02）拉斯・馮提爾執導的《白痴》（*The Idiots,* *1998*），以及湯瑪斯・凡提柏格執導的《那一個晚上》（*Festen,* *1998*），幫助引領了低預算電影的逗馬宣言浪潮，恪遵所謂的「守貞誓言」（Vow of Chastity）條款。阿貝克・詹森表示，他很驚訝逗馬宣言的電影後來竟能引起廣大共鳴。

「逗馬宣言是拉斯的主意，也成為一種產業平台。我們與另一家丹麥公司『靈光電影』（Nimbus Film）合作，最後完成十二到十四部逗馬宣言的電影。製作這些逗馬宣言的電影有趣極了，看到電影的成品也很有意思，因為我們給予這些導演很大的自由，沒想到他們多數人比我們預期的還來得有趣，而且更具娛樂性和商業性，這不是很奇妙嗎？」

有合約的金融事宜。那是個棘手的問題,因為丹麥沒有一家銀行與電影產業簽過籌資合約,我們必須自我教育,學習如何與國外合作,以及為聯合製作籌資,也必須教育丹麥銀行如何在電影業界運作。

拉斯向來是很務實的人,只要事先告知,他會諒解何時需要在丹麥以外拍片、接受外國的演員、做好準備前往對我們有利的地區拍攝,我們從來不必特別討論。

你可以看得出來,在歐洲進行聯合製作時,這種抽成[18]系統有時有多麼不容易操作。因為籌資的關係,在一些拉斯投入的最好的藝術合作案,他多少是不得不與某些人一起進行的,不過後來他們終究成為朋友,樂於共事。

只要你的導演善於隨時調動故事來配合籌資,你就

可以非常務實。《破浪而出》原本應發生在荷蘭,但我們在那裡籌不到錢,於是我們想改到蘇格蘭,尤其是外赫布里底群島(Outer Hebrides),那裡挺有趣的,似乎能賦予故事某種意義。

比起在荷蘭拍攝,我其實覺得在蘇格蘭拍攝成就了一部更好的電影。拉斯總是能創造出一種奇妙的天地,讓不同國家的人擦出火花。

我們原本邀請的是海倫娜·波漢·卡特(Helena Bonham Carter),她能加入《破浪而出》,我們欣喜若狂,但後來她辭演了。

我們向來抱持一種哲學,就是如果有人退出,我們不會試圖說服他們留下。我們總是覺得能找到其他更適合那部電影的人選。艾蜜莉·華特森打著赤腳走進試鏡會,我們在第一次試鏡時就確定,她就是我們的女主角「貝絲」。

18 points,詳見專有名詞釋義。

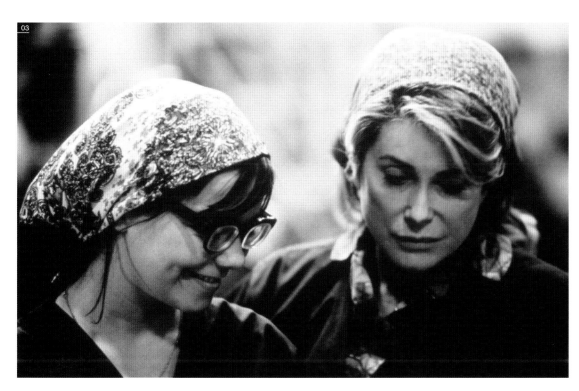

圖03:《在黑暗中漫舞》由拉斯·馮提爾執導,碧玉(Björk)及凱瑟琳·丹妮芙(Catherine Deneuve)主演。

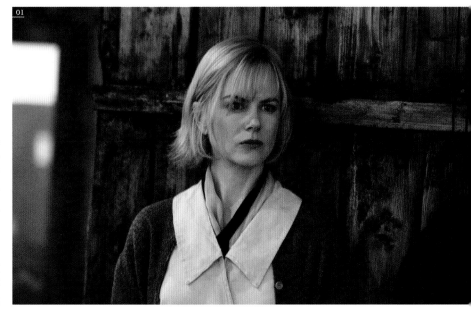

當然，我經歷了那部電影的所有起起落落。

在《破浪而出》之後，我們（在 Zentropa）把與拉斯學到的一切，套用在蘇珊娜、瓏·雪兒菲格及我們公司的其他傑出導演身上，我想，這些計畫的規模就自然而然逐漸變得愈來愈大，然後公司也逐漸壯大，員工增加。這不是一蹴而就的過程，但感謝老天我們成功了。

當拉斯開始和美國演員及大牌的國際巨星合作，這又是一場新的遊戲。我不敢說我們玩這種遊戲時立於不敗之地，但我想，也許我們來自不重要的小國反而更有些優勢，因為我們能以其他方式反應，更坦白和更直接——可能也更頑皮。

那是必須學習的全新的遊戲。應付這類問題以及與演員磨合是一回事，至於經紀人和經理人，老天，那又是要學習的另一回事。

對我而言，來自小國是一種特權。我們沒有民族自豪，沒有自我優越感，那樣面對其他國家時會更自在。

製作《驚悚末日》時，我們說，就這一次，我們要拍一部不具爭議性的好電影，我們同意拉斯應該要變得親切又溫和，讓大家嚇一跳。那是我們公司史上唯一一次有了策略！

（後來那個策略出了紕漏。《驚悚末日》在二〇

圖 01：拉斯·馮提爾執導的《厄夜變奏曲》，妮可·基嫚（Nicole Kidman）主演。

圖 02：《撒旦的情與慾》中的夏綠蒂·甘絲柏格。本片也是馮提爾執導的作品。

> "當拉斯開始和美國演員及大牌的國際巨星合作，這又是一場新的遊戲。我不敢說我們玩這種遊戲時立於不敗之地，但我想，也許我們來自不重要的小國，反而更有些優勢，因為我們能以其他方式反應，更坦白和更直接——可能也更頑皮。"

一一年五月坎城影展首映時，馮提爾在記者會上說了一句令他聲名狼藉的話：「我瞭解希特勒。」（I understand Hitler.））

除此之外，市場策略總是要見機行事，要樂於藉此製造話題，從裸奔的蠢事，到發表激進言論，我們一向能夠製造或大或小的話題。

對我來說，我每天仍然感到新鮮且充滿靈感。我覺得自己是全世界最幸運的人，能夠在歐洲以外製作電影。

說到底，製片人應該為電影和導演奮鬥，有時也應該與公司對抗。有時候，公司也應該與電影對立。有了代表公司的執行管理者，也有代表電影的製片人，才會有更好的定位，在我看來，這樣是更佳的組合。

圖 01：《驚悚末日》，由拉斯·馮提爾執導，克莉斯汀·鄧斯特（Kirsten Dunst）主演。

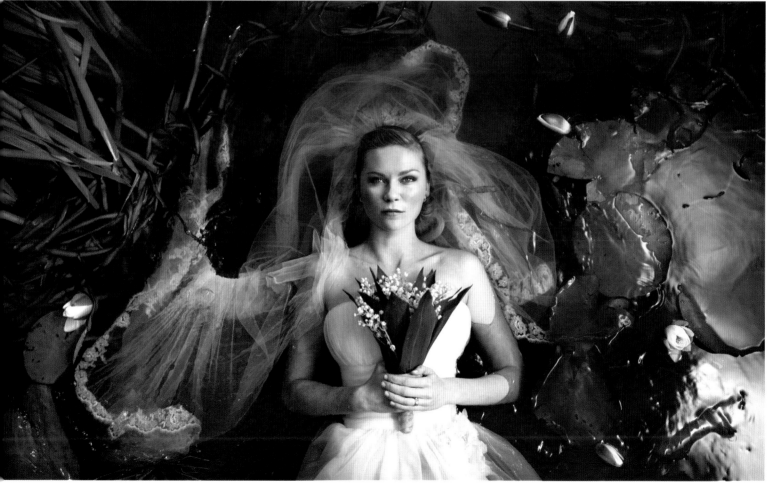

提姆・貝文 Tim Bevan

"劇本決定一切。如果基礎打得好，在上面再增添對的材料，那麼就會有機會……但如果基礎打得不好，你絕對不可能有機會。壞劇本拍出好電影的機會非常少見——幾乎可以說從來沒有過。"

《贖罪》（2007）

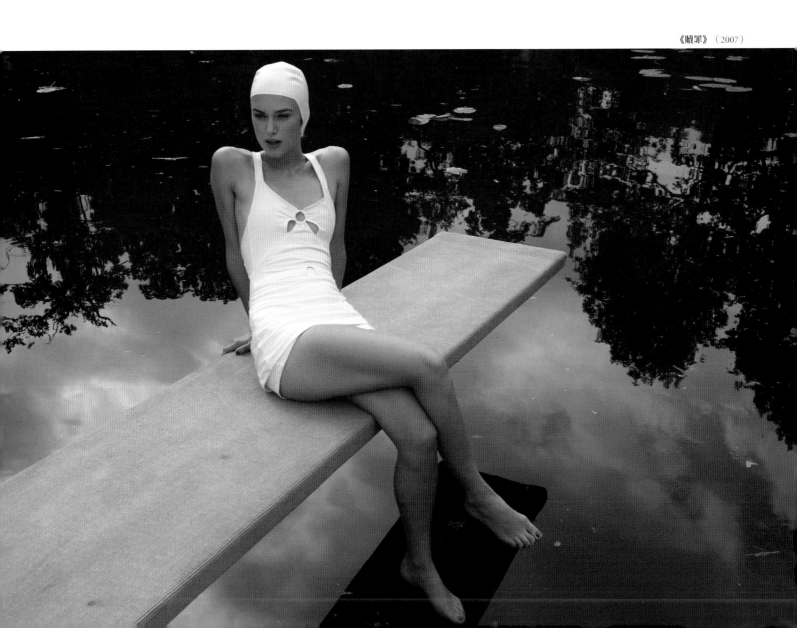

「暫定名稱」（Working Title）電影公司是提姆‧貝文協助成立並擔任共同主席的製作公司。從商業角度來看，「暫定名稱」成為同世代最成功的英國電影公司，作品從**《BJ單身日記》**，到**《你是我今生的新娘》**（*Four Weddings and a Funeral, 1994*）、**《新娘百分百》**（*Notting Hill, 1999*）、**《愛是您，愛是我》**（*Love Actually, 2003*），從**《魔法褓母麥克菲》**（*Nanny McPhee, 2005*）、**《豆豆秀》**，到**《贖罪》**（*Atonement, 2007*）及**《活人牲吃》**（*Shaun of the Dead, 2004*），旗下電影創造出數十億美元的票房。

「暫定名稱」一直以來也是英國明星製造機，捧紅了休‧葛蘭（Hugh Grant）、綺拉‧奈特莉（Keira Knightley）等人，發掘了理查‧寇蒂斯（Richard Curtis）、喬‧懷特（Joe Wright）等才華洋溢的編劇和導演。

一九八〇年代，貝文從流行音樂宣傳界進入英國電影業。一九八三年，「暫定名稱」成立，突破之作是他與最初的合夥人莎拉‧雷德克里夫（Sarah Radclyffe）製作的**《豪華洗衣店》**（*My Beautiful Laundrette, 1985*）。

一九九一年，麥可‧坎恩（Michael Kuhn）設立寶麗金電影娛樂公司，有志於打造出以歐洲為基礎的「製片廠」，希望能達到好萊塢大製片廠的勢力範圍和發行火力。他也有意投資「暫定名稱」。此時，雷德克里夫退出，貝文目前的事業夥伴艾瑞克‧費納（Eric Fellner）加入，在貝文與費納的帶領下，「暫定名稱」快速崛起。這兩位製片人都以國際市場為目標，從**《你是我今生的新娘》**大獲成功，開啟了接下來一系列的賣座片。此外，他們也與柯恩兄弟合作了**《冰血暴》**（*Fargo, 1996*）及**《謀殺綠腳趾》**（*The Big Lebowski, 1998*）等電影，並曾監督**《舞動人生》**（*Billy Elliot, 2000*）等低預算的英國賣座作品。

一九九九年，寶麗金歇業，「暫定名稱」被納入環球影業之下，但貝文及其團隊仍保有極大的自主權，環球對該公司相當信任，同意他們開拍[19]自己的作品，預算甚至高達三千五百萬美元。「暫定名稱」的電影作品多元，除了向來最為成功的浪漫喜劇片外，還有間諜驚悚片、殭屍喜劇片、古裝片及兒童片。二〇一二年年初，在這場訪談展開之際，「暫定名稱」的計畫滿檔且比以往更多元，同時也剛殺青**《安娜‧卡列妮娜》**（*Anna Karenina, 2012*），正在籌備**《悲慘世界》**（*Les Misérables, 2012*），討論新的**《BJ單身日記》**系列，並全力趕拍朗‧霍華（Ron Howard）的F1賽車電影**《決戰終點線》**（*Rush, 2013*）。[20]

19 greenlight，詳見專有名詞釋義。
20 在這之後，貝文擔任製片的新作包括：**《垃圾男孩》**（*Trash, 2014*）、**《聖母峰》**（*Everest, 2015*）、**《丹麥女孩》**（*The Danish Girl, 2015*）、**《BJ有喜》**（*Bridget Jones's Baby, 2016*）……等。

續集電影及系列電影

（圖01-04）「暫定名稱」對續集電影及系列電影的態度很務實，不自命清高，只要有令人信服的創意理由能重現某個角色（加上足以媲美首集電影的出色劇本），貝文及其團隊就樂於讓角色在銀幕上再次出現，例如《BJ單身日記》或《魔法裸母麥克菲》。

依照貝文的說法，新片有原有觀眾，這是一大優勢，但他也堅持，「暫定名稱」絕對不會為續集而續集。繼《BJ單身日記》（圖01）之後，他們了推出《BJ單身日記：男人禍水》（*Bridget Jones: The Edge of Reason*, 2004）（圖04）。《魔法裸母麥克菲》（圖02）則為更富娛樂性的《魔法裸母麥克菲2》（*Nanny McPhee and the Big Bang*, 2010）（圖03）鋪路。

《你是我今生的新娘》
FOUR WEDDINGS AND A FUNERAL, 1994

（圖 05-08）《你是我今生的新娘》是「暫定名稱」發展史上的關鍵電影。這是一部百分之百商業的英國浪漫喜劇片，由寶麗金行銷和發行，投入類似好萊塢製片廠的宣傳規模。

貝文在此之前就製作過賣座片，尤其是《豪華洗衣店》，但《你是我今生的新娘》的賣座程度不可同日而語。在一九八〇年代及一九九〇年代初期的英國電影工業，向電視台和公家機構籌資的製片人，不敢奢望英國電影能風靡廣大的國際觀眾，但這部片讓休·葛蘭（Hugh Grant, 圖 07-08）一炮而紅，更促成思維方式的改變。

> **"你需要從失敗和成功中學習。我經常說要享受過程，並從過程中學習，因為不管走上哪條路，結果都會很快揭曉。"**

案就是寶麗金會設立發行和籌資部門，這些電影品牌就是電影製作單位。實際上，那就是現今的「暫定名稱」，我們在一九九二年創立的公司跟二十年後相差無幾。

與寶麗金分家（飛利浦〔Philips〕在一九九八年把寶麗金賣給西格拉姆〔Seagram〕，並併入環球音樂集團〔Universal Music Group〕），在當時令人沮喪，但也不能停滯不前，總得再接再厲。在這一行會有起有落，你必須學習適應這兩者。

環球影業（「暫定名稱」目前的東家）不會插手我們製作的電影。他們不需拍攝我們提案的電影，也不會指示我們要製作什麼樣的電影。

過去二十年來，我們從牛津街（Oxford Street）或瑪麗勒博恩街（Marylebone Street）發跡，核心團隊的成員都是英國人。我們有一些電影製作朋友是美國人，還有些是瑞典人。基本上這是一間英國公司，在文化上屬於英國，我們製作的作品

幾乎每部都帶有英國味。

東家換成環球，我們原本很擔憂，因為以為他們會壓制我們，但我們很幸運。我們剛開始與環球合作時，經營該製片廠的是一位名為史黛西·史奈德（Stacey Snider）的女性，她是難能可貴的合作者，有一流的品味，也很清楚我們在她旗下能夠錦上添花。她並不要求我們拍賣座大片，而是希望我們拍出感覺能與她過往作品相提並論的優質電影。

我們著手拍了幾部相當不錯的電影，因此他們至今仍讓我們放手去做。他們不希望我們盲目摸索拍出另一部《超級戰艦》（Battleship, 2012），而是期望我們嘗試用稍多但合理的預算，拍出能吸引更多觀眾群的電影，讓他們能引以為傲。

我們樂於接受我們覺得有趣且有專長的人。理查·寇蒂的經紀人把他介紹給我，當時他正在構思《高個子》（The Tall Guy, 1989）的劇本，那是他第一次為電

《傲慢與偏見》PRIDE & PREJUDICE, 2005

（圖 01）「暫定名稱」最初籌備《傲慢與偏見》時，外界視為前途堪憂的冒險計畫：這不是典型英國古裝劇；它是新人導演喬·懷特的電影處女作；飾演女主角伊麗莎白·班內特（Elizabeth Bennet）的綺拉·奈特莉，雖因《我愛貝克漢》（Bend It Like Beckham, 2002）及《神鬼奇航：鬼盜船魔咒》（Pirates of the Caribbean: The Curse of the Black Pearl, 2003）打開知名度，但不確定是否能駕馭古裝片。此外，影評人也經常攻訐拍古裝劇是打安全牌。

從這個角度來看，貝文及其合作者是集結了未經驗證的卡司和劇組，冒險涉入珍·奧斯汀的世界。結果這部電影引發熱烈迴響，也打動了通常不愛看古裝片的新生代觀眾。這次的成功，為「暫定名稱」、懷特及奈特莉合作另一個文學計畫鋪路——改編自伊恩·麥克尤恩（Ian McEwan）小說的《贖罪》。這兩部電影皆取材自書籍，但本身都具有貝文所謂的「鋒芒」。

（圖 02-03）一九九九年，「暫定名稱」與寶麗金電影娛樂的拆夥引發爭議，之後成為環球旗下一員。

這間英國最成功的製作公司被納入好萊塢大製片廠，貝文及事業夥伴費納起初很擔心新東家的處理方式，但他們在這場新結盟中占上風，因為環球亟欲獲得已拍完的愛情喜劇片《新娘百分百》。他們的律師史基普·布里登罕（Skip Brittenham）協助交涉並達成約定，讓他們對於後續製作的電影保有極大程度的自主權。

影編劇。我們看中那個劇本，開始和他合作，直到現在。

此外，埃德加·懷特、保羅·葛林葛瑞斯（Paul Greengrass）以及其他各種創意合作的關係，也總是從劇本或計畫概念開始建立的。

劇本決定一切。如果基礎打得好，在上面再增添對的材料，那麼就會有機會……但如果基礎打得不好，你絕對不可能有機會。壞劇本拍出好電影的機會非常少見——幾乎可以說從來沒有過。

我們會花時間和編劇討論，也會參與劇本。我們在「暫定名稱」的一大重要工作就是：當我們確定要拍攝一部電影時，會重新開始思考劇本發展過程。對多數人來說，拍板定案要拍攝一部電影是最後階段，但我們認為那才是這場賽局的開始，而不是結束。

我們的處境算幸運，在我們的職業生涯中，成功多於失敗。我們比多數人更言出必行，也比多數

圖 04：《豆豆秀》由羅溫·亞金森（Rowan Atkinson）主演。

《諜影行動》
TINKER TAILOR SOLDIER SPY, 2011

（圖 01-02）貝文指出，電影製作的最大挑戰之一，是確保所有創作關鍵人物都是「有雄心壯志」且「樂於付出」的。他相認為托瑪斯・艾佛瑞德森的《諜影行動》正是這樣的例子。這部改編自勒卡雷小說的電影預算相對較少。

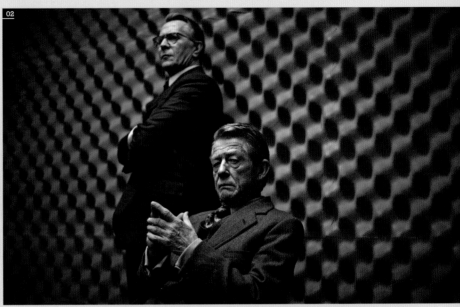

人更滿腔熱忱。我參與的許多電影傑作，在理論上看起來站不住腳，但只要注入適當的熱情和創意成分，就會變成有潛力的電影。

在《你是我今生的新娘》之前，我和艾瑞克各自都製作過幾部電影，進入這一行也有十年了，所以我們在處理時得心應手。無論如何，我們身在一個產業當中，而在任何產業，只要你能為別人賺錢，一切就會輕鬆一點。

我想我們是從《你是我今生的新娘》特別體會到這箇中道理的。在這部片之後，我們能夠拍過去無法拍的電影。這部電影推出的時機恰到好處。偶爾，只是偶爾，低預算電影能夠嶄露頭角，成為票房黑馬。它們正好搭上時代思潮。

保羅・葛林葛瑞斯導演的《關鍵指令》（Green Zone, 2010），既複雜又有野心，製作這樣的電影會令人引以為傲嗎？想必你會為我們砸下重金感到婉惜，但每次的練習都能從中學習，你需要從失敗和成功中學習。我經常說要享受過程，並從過程中學習，因為不管走上哪條路，結果都會很快揭曉。

我以《關鍵指令》為榮，那麼，我或保羅會再度籌拍一部類似的電影嗎？不會！我們從中學到了

教訓，知道那一次有點失控，成本太高，失去了平衡……

相對的，我們更早推出的電影《聯航 93》（United 93, 2006）可說是拿捏得宜，抓對了這種敏感主題的成本，然後也找到了觀眾群。我們著手製作《關鍵指令》時，有算準最後的觀眾群嗎？當然沒有，只是既然已經上路，就必須堅持把它完成。

圖 03：《關鍵指令》由貝文與導演保羅・葛林葛瑞斯合作，麥特・戴蒙（Matt Damon）主演。

> **"身為製片人的一大要件，就是確保每個人的品質管理維持在夠高的標準。《諜影行動》拍得這麼好的理由之一，就在於我們雖然資源有限，但找了才智過人的導演托瑪斯・艾佛瑞德森（Tomas Alfredson）來執導這部電影。"**

有時你追求的事物注定會失敗，也難免會追求不拍比較好的電影。那多少是出於自大，還有花太多小時、太多天或太多星期在某個計畫，讓你變得不夠客觀去思考這個計畫根本不該製作。有時，你就是會看不見事實。

至於《BJ單身日記》系列及《魔法褓母麥克菲》系列，若不是具有某種創意理由，我看不出拍續集的意義何在。

如果某部電影因為是第二集而不是第一集，因而擁有原有的觀眾基礎，這對拍攝當然會有幫助，但我們絕不會只為續集而拍續集，因為沒有必要。話說回來，事實上，英國沒有那麼多電影明星，也沒有那麼多地方能夠製作規模稍大一點的電影，當你跟一群人合作，你們一起成功並享有名氣，那麼再拍一集又何妨？

和艾瑞克的合作，偶爾也會有事與願違的情況，不過整體而言，這是一種非常穩定、互相尊重的關係，對於多數的重大議題，我們絕對擁有共識。我們製作電影時，不是每件事都一起做，但他是你百分之百信任的人，這種關係正是所謂一加一大於二的絕佳例子。只要情況允許，我們抱持追求品質的共同渴望，努力做好萬全準備，回應世界的現況。

英國的電影工業向來有點以小搏大，但往往會出現能拍出像「007」系列、《哈利波特》（Harry Potter）系列等商業大片的人才，還有像雷利・史考特（Ridley Scotts）、葛林葛瑞斯這樣基本上是透過好萊塢賺錢和謀生的大導演。

英國有由較小型電影及獨特代言構成的當地工業，主要由公部門資金和電視台支持，有時從中會冒出有趣的人才和電影。

從我入行到現在，我和「暫定名稱」最關注的重點，就是當我們用心把電影拍好，就會引來廣大的當地觀眾。這和我初入行時的情況截然不同。

無論是浪漫喜劇片、羅溫・亞金森的電影、理查・寇蒂斯的電影，或像《諜影行動》這樣的優質電影，只要用心把電影拍好，票房數字就會說話。

一部典型的「暫定名稱」電影是由劇本推動的，也由角色和合適的故事推動，但不可能由視覺效果推動。什麼樣才算是原型的「暫定名稱」電影？《傲慢與偏見》或許就是一個例子——它有出色的故事、合適的劇本，再注入一點點變化，在這個組合當中再加進尚無名氣的導演喬・懷特，以及當時初露頭角的女演員綺拉・奈特莉。這樣的過程有點風險，但也帶著一點「鋒芒」。

圖04：《贖罪》改編自伊恩・麥克尤恩的同名小說，由喬・懷特執導。

> **"我們的處境算幸運，在我們的職業生涯中，成功多於失敗。我們比多數人更言出必行，也比多數人更滿腔熱忱。我參與的許多電影傑作，在理論上看起來站不住腳，但只要注入適當的熱情和創意成分，就會變成有潛力的電影。"**

珍·查普曼 Jan Chapman

" 《鋼琴師和她的情人》可說是我人生當中的重要經驗之一。後來我製作雷·勞倫斯執導的《愛情無色無味》也是一次美好的經驗。你和全新的工作人員合作，重新創造出小世界、小人生，那正是擔任製片人的一大美事——能創造新的合作關係，並且共同打造出一部作品，實在令人心滿意足！ "

《璀璨情詩》（2009）

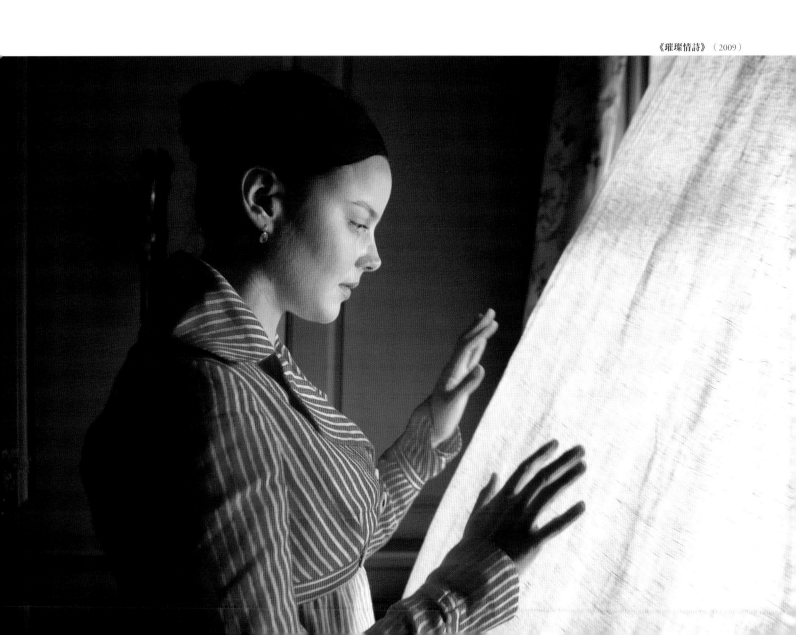

一九七〇年代，許多澳洲電影導演和製片人崛起，被稱為澳洲新浪潮（Australian New Wave），珍·查普曼也屬於同一世代。她在雪梨大學攻讀英國文學，曾是雪梨電影工作者合作組織（Sydney Filmmakers Co-Op）的一員。後來，她認識了導演吉利安·阿姆斯壯（Gillian Armstrong）及菲利普·諾斯（Phillip Noyce，後來成為她的先生），也累積了放映與發行的實務經驗，並執導過自己的短片。

在那之後，查普曼在澳洲廣播公司（ABC TV）任職超過十年，擔任導演和製片人。在這段期間，她初識珍·康萍（Jane Campion），並製作其執導的電視影集**《兩個朋友》**（_Two Friends, 1987_），編劇是海倫·嘉納（Helen Garner）。她第一次擔任電影長片製片人的作品是**《闔家不歡》**（_The Last Days of Chez Nous, 1992_），由吉利安·阿姆斯壯執導，同樣也是由嘉納編劇。那時，查普曼與珍·康萍已在計畫孕育了八年的**《鋼琴師和她的情人》**（_The Piano, 1993_）。雖然珍·康萍的電影長片處女作**《甜妹妹》**（_Sweetie, 1989_）、**《天使詩篇》**（_An Angel at My Table, 1990_）及**《伴我一世情》**（_The Portrait of a Lady, 1996_）不是由查普曼製，但查普曼擔任**《天使詩篇》**及**《伴我一世情》**的劇本顧問。

《鋼琴師和她的情人》在坎城贏得金棕櫚獎後，查普曼與米拉麥克斯電影公司簽定開發合約。儘管如此，她更喜歡在澳洲孕育自己的計畫。她透過珍·康萍結識雪莉·巴瑞特（Shirley Barrett），製作其坎城影展金攝影獎得獎作品**《愛的小夜曲》**（_Love Serenade, 1996_），也繼續與珍·康萍合作**《聖煙烈情》**（_Holy Smoke, 1999_）及**《璀璨情詩》**（_Bright Star, 2009_）。

查普曼擔任製片人的其他電影作品包括：巴瑞特執導的**《言行一致》**（_Walk the Talk, 2000_），以及雷·勞倫斯（Ray Lawrence）執導的**《愛情無色無味》**（_Lantana, 2001_）。她也為幾位有才華的年輕澳洲電影導演擔任監製，作品包括：凱特·蕭蘭（Cate Shortland）執導的**《我行我愛》**（_Somersault, 2004_）、保羅·高曼（Paul Goldman）執導的**《完美罪案》**（_Suburban Mayhem, 2006_）及里昂·福特（Leon Ford）執導的**《隱形超人》**（_Griff The Invisible, 2010_）。她目前籌備的珍·康萍的新片**《出走》**（_Runaway, 暫譯_）已進入劇本發展階段，這部作品改編自艾莉絲·孟若（Alice Munro）短篇小説。[23]

23 在這之後，查普曼擔任製片人的新作為**《女兒》**（_The Daughter, 2015_）。

珍・查普曼 Jan Chapman

我認為，好的製片人有能力看得出擁有遠景的人，他能看出那樣的遠景足夠強烈，值得拍成電影——那或許是某位導演或編劇，也或許是一本書。擁有那樣的能力，讓他能找到主題，或是能拍出最好成果的人才。

對我來說，我的直覺會受到某些計畫吸引，通常它們都要能夠呈現出某種對於人的境況的洞察或體悟。透過嶄新或原創的方式去瞭解人，正是吸引我的地方。

我記得非常清楚，當年看珍・康萍的幾部短片時，片中以幽默手法點出一般人彼此之間的荒謬行徑，立刻就深深吸引了我。那時我靜靜坐著，很驚訝有人能識破其他人奇怪的肢體或言語習性，非常引人省思。

我在雪梨大學時開始執導電影。後來我在澳洲廣播公司的戲劇部門擔任導演，接著又擔任製片人。一開始我製作的是教育電視，那非常有趣，因為我身兼導演和製片人，影片內容包羅萬象，包括科學、童話等，各種題材都有。那是很好的訓練，但你大概也能想像預算非常低。

我很早就看過珍的電影，也有機會能真的為她提供工作。她很高興地說，沒人給過她像樣的工作。尤其是她拍了一部名為《兩個朋友》的電影，編劇是海倫・嘉納，她是相當有名的澳洲小說家。

原本我和海倫合寫那齣劇本，我認為她對於人類行為極具洞見，也覺得珍是合適的導演，但我擔心她不會像我一樣那麼喜歡劇本。她有原創想法，我擔心能不能讓她們兩人一起合作。沒想到兩人是完美組合，她們確實理解對方的能力，成就了更新穎強烈的作品。

我熱衷於研讀英國文學，我總覺得那是學習如何說故事的好基礎。我對於如何創作戲劇的概念，可說是源自莎士比亞，以及許多我崇拜的詩人和小說家。事實上，現在當我閱讀電影編劇相關書籍時，經常會在當代理論中遇到不少困難的電影

製作問題，這時我總會回頭讀讀英國文學，那是我的根底，是長久以來深植在我身上的功課。

我是那種會花許多時間獨自作白日夢的小孩，國小時就寫過一本書，不是什麼了不起的書，但我對文學的熱情始終都在。我爸從事金融業，我在雪梨長大，我媽是家庭主婦，但我發現她對於藝術和文學充滿興趣。

在雪梨大學時，我遇見了電影製作的同好，其中最特別的是菲利普・諾斯——我們在我大學畢業前結了婚——還有吉利安・阿姆斯壯。我們都參與了雪梨電影工作者合作組織，那是電影工作者的合作組織，目的是希望找到自行發行和放映的管道。這是一段令人振奮的時期，因為感覺能掌控整個過程。

我總覺得製作短片和長片相差不大，要處理的事其實相同：找故事，找資金，找到適當人才，讓電影完成。在電影工作者合作組織裡，我們實際感受到觀眾在看電影時的立即反應，也真正體會到作品上映以及為觀眾創作的感覺。此外，我也學到團隊合作的本質，以及電影的製作。

圖 01：《闔家不歡》，由吉利安・阿姆斯壯執導，凱莉・福克斯（Kerry Fox）主演。這是查普曼製作的第一部電影。

一九七〇年代初期，澳洲新浪潮為澳洲的電影製作帶來了新氣象，當時崛起的主要新導演包括：布魯斯・貝勒斯福（Bruce Beresford）、彼得・威爾（Peter Weir）、喬治・米勒（George Miller）及吉利安・阿姆斯壯。

查普曼後來與阿姆斯壯攜手合作，對威爾也讚不絕口。威爾執導的《懸岩上的野餐》（Picnic at Hanging Rock, 1975, 圖 02）在全球叫好叫座。

「在澳洲曾有一種名為『10BA』的籌資結構，許多電影能夠透過減稅獎勵而拍成。那段期間，有許多歷史劇也很成功。我記得彼得・威爾帶來一大啟發，因為他拍電影的方式非常原創，也勇於嘗試，但同時也著重於精神層面，關注人物和態度。我想那正是吸引我的地方。他的電影曾在電影工作者合作組織放映，我記得菲利普・諾斯還演過他的短片《霍姆斯戴爾》（Homesdale, 1971）。無論是是過去或現在，威爾一直帶來很大啟發。」

在我執導短片時，珊卓・李維（Sandra Levy）是我最早的製片人之一，她目前經營澳洲電影電視廣播學校（Australian Film, Television and Radio School）。我也當過副導演 [24]、做過場記、負責戲服等，可以說什麼都做過。

無論扮演哪一種角色，你確實都會感覺自己有所貢獻，我想那就是我的哲學之一。我希望與我合作的每個人都能以那部電影為傲，希望他們也都能感覺自己促成了那部作品。

由於我瞭解身為導演及想要傳達個人理念的感覺，因此對於導演能夠感同身受。我很早就遇到我認為擁有明顯天賦的人，例如菲利普・諾斯及珍・康萍。

我自認是還不錯的導演，但我必須很努力才能達

"對我來說，我的直覺會受到某些計畫吸引，通常它們都要能夠呈現出某種對於人的境況的洞察或體悟。透過嶄新或原創的方式去瞭解人，正是吸引我的地方。"

到他們在視覺方面的敏銳直覺。他們兩人的個性都比我外向，也是天生的表演者，喜歡說故事，喜歡成為注目焦點。不過我的本性和他們不同，我比較屬於樂於支援別人的人，願意為了促成自己相信的事實現而自我昇華。

我離開澳洲廣播公司時，在兩年內製作了兩部電影長片，也生下我的獨子。

那段期間非常忙。我和珍著手進行《鋼琴師和她的情人》的劇本；《闔家不歡》由吉利安・阿姆

24 assistant director，參見專有名詞釋義。

斯壯執導，編劇則是已經和我合作過《兩個朋友》
的海倫‧嘉納。這些導演各不相同，你必須設法
接受他們每個人的不同風格。

以《闔家不歡》來說，我和海倫先開始發展劇本，
然後我必須說服吉利安從美國回來執導。當時她
在美國的事業正在起飛，回來是個重大的決定，
我花了不少時間才說服她這麼做。

那時吉利安當電影導演的經驗比我身為製片人來
得豐富。我們從電影工作者合作組織時代起就認
識，但有好一陣子較少聯繫，也許有十年以上不
常見面，所以剛開始合作時多少比較拘謹和含蓄，
後來才變得熱絡。

電影拍攝期間，我正好懷孕，我非常感謝吉利安。
那時她答應加入，確實令人振奮，我們因而能製
作這部電影，我還生了個寶寶，一切都很好，我
心懷感激。

吉利安喜歡和她習慣合作的固定班底工作，其中
包括傑出的馬克‧特恩布爾（Mark Turnbull），
他是《闔家不歡》（及《鋼琴師和她的情人》）
的助理製片人兼第一副導。吉利安讓我真正瞭解，
身邊有一群經驗豐富的專家是多麼可貴。

至於像珍‧康萍這樣的導演，眾所周知，她的視
覺風格極為強烈、直觀、鮮明，而且對她來說，
那同時也是瞭解故事的方式。

儘管如此，她還是會再三琢磨，畫分鏡圖 [25]，細心
構思。導演固然和與生具來的天賦有關，但成功
的導演會精益求精。

我感覺自己和珍一起成長。我們在澳洲廣播公司
時就一起拍電影。在《鋼琴師和她的情人》終於
完成的幾年前，她就讓我看這部電影的八頁劇本
雛形 [26]，我們想像如何選角和籌資，和她共事讓我
感覺非常自在。

珍善於洞察人物的行為方式，以及角色可能選擇

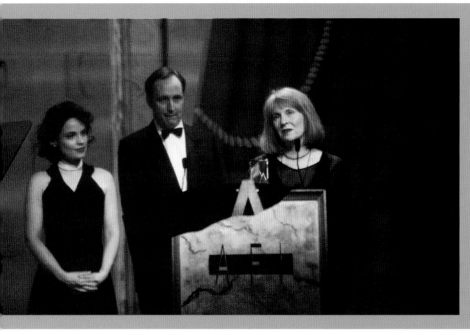

忠於澳洲

查普曼很認真看待她的澳洲製片人身分,她的多數作品都是在澳洲完成的。

她表示:「澳洲產業對我意義重大,我認為有一種精神屬於澳洲特有。歐洲擁有自己的傳統,美國則擁有像《逍遙騎士》(*Easy Rider, 1969*)的傳統——一種大膽、馬丁·史柯西斯(Martin Scorsese)式的傳統。

「由於我們距離歐美很遙遠,我感覺我們能吸收兩者的菁華,接納兩者更極端的面向。我不確定這種理論是不是站得住腳,但我始終有這種感覺:澳洲業界可能與眾不同,但只要我們忠於自己的文化及國民性格的調性,就能完成最好的作品。」

(圖 03)查普曼因《鋼琴師和她的情人》獲頒澳洲電影學會(Australian Film Institute, 簡稱 AFI)的最佳影片獎。圖左到右:演員西格麗德·松頓(Sigrid Thornton)、前澳洲總理保羅·基廷(Paul Keating),以及查普曼。

某種行動的原因,因此她能深入角色的心理層面。她試著揣摩他們應該會是什麼樣的人。

她竭盡所能,努力釐清在自己想出的故事中處理的是什麼樣的議題。我從來沒看過其他人做得像她這樣極致。

起初,你可能有了故事大綱,但接著就必須找出細微的差異、劇情副線,以及故事的轉捩點。珍的做法是確實瞭解角色,掌握他們在不同情況下可能會有什麼樣的行為——即使那些情況最後可能不會寫進電影劇本裡。

一直以來,我和珍有時一起工作,有時分開工作,這樣其實有助於我們的合作關係和友誼。她也鼓勵我和其他導演合作。

在珍第一次給我看《鋼琴師和她的情人》的最初那幾頁劇本雛形之後,我們經過八年才終於製作了這部電影。她說,我想我還沒準備好。無論身為導演或一般人,她都能洞悉自己需要什麼才能發展得夠成熟。

至於《鋼琴師和她的情人》,我想,正因為我的天真,我才能面對這個我突然發現自己已經置身其中的新世界。

圖 01:《愛的小夜曲》。圖由左至右分別是:演員米蘭姐·奧圖(Miranda Otto)、導演雪莉·巴瑞特、演員喬治·薛托夫(George Shevtsov)和蕾貝卡·佛斯(Rebecca Firth),以及查普曼。

圖 02:《愛的小夜曲》。

圖 04:查普曼擔任珍·康萍電影《伴我一世情》的劇本顧問。此片由約翰·馬可維奇(John Malkovich)及妮可·基嫚主演。

25 storyboard,又稱分鏡表。參見專有名詞釋義。

26 treatment,又稱詳細劇本大綱。參見專有名詞釋義。

《鋼琴師和她的情人》THE PIANO, 1993

（圖01-06）製作《鋼琴師和她的情人》時，查普曼和珍·康萍可以只挑選澳洲或紐西蘭的演員，因為六百萬美元的預算完全出自單一來源——法國公司 CiBy 2000，製作過程中並沒有一定要找明星擔綱的壓力。然而，這兩立導演和製片人決定選用觀眾熟悉的演員。

查普曼回憶當時情況說：「當然，荷莉（荷莉·杭特，Holly Hunter, 圖 01 右、圖 06 右）及哈維（哈維·凱托，Harvey Keitel, 圖 03）不是我們美國籌資者的推薦人選。比較令人意外的，是荷莉那個角色原本是個高大的女人，但當時荷莉透過經紀人堅持見面，所以珍才會見到她。她來試鏡時，我們看到她具備我們希望女主角擁有的各種力量、熱情強度，以及倔強的特質。」

查普曼很驚訝見識到荷莉·杭特、哈維·凱托及來自紐西蘭的山姆·尼爾（Sam Neill, 圖 02）的十足專業表現。

「荷莉必須使用手語，她也很多年沒彈鋼琴了，所以重新上鋼琴課。那些角色需要許多的準備，在那樣敬業的氣氛下工作，令人非常興奮。」

圖 05：查普曼與珍·康萍在拍攝片場。

"在珍第一次給我看《鋼琴師和她的情人》的最初那幾頁劇本雛形之後，我們經過八年才終於製作了這部電影。她說，我想我還沒準備好。無論身為導演或一般人，她都能洞悉自己需要什麼才能發展得夠成熟。"

和(美國的)經紀人打交道相當複雜,但我以實事求是的態度來面對。

我們製作《鋼琴師和她的情人》時有很大的自由,因為是由 Ciby 2000 獨力出資。當時,Ciby 2000 公司的經營者法蘭索瓦·布伊格(François Bouygues)有個構想,希望為世界各地的幾名導演提供拍片資金,有點像擔任贊助者的角色。大衛·林區(David Lynch)及阿莫多瓦(Pedro Almodóvar)也都為 Ciby 2000 各拍了一部電影。

實際上促成雙方合作的,是皮耶·里斯昂(Pierre Rissient,影評人兼節目規劃者)。當時他到澳洲來確認他認為能在坎城放映的作品,發現了珍的短片,以及她的電視電影《兩個朋友》。我們也是在他的引導之下才去了坎城。

我們開始為《鋼琴師和她的情人》籌資時,他又來找我們。那時我依照習慣的做法,在美國各地展開漫長的旅程,見了無數發行商。皮耶說,他相信《鋼琴師和她的情人》應該可由布伊格出資。說真的,那時我沒料到會成功。

片中擔任服裝設計師的珍妮特·派特森(Janet

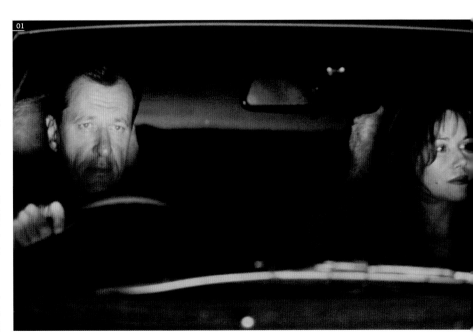

圖01:《愛情無色無味》由傑佛瑞·洛許(Geoffrey Rush)及芭芭拉·荷西(Barbara Hershey)主演。

圖02:查普曼與導演雷·勞倫斯在《愛情無色無味》片場。

美國體系隱藏的危險

查普曼的作風與美國片廠系統不同之處,在於「對選角和劇本意見的不同,以及理念上的許多歧異」。她認定,對自己較好的做法,是直接與導演、編劇互動。「我發現,太早就收到不同人的不同見解,可能會妨礙合作過程。」

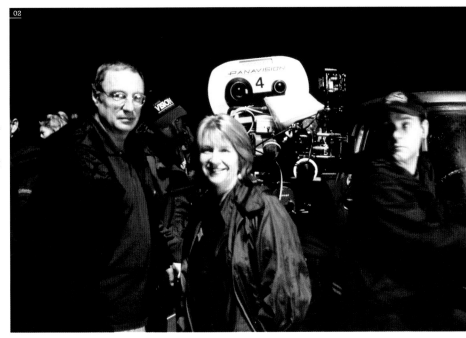

由於電視界及雪梨電影工作者合作組織的背景,查普曼幾乎具有所有電影製作元素的知識。她會鼓勵拍攝現場的同事,盡量讓每個技術人員感到他們的貢獻是不可或缺的。「我也當過副導演、做過場記、負責戲服等,可以說什麼都做過。無論扮演哪一種角色,你確實都會感覺自己有所貢獻,我想那就是我的哲學之一。我希望與我合作的每個人都能以那部電影為傲,希望他們也都能感覺自己促成了那部作品。」

圖 03–05:《聖煙烈情》是查普曼與珍‧康萍及哈維‧凱托再度合作的電影,這次擔綱的是英國女演員凱特‧溫絲蕾(Kate Winslet)。圖 04:查普曼在片場。

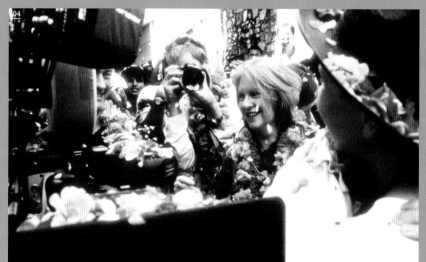

Patterson),後來也負責設計《聖煙烈情》及《璀璨情詩》的場景和服裝。我和她早期都待過澳洲廣播公司,那時她遇到珍,擔綱設計《兩個朋友》。她一直都是我們的合作夥伴。

珍妮特對設計服裝的興趣,展現在於她從角色的觀點出發。她非常有智慧,也很關心電影的整體

感,讓人感覺片中服裝的意義不只是表相的裝飾,而是角色本質的一部分。她很注重整部電影的色彩組合,對角色也有深入的瞭解。

電影攝影師史都華‧德瑞伯(Stuart Dryburgh)同樣來自藝術背景,他與美術總監安德魯‧麥艾派恩(Andrew McAlpine)都非常投入於構思視覺

《璀璨情詩》BRIGHT STAR, 2009

（圖 01-04）查普曼指出，她研讀英國文學的經驗是她從事製片的基礎，她感知戲劇作品能否成功的因素，也根植於她的文學知識，而非她在電影編劇手冊上學到的一切。這種知識對於她在製作珍·康萍執導的《璀璨情詩》時大有助益。這部電影描述英國浪漫時期詩人約翰·濟慈（John Keats）的生平，由艾比·柯妮許（Abbie Cornish）及班·維蕭（Ben Whishaw）主演。

（圖 01）珍·康萍與查普曼在《璀璨情詩》紐約首映會。

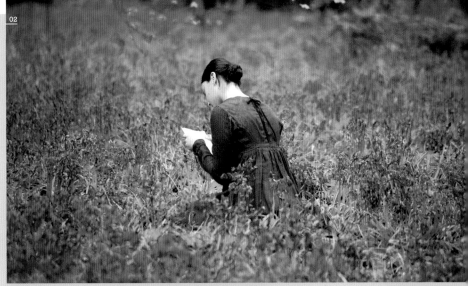

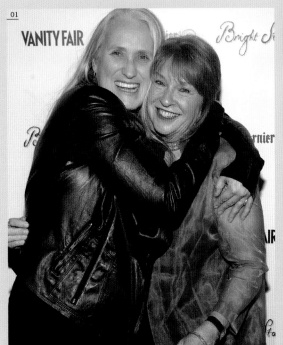

"你和這些一同工作的人會比一般朋友更相知相惜,因為你們已經耗費許多時間一起探討某個重要的主題,那表示你們經常會談論一般尋常閒聊時不會談到的深刻話題。"

色彩組合。雖然麥艾派恩住在英國,但他其實是紐西蘭人,也很注重景觀和文化的特殊性質。

我和珍總是會慎選我們的合作夥伴。配樂家麥可·尼曼(Michael Nyman)就是其中一個例子。雖然他為彼得·格林納威(Peter Greenaway)創作的音樂與我們的期望不同,但我們都有共識,想為古典音樂注入當代感。

麥可早在前製[27]期間之間就提早來到澳洲,侃侃而談他對配樂的感覺。事實上,他會讓我們先聽一些他發想的音樂。通常配樂家不輕易讓你先聽他發想中的音樂,不過當你想為配樂找到某種語言時,那確實大有幫助。

從音樂專業知識來看,我和珍都不算特別精通,

但麥可會呈現出他的概念,讓我們能夠跟他一起構思出配樂的風格。真的,他確實是很棒的合作對象,既風趣又迷人,也樂於探索。

那一年,在金棕櫚獎宣布之前,珍先回澳洲,我獨自留在坎城。那是非常奇特的經驗。

當時,珍遭逢了生命中的巨大悲傷。她獲得至高的榮耀,卻也面對了個人的深沉悲慟。那是個令人百感交集的時刻。我想,也就是在那個時候,我的人生已經和製片無法切割。

你認識了與自己共事的人,也成為他們的真實生命的一部分。你和這些一同工作的人會比一般朋友更相知相惜,因為你們已經耗費許多時間一起探討某個重要的主題,那表示你們經常會談論一

27 pre-production,參見專有名詞釋義。

圖05:《我行我愛》,由凱特·蕭蘭執導,艾比·柯妮許及山姆·沃辛頓(Sam Worthington)主演。

般尋常閒聊時不會談到的深刻話題。我總覺得和合
作過的導演關係非常緊密。

那次坎城影展之後，我一度對於那個計畫感覺有很
大的失落感。畢竟在那之前，它有很長一段時間占
據了我所有的生活。《鋼琴師和她的情人》可說是
我人生當中的重要經驗之一。

後來我製作雷‧勞倫斯執導的《愛情無色無味》也
是一次美好的經驗，不過那是截然不同的電影。你
和全新的工作人員合作，重新創造出小世界、小人
生，那正是擔任製片人的一大美事——能創造新的

合作關係，並且共同打造出一部作品，實在令人
心滿意足！

為電影籌措資金向來不是容易的事，不過你總會
找到很棒的合作對象。製作《璀璨情詩》時，百
代（Pathé）公司力挺我們到底，百代老闆法蘭索
瓦‧伊維奈爾（François Ivernel）早在珍有那個
構想時就參與其中了。

還有，預算也總會帶來種種限制。大家都知道那
是什麼樣的電影。它顯然不是真正的票房強片。
我感覺自己一直得到發行商的大力支持；我和他

圖 01：《完美罪案》，由保羅‧
高曼執導。

們一再合作，他們對作品也滿懷信心，所以電影才得以完成。

這個世界有大一群熱愛電影的人，參加影展時，你就能充分體會到：身為其中的一員是多麼美好的事。我們彼此之間享有某種共識。

如果有某個想法深深打動了我，我就一定會決心完成它，什麼都阻擋不了我。我能預見它登上銀幕的樣子。

圖 02-03：《隱形超人》由里昂·福特執導，萊恩·昆坦（Ryan Kwanten）主演。

麥可‧巴爾康 Michael Balcon

麥可‧巴爾康生於一八九六年，是出身高貴的大家長式人物，以嚴厲作風經營伊林製片廠。「仁慈的父權主義」（Benevolent paternalism）是最常用來形容其管理方式的詞。他有時固執又沙文主義。製片人貝蒂‧巴克斯（Betty Box）指出：「他並不贊成女性從事幕後工作。」然而，他也以溫文爾雅的方式別創新格，甚至低調地推陳出新。

二次世界大戰接近尾聲時，巴爾康忽然有了新的體悟，開始引導伊林製片廠將主力放在喜劇片製作，針對戰後的英國社會提供獨到的諷刺評論。

伊林曾是打造「英國電影佳作的製片廠」，在**《通往平利可的護照》**（*Passport to Pimlico*, 1949）、**《美酒佳餚》**（*Whisky Galore!*, 1949）以及**《提特菲德事件》**（*The Titfield Thunderbolt*, 1953）等片中，小社群聯合起來對抗強大的腐敗官僚。這家製片廠只有在無法無天的鬧劇**《慈悲心腸》**（*Kind Hearts and Coronets*, 1949）中，才偏離其正直、節制的價值觀。

在巴爾康掌管之下，伊林凡事都強調集體勝過個體。這家製片廠的電影裡沒有什麼明星，全都是性格演員（最著名的是亞歷‧堅尼斯〔Alec Guinness〕）。

儘管有亞歷山大‧麥肯里克（Alexander Mackendrick）、勞勃‧漢摩（Robert Hamer）及查爾斯‧克萊頓（Charles Crichton）等才華洋溢的導演在伊林旗下工作，但伊林的電影皆由團隊完成，而非個人的作者型導演。他們幾乎都必須獲得巴爾康的認可。

巴爾康自己也承認，這些電影在一定程度上非常公式化。「我們塑造一個角色或一群角色，讓他們對抗難以維持的情況或難以解決的問題。觀眾希望他們能脫困，他們通常也會如他們所願。喜劇結局就藏在他們的奮鬥過程中。」

巴爾康身為製片人的成就，在於號召導演、演員和技術人員等人物，組成自己的團隊，並將他們融為一體。正如電影史學家查爾斯‧巴爾（Charles Barr）所指出的，巴爾康在一九四〇年代後期開始

圖 01：巴爾康攝於一九四八年。

圖 02：《賊博士》（*The Ladykillers*, 1955）。

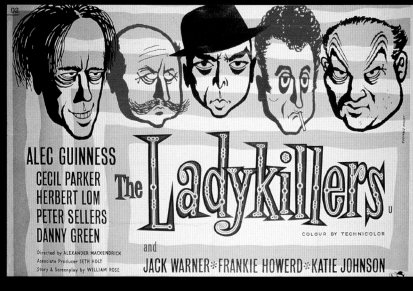

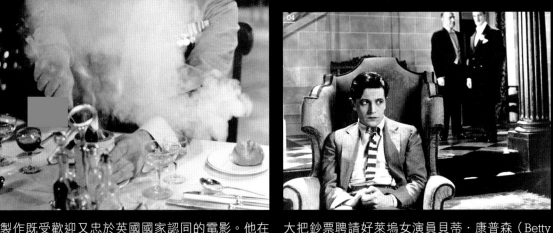

> **"我們塑造一個角色或一群角色，讓他們對抗難以維持的情況或難以解決的問題。觀眾希望他們能脫困，他們通常也會如他們所願。喜劇結局就藏在他們的奮鬥過程中。"**

製作既受歡迎又忠於英國國家認同的電影。他在電影製片人當中獨樹一幟，態度謙遜低調。

他的策略具經濟邏輯，如果一部電影能控制在預算之內，那麼即使只有國內市場就能有機會回收成本。只要電影有利潤，巴爾康就能保有控制權，也能維持自主，不受一九四四年接管伊林的「蘭克組織」（Rank Organisation）影業公司干預。

巴爾康並不是一直追求這種小規模手工業模式。在一九四〇年代後期帶領伊林之前，他的製片人生涯顯得更為多元。這位典型的英國紳士是東歐猶太移民之子，出生於在伯明罕（Birmingham）。他以發行商之姿展開電影事業，一九二〇年代初期與維多·薩維爾（Victor Saville）合夥設立勝利電影公司（Victory Motion Pictures），隨後兩人又創立甘茲波洛影業（Gainsborough Pictures），製作過幾部希區考克早期的電影，以及艾佛·諾維羅（Ivor Novello）主演的一些電影——諾維羅是那時期英國電影著手打造出來的本土偶像男星。

那段期間，巴爾康採取的策略經常看似與後來掌理伊林時期的策略南轅北轍：與大明星合作，付

大把鈔票聘請好萊塢女演員貝蒂·康普森（Betty Compson）主演**《女人對女人》**（*Woman to Woman*, 1923），以及**《白色陰影》**（*The White Shadow*, 1924）。

在一九三〇年代，他也試圖培植國產明星，和潔西·馬修斯（Jessie Matthews）以及喬治·福姆比（George Formby）合作。在他短暫帶領米高梅影業英國分部的期間，也曾監督過**《牛津風雲》**（*A Yank at Oxford*, 1938）等浮誇、逃避現實的純商業片。

在巴爾康的整個職業生涯當中，無論製作哪一種風格的電影，他始終明確保持製片人的領導地位，正如他在一九三三年所寫的：「電影製片人的工作，就是為每部電影選定主題、導演和劇組，並決定足以負擔的成本……製片人是發起者、引導者及最高上訴法院……製片人必須激發並引導源自導演、編劇、攝影師及劇組人員的創意和藝術脈動的能量。那樣的脈動儘管分別屬於不同個體，但往往需要引導者的密切留意才能融為和諧的整體，而那正是娛樂媒體的成功要素。娛樂媒體仰賴的，正是許多不同人才的專業技能。」

巴爾康於一九七七年過世，享年八十一歲。

圖 03：**《慈悲心腸》**，由亞歷·堅尼斯主演。

圖 04：**《下坡路》**（*Downhill*, 1927）。

羅倫佐・迪・博納文圖拉
Lorenzo di Bonaventura

"我和大學室友共同經營一家泛舟公司許多年，比起我做過的所有工作，這讓我對於從事製片做了更好的準備。泛舟的重點是讓一群裝備齊全又活力充沛的人通往同一個目的地，而且這些人都很固執，不喜歡受人指使。"

《變形金剛：復仇之戰》（2009）

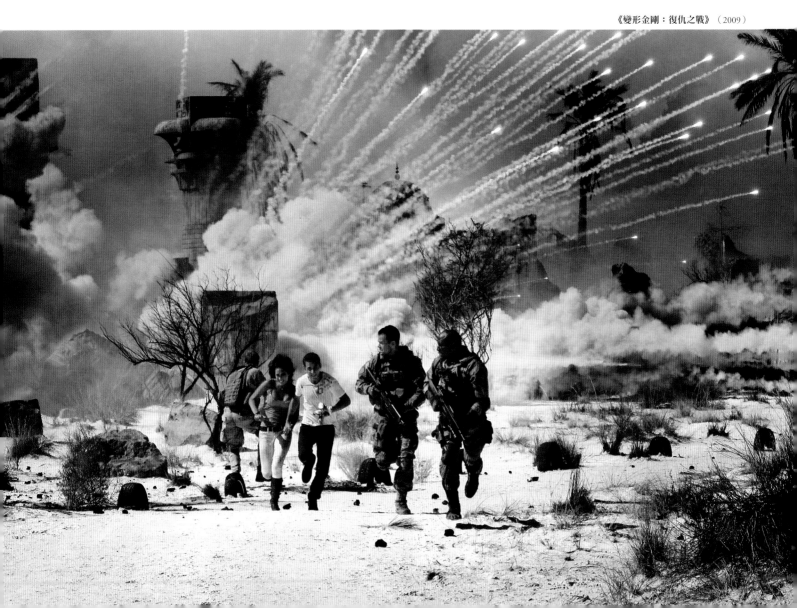

羅倫佐・迪・博納文圖拉意志堅定且具創業思維。他在新罕布夏州長大，在哈佛大學攻讀思想史，後又在賓州大學華頓商學院（Wharton）取得企管碩士。畢業之後，他前往好萊塢，在兩大主要製片廠擔任主管職位，二〇〇三年成為獨當一面的製片人，並與派拉蒙影業（Paramount Pictures）簽約合作。

迪・博納文圖拉起初在哥倫比亞影業（Columbia Pictures）擔任營業職務，不久就一路進入權力階層。後來他轉到華納兄弟影業（Warner Bros. Pictures），最後升為全球製作部主任，監督過賣座強片系列《駭客任務》（The Matrix）及《哈利波特》。

迪・博納文圖拉認為，「華納教育」讓他養成健全的電影製作心態和完整技能。除了負責電影製作的資金層面外，他也以韌性與創造力著稱。他習慣在製片廠支持的穩定流程下工作，卻不會將一切視為理所當然。他說：「你還是要說服別人花大錢，因為沒有人會輕易拿出大錢。我對每部電影都抱持這樣的心態。」

迪・博納文圖拉在派拉蒙擔任製片人時，打造出兩大動作強片系列：《變形金剛》（Transformers, 2007）、《變形金剛：復仇之戰》（Transformers: Revenge of the Fallen, 2009）、《變形金剛3》（Transformers: Dark of the Moon, 2011），以及《特種部隊：眼鏡蛇的崛起》（G.I. Joe: The Rise of Cobra, 2009）、《特種部隊2：正面對決》（G.I. Joe: Retaliation, 2013）。在製片生涯中，他也催生過其他賣座片，例如安潔莉娜・裘莉（Angelina Jolie）主演的間諜冒險片《特務間諜》（Salt, 2010），以及眾星雲集的動作片《超危險特工》（Red, 2010），這兩部電影都在二〇一〇年由其他製片廠發行。

除了續集電影，迪・博納文圖拉不斷創造出其他更原創的計畫。他表示：「沒有時間讓你依賴過去的勝利，也沒有時間讓你在電影完成之前自以為是。」[28]

28 在那之後，迪・博納文圖拉擔任製片人的新作除了續集電影外，還包括：《驚天換日》（Man on a Ledge, 2013）、《藥命關係》（Side Effects, 2013）、《傑克萊恩：詭影任務》（Jack Ryan: Shadow Recruit, 2014）、《怒火地平線》（Deepwater Horizon, 2016）……等。

羅倫佐・迪・博納文圖拉 Lorenzo di Bonaventura

我和大學室友共同經營一家泛舟公司許多年，比起我做過的所有工作，這讓我對於從事製片做了更好的準備。

泛舟的重點是讓一群裝備齊全又活力充沛的人通往同一個目的地，而且這些人都很固執，不喜歡受人指使。你必須激勵的對象多達三十人，還必須設法準備十天份的水、食物、醫療用品等，而且一切不可能完全照著你的計畫走：水位太高，或是接駁車司機沒有出現。製片工作就像這樣充滿變數。

有些力量注定引我進入電影界。小時候，我最感興趣的兩件事就是電影和運動，我會看電視播放的電影看到半夜，白天則去打球。不過我倒是沒有從事電影業的念頭，直到我老大不小了，才想到能真正把電影當作職業。

在泛舟事業之後，我試過幾種比較嚴肅的工作。後來我決定重回商學院（賓州大學華頓商學院），因為我不知道自己想做的是什麼，這樣能給我兩年時間好好想清楚。我認真思考，有什麼能夠鼓舞我、讓我感覺興奮，我的結論是電影業。

我搬到洛杉磯，參加幾場面試，終於在哥倫比亞影業找到工作。那是營業部門，必須評估和銷售影片的非戲院播映權。我在這個職位工作了一陣子，但在哥倫比亞的兩年半當中也經歷了許多劇大的變革。

當時製片廠有三位首長，我個人的重要變化來自前總裁黛恩・史提爾（Dawn Steel）。那時我已經從原來職務轉為發行和行銷，但主要做的是發行。黛恩很提攜我，後來我直接為她工作，負責調解糾紛，或者身兼數職。在總裁辦公室工作，我學到許多關於製片廠的各種不同功能。

黛恩離開哥倫比亞時，在當時華納的製片主管露西・費雪（Lucy Fisher）麾下幫我找到一份工作，讓我轉到完全創意面的職位。當時我三十三歲，有件事確實令人氣餒：每個人都告訴我，我當創意主管太老了。他們說：「你要怎麼做那個工作？

圖 01：《變形金剛：復仇之戰》由麥可・貝（Michael Bay）執導。

01

"製片這個工作需要堅忍不拔的驚人毅力，因為你會在許多不同層面一再受到拒絕。剛踏入這一行時，你讀了某個劇本或有了某個構想，但不知道會吃多少閉門羹。如今回頭來看，大家看過《變形金剛》後會說，這顯然會成為系列電影，但當初……我們被拒絕了很多次，結果總是一樣，許多人對我們說：「那個點子挺蠢的，一個男孩和他的機器人？什麼跟什麼嘛？」"

《特種部隊：眼鏡蛇的崛起》
G.I. JOE: THE RISE OF COBRA, 2009

（圖 02-04）迪・博納文圖拉表示：「每部電影都是新的挑戰，也是新的學習。」

他製作過許多充滿特效的動作片系列，兩部《特種部隊》就是其中的一個系列。「在這些鉅片當中，如何讓角色栩栩如生，成為耐人尋味且愈來愈有創意的難題。視覺效果及 3D 日新月異。我喜歡這份工作，就是因為它永遠不會一成不變。」

電影製作的機制

（圖01-06）迪·博納文圖拉在派拉蒙打造出兩個強大的置入行銷娛樂授權：《變形金剛》及《特種部隊》系列電影。《變形金剛》系列最新第四集《變形金剛4：絕跡重生》（Transformers: Age of Extinction）於二〇一四年發行，《特種部隊》系列最新第二集《特種部隊2：正面對決》也已於二〇一三年發行，這兩大產物皆來自玩具製造商孩之寶（Hasbro）。

這位製片人表示：「我與孩之寶的關係開始於《特種部隊：眼鏡蛇的崛起》，那是我最早著手打算拍成電影的孩之寶產品，沒想到反而是《變形金剛》最早完成。當時孩之寶問我對其他產品有沒有興趣，我提到『變形金剛』，他們問為什麼，因為我的年紀比跟著它長大的世代來得大。我向他們解釋，我看著朋友的弟弟妹妹長大，見識到『變形金剛』多麼有力地吸引特定年紀的族群。身為生意人，我感覺這種富深厚神話和粉絲基礎的概念會有機會。」

許多人告訴迪·博納文圖拉，《變形金剛》注定會成為系列電影。「真希望我們最早跟每個主管開始談到這個計畫時，他們都這樣說。」這位製片人還記得，當時這樣的電影接受度不高，因為人們很難想像，一九八〇年代那種又龐大又笨重的機器人要怎麼轉換到電影裡。「我知道機器人一定會很酷。視覺效果的功能也已經『變形』——不好意思用了雙關語——讓一切變得有可能，而且還會持續有所轉變。我不知道還能怎麼做，但我對這些機器人有信心。」

最後，夢工廠（DreamWorks）與派拉蒙合作，計畫成型。迪·博納文圖拉表示：「夢工廠剛和麥可·貝合作過一部電影，所以把他推薦給我。麥可把這個計畫轉化成了不得的系列電影。坦白說，在我們這一行，第一流電影工作者和二三流電影工作者的不同之處，就在於他們懂得怎麼延續系列電影。這樣的案子非得絞盡腦汁、拚創意，才能拍到第三集，甚至像我們這樣拍到第四集。怎樣才能有源源不斷的點子？怎樣才能讓點子夠新、夠有趣且維持長久？很容易就會淪為換湯不換藥，或重複之前的作品。除非一再翻新，而且每次都必須超越自己，否則續集就拍不下去。」

圖01：導演麥可·貝與男主角西亞·李畢福在《變形金剛：復仇之戰》拍攝現場（攝於二〇〇九年）。

圖02：迪·博納文圖拉與演員泰瑞斯·吉布森（Tyrese Gibson，攝於二〇〇九年）。

圖03：迪·博納文圖拉與導演麥可·貝在《變形金剛》拍攝現場。

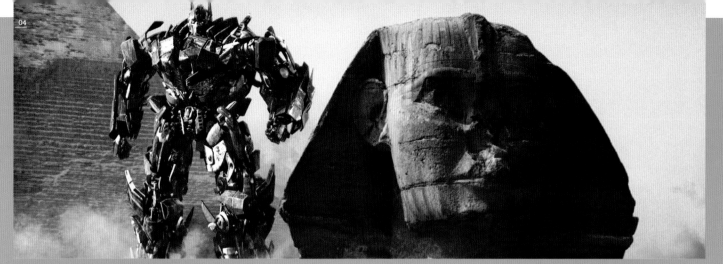

> 「現在機器人和外星人的電影多不勝數，但當初我們製作《變形金剛》第一集時，情況完全不是這樣。每次有人試圖跨出原本的舒適圈時，其他人會在一旁觀看，而且不確定該不該跟進。」

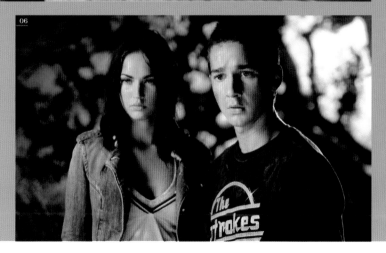

"電影產業令我失望的現況之一，就是大家總以為非主流的電影都不商業。我的經驗始終是，有些人不會去看某種電影，但還是有人會迫不及待去看，他們會帶動別人去看。"

那是年輕人的工作。」這種說法真的很奇怪，但對我來說反而可能帶來很大的助益，因為那讓我更戒慎恐懼，也更有決心。

五年半之後，我成為製作部總裁，大約擔任七年左右。我在華納的工作經驗很愉快，也很幸運能為鮑伯·達利（Bob Daly）及泰瑞·塞摩爾（Terry Semel）工作（兩位皆曾任華納董事長兼執行長）。我在他們身上學了許多寶貴經驗，受用無窮。

離開華納之後，我成為派拉蒙的製片人，到現在為止，擔任製片人也超過十年了。在轉換職位時，（前派拉蒙董事長兼總裁）強納森·多爾根（Jonathan Dolgen）和雪麗·蘭辛（Sherry Lansing）都很歡迎我，所以我有個軟著陸。

還有，（現任的派拉蒙董事長兼執行長）布萊德·葛雷（Brad Grey）也繼續力挺我。我一直很幸運，在派拉蒙工作時遇到的主管，都欣然接受我想製

作的各種電影，私底下也很支持我。

製片這個工作需要堅忍不拔的驚人毅力，因為你會在許多不同層面一再受到拒絕。剛踏入這一行時，你讀了某個劇本或有了某個構想，但不知道會吃多少閉門羹。

如今回頭來看，大家看過《變形金剛》後會說，這顯然會成為系列電影，但當初我們爭取認同時，這情況一點都不明顯。我們被拒絕了很多次，結果總是一樣，許多人對我們說：「那個點子挺蠢的，一個男孩和他的機器人？什麼跟什麼嘛？」他們會看一九八〇年代的卡通和動畫，那些機器人很龐大笨重，所以很難想像那會成為很酷的電影。

許多好的點子難免都有相同遭遇，都必須克服某種固有的懷疑心態，因為從某個程度來說，通常真正的好點子多少都會偏離一般人的習慣做法。現在機器人和外星人的電影多不勝數，但當初我

圖03：《**特務間諜**》由安潔莉娜·裘莉主演。

相信難以置信的事

《**駭客任務**》（*The Matrix, 1999*）「是一次驚人的挑戰，關鍵在於不屈不撓，以及華卓斯基（Wachowskis）姊弟。這兩位電影人必須一直努力不懈，因為他們必須不斷改寫劇本。我們也必須不斷努力，讓劇本愈來愈好。在我參與期間，他們就改過十一版的劇本草稿——也許更多次——最後才獲得開拍許可。他們必須承受多次拒絕，必須一直苦撐，必須相信身為製片廠主管的我不會放棄他們，並且會繼續奮鬥。這當中存在著充分的互信。謝天謝地，基努·李維（Keanu Reeves）答應演出，如果他不接演，我們絕拍不成那部電影。在我擔任華納製作部總裁時終於獲得開拍許可，但那時我的處境也相當艱難，因為不知電影會拍成什麼風貌。在一間審慎的公司裡，每個人都會評估是否要冒險投入這麼巨額的資本，所以我從不會認為他們的爭論有錯或受到誤導。只是既然我相信這個計畫，就必須說服別人也相信。」

迪·博納文圖拉的信念大獲成功，隨後又拍了兩部續集電影，分別是《**駭客任務：重裝上陣**》（*The Matrix Reloaded*，圖01）及《**駭客任務完結篇：最後戰役**》（*The Matrix Revolutions*，圖02），兩片皆在二〇〇三年上映。

01

們製作《變形金剛》第一集時，情況完全不是這樣。每次有人試圖跨出原本的舒適圈時，其他人會在一旁觀看，而且不確定該不該跟進。

我在華納的時期，《駭客任務》就是最好的例子。我們試著籌備那部電影時，有很長一段時間幾乎沒人相信我們。有長達五年半的時間，我們拚了命想把電影拍出來——說拚命絕不誇張。

在製片廠內部，那代表前所未有的嘗試。在製片廠以外也是一樣，我們找不到願意讀劇本的經紀人和經理人，更不用說找到願意讀的明星。

《奪寶大作戰》（*Three Kings*, 1999）的情況也很類似，只是問題不在於那是未知的商品，而是因為它可能是非常非主流的作品，而且也擔憂阿拉伯裔美國人及美國穆斯林團體可能會聯合抵制時代華納公司（Time Warner）。當時我和製作群的看法是有好的白人，也有壞的白人，同樣的，有好的阿

拉伯人，也有壞的阿拉伯人，在每個人身上都能看到好的和壞的一面。我們認為，這部電影應該不會引發那樣的反應，事實上也許還能鼓勵人們一起對話，討論彼此之間其實相差無幾。同樣也有族群分化之虞的，還有《震撼教育》（*Training Day, 2001*）及《城市英雄》（*Falling Down, 1993*）。

電影產業令我失望的現況之一，就是人們總以為非主流電影都不具商業性。我的經驗始終告訴我，有些人不會去看某種電影，但還是有人會迫不及待去看，也會帶動別人去看。即使是非主流，口碑還是會發酵。

這讓我瞭解到，觀眾有各種不同的品味，如果你自以為能押中哪種電影，那就是一種誤解。也因此什麼都要嘗試，因為你不知道某種作品何時會風行一時。《天搖地動》（*The Perfect Storm, 2000*）就是個絕佳例子。當時大家認為，花一億三千萬美元拍一部所有人都會死的電影簡直是自殺，但我們覺得那是個偉大的故事，能夠打動人心，而且從來沒人那樣做過。

我敢說，如果你檢視每部最成功的電影，背後一定都有一個關於製片人的故事，他們必須從頭到尾都堅持相信幾乎沒人願意相信的事。

身為製片人，我試著製作大型電影、小型電影和不同類型的作品。我製作大規模的動作片系列，也有和導演史蒂芬·索德柏合作的中等預算驚悚片，還參與了成本一百萬美元以下的《心魔》（*The Devil Inside, 2012*）。

我選擇的計畫，大多會在某方面引起我的興趣，同時也能符合商業層面的考量。《心魔》的計畫會找上我，則是因為那部電影的製作群聽說，我在華納擔任主管時參與了《魔鬼代言人》（*The Devil's Advocate, 1997*），而且在那之後還告訴別人我樂於接受驅邪電影。

我早就忘記自己曾經說過那些話，直到接到一位名叫馬汀·史賓瑟（Martin Spencer）的經紀人的

電話。他問我還有沒有興趣製作驅邪電影，我請他把劇本寄給我，他說電影已經拍好，我很好奇為什麼還需要我，他說他們一直沒辦法賣出去，希望我看一下。

我看了，認為他們拍得很棒，但還是有幾個地方需要再做調整。我幫他們重剪，然後交給派拉蒙，並且成為那部電影的監製。

那是我參與過最沒壓力的作品，因為不是我發起的，我也沒有投入心血太久，從這個角度來說，那確實是很自由的經驗。

派拉蒙在行銷《心魔》時也很有一套。我第一次打給行銷主管喬許·葛林史坦（Josh Greenstein）談那部電影時，我向他說明那是一部小規模電影，但我想能賺進二千五百萬到三千萬美元毛利。

由於這部電影的成本不到一百萬美元，派拉蒙會小有賺頭，於是喬許同意和派拉蒙其他創意主管一起看那部電影。結果派拉蒙開出三千四萬美元的首週票房，在第一個週末就超過我的估計。

圖01：《奪寶大作戰》由大衛·歐·羅素（David O. Russell）執導，喬治·克隆尼（George Clooney）、馬克·華柏格（Mark Wahlberg）及冰塊·酷巴（Ice Cube）主演。

《血盟兄弟》FOUR BROTHERS, 2005

（圖 02-03）《血盟兄弟》是由馬克‧華柏格領銜主演的大堆頭卡司動作片，描述四個被領養的兄弟打算為母親之死報仇。

迪‧博納文圖拉談起這部電影時說：「我特別鍾愛《血盟兄弟》，那是我在派拉蒙製作的第一部電影。操作這種家庭重於血緣的概念非常有意思。片中的概念是養子之間的凝聚力完全不輸任何基因判定。這是觀看人們如何彼此關心的有趣方式。」

> **"我會以各種方式發掘電影計畫的題材。我的公司裡有一個傑出的團隊，他們會直接向我建議題材。我也會以商業觀點來檢視這個世界，自問還有什麼是別人沒拍過的，並且試著朝那樣的方向找出題材。我喜歡當逆向操作的人。"**

我會以各種方式發掘電影計畫的題材。我的公司裡有一個傑出的團隊，他們會直接向我建議題材。我也會以商業觀點來檢視這個世界，自問還有什麼是別人沒拍過的，並且試著朝那樣的方向找出題材。

我喜歡當逆向操作的人。我們投入《變形金剛》及《特種部隊》電影系列時，已經有置入行銷的概念，只是方式和現在不同。如今大家提到的置入性行銷就像眾人追求的聖杯──那表示該是推陳出新的時候了。

我在大製片廠裡工作多年，所以瞭解他們的機制。你需要製作大型系列電影，不僅是因為只要操作成功，通常營收會很可觀，也因為大製片廠擁有各式各不相同的功用。當你製作《震撼教育》或《血盟兄弟》時，不會預見許多玩具或商品跟著銷售。有許多領域必須從製片廠取得養分，大型電影則能為製片廠提供養分。

整體而言，我相信制衡原則。有強而有力的導演、製片人及製片廠非常重要，如果其中任何一方變弱，都會變得很危險，但這也不表示如果其中一方是主力，電影的結果就會不好。

不過，就我過去二十幾年在這個業界的經驗來看，一般而論，最好的電影來自具有健全制衡力量的環境。每個創意選擇都經過權衡，費盡心思找到更好的構想，然後再加以執行。

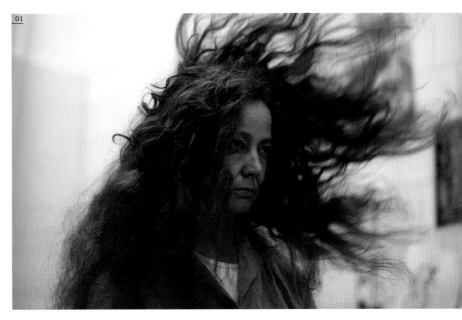

圖 01：《心魔》是「成本不到一百萬美元的電影」。

圖 02：《天搖地動》由沃夫岡・彼得森（Wolfgang Petersen）執導，馬克・華柏格以及喬治・克隆尼主演。

《超危險特工》RED, 2010

（圖03）迪·博納文圖拉在選擇電影題材時，喜歡反其道而行。《超危險特工》是一部動作片，描述一群上了年紀的臥底特工復出江湖，聯手對抗被暗殺的威脅。

迪·博納文圖拉和他的同伴在籌備這部電影時，他的提案專注在較受忽略的三十五歲以上潛在觀眾。他承認：「我們聽到不少反對聲音，認為那種觀眾層太老了。」不過他們堅持到底，找頂峰娛樂公司（Summit Entertainment）來拍這部電影，卡司陣容包括海倫·米蘭（Helen Mirren）、布魯斯·威利（Bruce Willis）、摩根·佛里曼（Morgan Freeman）及約翰·馬可維奇，結果全球票房高達約二億美元。

他表示：「這部電影引起某種共鳴。這算是有點逆向操作的例子，我當然很樂意拍二十歲以下的人會來看的電影，但基本上他們是額外的觀眾。」

迪·博納文圖拉把這部電影的成功，歸功於德國導演羅伯·史溫基（Robert Schwentke），因為他能夠整合這部電影的調性難題。「這部電影以有趣的方式結合了喜劇、怪人和暴力，想要成功拍出這種多重調性，需要非比尋常的技巧。」

《超危險特工》在院線票房以外的表現也很亮眼，更達到某種邪典電影（cult film）的狀態。「結果許多二十歲以下的人不是在戲院看這部電影，而是看DVD，這變成某種邪典電影，尤其對年紀很小的青少年來說。我聽到有些孩子會跟父母一起看，這變得有點像家庭電影呢。」其續集《超危險特工2：狠戰》（RED 2）已於二〇一三年上映。

泰德・霍普 Ted Hope

"有一天，李安走進我的辦公室。那時他側面得知有可能會贏得台灣的電影劇本比賽，他打算用獎金來拍片。他在紐約到處詢問，有沒有人知道如何用幾十萬美元的預算拍成電影，有人推薦了我。"

《親情觸我心》（2007）

泰德‧霍普是在一九九〇年代初期美國獨立電影浪潮中崛起的重要製片人之一。他的職業生涯至今已製作過將近七十部電影，並以舊金山電影學會（San Francisco Film Society, 簡稱 SFFS）新任會長的身分，持續投入藝術風格的獨立領域。

霍普從「新線電影」（New Line Cinema）的收發室[29] 展開事業生涯，並從紐約市內及附近的低預算恐怖片開始磨練經驗。海爾‧哈特利（Hal Hartley）執導的《難以置信的事實》（The Unbelievable Truth, 1989），讓他在「快且低預算」的電影製作界占上一席之地，同時還掛名第一副導演。後來霍普又參與了一九九〇年代幾部最具開創性的獨立電影，包括陶德‧海恩斯執導的《安然無恙》（Safe, 1995）、艾德華‧伯恩斯（Edward Burns）執導的《他們和他們的情人》（The Brothers McMullen, 1995）、妮可‧哈羅芬瑟（Nicole Holofficener）執導的《良緣知己》（Walking and Talking, 1996）及李安執導的《冰風暴》（The Ice Storm, 1997）。

霍普與導演李安的合作關係，始於一九九〇年代初期的電影《推手》（Pushing Hands, 1992）及《囍宴》（The Wedding Banquet, 1993）。那段時期也開啟了他與製片人暨「焦點影業」（Focus Features）現任執行長詹姆斯‧夏慕（James Schamus）的長期合作關係。他們兩人一起成立「好機器」（Good Machine），這原本是製作公司，後來轉為國外銷售公司[30]，並成為紐約獨立電影界的一大先鋒，但此公司於二〇〇二年賣給環球影業。

霍普在他的新製作公司「這就是那」（This Is That）旗下與焦點影業簽約，繼續與夏慕一起製作電影，但也另外與其他人合作。他習慣發掘新導演，並持續與許多人合作各種電影，包括李安、哈羅芬瑟及陶德‧索朗茲（Todd Solondz），其中與索朗茲就合作過《幸福》[31]（Happiness, 1998）、《兩個故事一個啟示》（Storytelling, 2001）及《黑馬馬力夯》（Dark Horse, 2011）。

霍普製作過許多獲奧斯卡獎提名的電影，比如塔瑪拉‧詹金斯（Tamara Jenkins）執導的《親情觸我心》（The Savages, 2007）、陶德‧菲爾德（Todd Field）執導的《意外邊緣》（In the Bedroom, 2001）及阿利安卓‧崗札雷‧伊納利圖（Alejandro González Iñárritu）執導的《靈魂的重量》（21 Grams, 2003），其中《靈魂的重量》由他監製。[32]

霍普也是多產的部落客，並經常出席演講，主題包括獨立電影的未來、數位傳輸及社交媒體如何改變電影。在舊金山電影學會，霍普會繼續帶領新導演，並為他們的作品打造曝光的新途徑。

29 mailroom，參見專有名詞釋義。
30 foreign sales company，參見專有名詞釋義。
31 又譯為《愛我就讓我快樂》。
32 霍普擔任製片人的新作包括：《眼觀六路，耳聽八方》（All Eyes and Ears, 2015）、《失誤之人》（暫譯，A Kind of Murder, 2016）等。

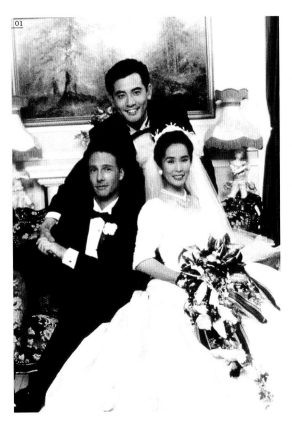

的董事會成員，那是一家短片製作公司及提供補助的單位，克莉絲汀·瓦尚及陶德·海恩斯也是董事會成員。

我向賴瑞和詹姆斯同樣都提出成立公司的點子，也就是「好機器」，不過當初的構想和最後的結果大不相同。

當時他們都喜歡這個想法，不過我們都沒有錢。說來也算幸運，後來詹姆斯籌到一些錢，準備與法國導演克萊兒·德尼（Claire Denis）合作一部短片，他找我加入。這部片的部分紅利正好當作我們創業前六個月的辦公室經常費用，「好機器」就這樣誕生了。

後來我和詹姆斯、賴瑞三人又一起成立「射擊場」（Shooting Gallery），這家公司加上瓦尚的「殺手電影」（Killer Films），以及「好機器」，成為當時紐約的獨立製作公司。

我吸引了一群我信任的導演，其中之一便是李安。我看了他在紐約大學的學生電影，然後拿給詹姆斯看，他認為李安很棒。我們找到李安的經紀人，

圖 01：李安執導的《囍宴》。

《愛是唯一》 SHE'S THE ONE, 1996

（圖 02-04）《愛是唯一》由珍妮佛·安妮斯頓（Jennifer Aniston）、卡麥蓉·狄亞（Cameron Diaz）及艾德華·伯恩斯主演。

這是伯恩斯執導演筒的第二部電影，也是他第二次與霍普合作，在此之前，霍普監製了伯恩斯的電影導演處女作《他們和他們的情人》。這兩部電影都由福斯探照燈影業（Fox Searchlight Pictures）發行，霍普與該公司維持長期合作的關係。

（圖 02）霍普與演員兼導演的艾德華·伯恩斯在拍片現場。圖中由左至右：監製麥可·諾茲克（Michael Nozik）、霍普、伯恩斯及電影攝影師法蘭克·普林茲（Frank Prinzi）。

但他對我們毫無興趣。

我們拍完與克萊兒‧德尼合作的第一部作品後，詹姆斯監製的《關於信任》入選了當時更換新名的日舞影展，海恩斯執導的《毒藥》（*Poison*, 1991）也入選了。詹姆斯認為，也許我們其中一人該去影展，因為我們都有電影在那裡放映，我說：「為什麼我得去參加影展？我要待在辦公室結帳！」

就在詹姆斯去參加日舞影展時，有一天，李安走進我的辦公室。那時他側面得知有可能會贏得台灣的電影劇本比賽，他打算用獎金來拍片。他在紐約到處詢問，有沒有人知道如何用幾十萬美元的預算拍成電影，有人推薦了我。

李安交給我他完成的兩部劇本，分別是《推手》及《囍宴》。隔天，他得知他贏得那個比賽的首獎和二獎。

李安從電影學校畢業後，有八年時間基本上就在他住的大樓當管理員，為妻小煮飯，懷抱著拍電影的希望，一邊撰寫電影劇本，但一直毫無進展。很棒的是，他遇到我們時，萬事俱備，只欠東風。

大約就在那個時候，有句五字箴言能說明我們如何為電影籌資，那就是「把預算砍半」。《推手》在國際闖出名堂之後，我們想用一百五十萬美元的預算來拍《囍宴》，但我們只能籌到來自台灣等地的七十萬美元現金，於是我們把預算砍半。

我們為那部電影報名了柏林影展，當時心理也很清楚，我們去參加國際影展或市場展，應該要有國外的行銷代理商[37]。

所有代理商都說那部電影根本賣不掉。我們拍了一部感覺像一九四〇年代的電影，何況主題是同

圖 05：《幸福》由陶德‧索朗茲執導。

37 sales agent，參見專有名詞釋義。

一場天時地利人和的「風暴」

（圖 01-03）《冰風暴》是一部以一九七〇年代康乃迪克州為背景的劇情片，頗受影評人的喜愛。霍普表示，促成這部電影能夠拍成的完美風暴之一，就是導演李安一九九五年的電影《理性與感性》（*Sense and Sensibility*）「在全世界賣了超過一億美元，讓李安贏得能拍一部獨特作品的權力」。

這位製片人也與製片廠獨立商標的福斯探照燈影業經過漫長的合作關係，才獲得一千五百萬美元，將這本瑞克‧慕迪（Rick Moody）的小說改編成銀幕作品。

霍普表示：「我們跟福斯探照燈維持良好關係，製作過該公司創始人湯姆‧羅斯曼（Tom Rothman）在那裡發行的第一部電影，也就是艾德華‧伯恩斯執導的《他們和他們的情人》。我們也在福斯探照燈旗下跟伯恩斯再度合作《愛是唯一》，這是一部三百萬美元的小成本電影，找來當時尚未成名的兩位女演員——卡麥蓉‧狄亞及珍妮佛‧安妮斯頓——結果再授權（relicensing）時賺了許多錢。至於林賽‧洛（Lindsay Law），我們跟他合作過十五部電影，也維持友好關係，他後來接任湯姆在福斯探照燈的位置，《冰風暴》正是他在那裡製作的第一部作品。因此，我們天時地利人和，湯姆、林賽及整個福斯探照燈系統都信任我們，李安當時也仍創作若渴，沉浸在實驗和嘗試新表現的樂趣中。我記得他說過，對他來說，拍出一九七〇年代的美國及一九七〇年代的康乃迪克州彷彿是在拍科幻片，因為他對那個時代所知甚少。不過他孜孜不倦地做研究，勤於注意細節，每一場戲都有完整的特徵樣本，包含能使人聯想到那個時代的事物，像是一幅圖畫、一首歌、一本書、一種政治元素等，他設法結合各種不同的影響。」

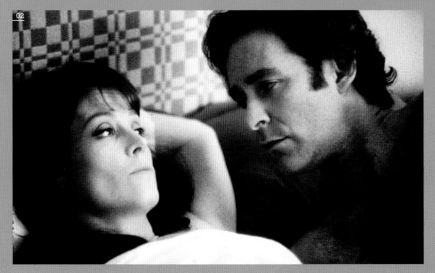

圖 03：霍普（中）及詹姆斯‧夏慕（右）在拍攝現場。

《意外邊緣》 IN THE BEDROOM, 2001

（圖 04-05）霍普表示，他經常面對籌資和藝術孰先孰後的困難抉擇。

「我們在『好機器』旗下的一大挑戰，始終圍繞著一個問題：我們是有自己銷售部門的製作公司，還是有自己製作團隊的銷售公司？無庸置疑，銷售公司會帶來更多現金流，但創意社群最重視的是什麼，顯然成為有待爭論的問題。

「有時我們不得不做出困難的抉擇：到底要接下原本白紙黑字寫著有較多酬勞的工作？或是像我們旗下所有電影能完全獨立執行的工作？

「這樣的情形很多，其中一例就是《意外邊緣》。當時我們決定製作那部電影，但只能為公司賺進五萬美元，同時我們也接到重拍一部經典恐怖片的提議，而且能得到全額的製片人酬勞 [38]，相較之下，這個的獲利更多。

「最後，預算只有三百多萬美元的《意外邊緣》證明是一部很出色的電影，獲得奧斯卡獎的五項提名。不過那種壓力——公司的需求相對於獨立製片人的渴望——經常使我們公司左右為難。」

性戀，而且片中又有百分之七十講中文。

在那段期間，我們收到柏林影展通知這部電影入圍競賽單元，但那時我和詹姆斯的銀行戶頭只剩二千美元，我們拿來當作前往柏林的旅費，希望能夠銷售那部電影。那時我們唯一有的就是背包和生存本領。

結果在接下來的那一個半星期，我們用七十萬美元拍成的電影，賣出價值三百萬美元的授權費。我和詹姆斯在飯店房間、酒吧或任何能坐下來的地方賣片，與潛在的區域買家談。

我們不像行銷代理商抽百分之三十的佣金，而是只抽百分之十，外加百分之二十的授權費，也就是將近六十萬美元，幾乎等於那部電影的成本。這筆錢正好用來償還我們的投資者，而剩下的錢還足以用來經營我們的公司幾年。

獨立電影的責任顯然不在製作電影，而在銷售電影。在我看來，身為製作公司，我們想建立自己的銷售公司是必要常識。

在柏林時，我遇到大衛·林德（David Linde），他當時是國際米拉麥克斯（Miramax International）的第二重要人物，看得出是個絕頂聰明又熱愛電影的人，也瞭解從事這個新行業的人並不多。我們花了兩年說服大衛加入我們的「好機器」，為他提供哈維·溫斯坦無法給他的條件——那就是我們公司的三分之一股權，反正幾乎從零開始，三分之一也沒多少。

那時，我們已經和福斯探照燈簽下經常費用合約，並製作過《冰風暴》。我們有能力聘用我大學時

38 producer fee，參見專有名詞釋義。

"**身為菜鳥製片人遭遇失敗，好處就是沒人會發現，就算電影沒拍成也沒什麼好丟臉的。**"

期的合作夥伴安·凱利（Anne Carey）來負責開發業務，我們的助理瑪莉·珍·史卡斯基（Mary Jane Skalski）及安東尼·布瑞格曼（Anthony Bregman）也已逐漸成熟，成為一流製片人，而且我們在經營一間公司。

那確實是令人興奮的時刻，你能真正感覺到自己有了事業，能追求自己所愛的計畫，而負責的導演，無論男女，都擁有獨特的理念，前提是你能以健全的籌資策略加以支持。那段期間，我們製作了四十幾部電影。

然後世界改變了。我們大概在《囍宴》的時期開始直接銷售電影，當時每個區域只有一、兩個買家對獨特的電影有興趣，且大多是看交情做生意，也要靠電視銷售及少量家庭娛樂市場的支撐。

後來，電視不再購買電影，家庭娛樂市場也已經飽和，獨立電影產業從公認稀少、自主、衝動購買及以大眾市場為重心，轉變成供過於求且垂手可得。現在從消費面來看，那過程更像是從多樣選擇中做出決定，需要有組織的預設利基。還有，經濟崩盤更是雪上加霜。

就某種意義來說，我們都是成功的受害者——或

"儘管如此，製片這個工作依然充滿樂趣。我到現在為止製作過將近七十部電影，並期待能至少再超越這個成績——或許是電影，或許是參與式的、身歷其境式的、跨平台、跨媒體的體驗，也或許是資料探勘實驗。"

更準確來説，是哈維・溫斯坦及昆丁・塔倫提諾（Quentin Tarantino）的受害者。在《黑色追緝令》（*Pulp Fiction*, 1994）之前，沒人夢想過在那樣另類、有企圖心的電影裡，不但能找明星演出，還能在美國境內賣座突破一億美元，在海外票房也同樣打破紀錄。一旦人們開始看出能在某種程度上複製那種模式，這個特殊產業的整個重心就改變了，轉為以淨利率及大眾市場訴求為主。

除此之外，顯然你需要美國發行業為某部電影估價，而美國發行商熟諳這個道理，結果造成酬金下跌，製片公司更難生存。此外，如果你找美國發行商，他們會想在海外活動分一杯羹，想找到辦法解決這點並不容易。

大約在這個時候，我變得更加堅定，只想要製作我喜愛的電影，大衛和詹姆斯則渴望想玩更大的。有幾間公司一直想買下「好機器」，環球和我們接洽，提出與美國電影公司（USA Films）合併的計畫，最後成為現在的「焦點影業」，那場交易很快就敲定。

安・凱利及安東尼・布瑞格曼曾告訴我，如果情況改變，他們寧可在較小的公司工作，那樣我們就不會受龐大的經常費用支配，也能籌組自己有

圖 01、03：《靈魂的重量》由班尼西歐・岱・托羅（Benicio Del Toro）、西恩・潘（Sean Penn）及娜歐蜜・華茲（Naomi Watts）主演。

圖 02：《靈魂的重量》導演阿利安卓・崗札雷・伊納利圖與班尼西歐・岱・托羅。

圖 04–05：《小人物狂想曲》（*American Splendor*, 2003）。

圖 06：霍普與演員保羅・賈麥提（Paul Giamatti）在《小人物狂想曲》的洛杉磯首映會。

> **"那確實是令人興奮的時刻，你能真正感覺到自己有了事業，能追求自己所愛的計畫，而負責的導演，無論男女，都擁有獨特的理念，前提是你能以健全的籌資策略加以支持。那段期間，我們製作了四十幾部電影。"**

熱情的計畫。我們可以構想出另一種方案：在合約中談妥，由焦點影業提供經常費用，而我們能成立新的公司——「這就是那」。

「這就是那」這家公司的創立概念，是一年需製作兩部預算範圍從七百萬到二千萬美元的電影，相對而言，這讓我們感覺更遊刃有餘，因為我們總會確保美國電影公司能把電影拍成。幾年下來，我們進行得相當順利，有一年甚至我們現有的三個製片人就完成了七部電影。

這期間，安東尼決定，經過了十五年，他該自立門戶了。又過了幾年，在二〇一〇年，我和安發覺繼續運作一間著重預算範圍的製作公司不再有意義，因而決定先關閉實體辦公室，一年後再解散公司的實際結構。

在那之後，我們轉型為更有效率、流通更廣、更有彈性的作業方式，不但能進行任何預算範圍的電影——例如像《迷惘夢寐》（*Martha Marcy May Marlene*, 2011）那樣的小品——也依然能保有當初追求自己喜愛的電影的初衷。我認為，那才是成為獨立製片的精髓。不過那並不容易，需要不斷改變及不斷適應。

如今，身為製片人，我們的必備條件增加了十倍，但是得到的酬勞卻大幅減少。當初和海爾開始一起製作電影時，除了監督製作外，我什麼都不必做——過去的製片是那樣的。

後來，我們面對的情況是被要求開發和包裝愈來愈多的題材。再後來，當我和海爾一起製作「好機器」的電影《招蜂引蝶》（*Flirt*, 1995）時，事實上我必須親自張羅所有籌資。

到了《黑色追緝令》之後的時代，我們被要求用真正的明星來包裝電影，同時也必須更講求精緻度——可是我們的工作原本不是應該把預算花在刀口上嗎？

除了預算問題之外，我們也被要求提供國外銷售

預估[39]，製作暫估損益表，還要完整說明電影的成本和籌資計畫。然後，我們應該要開始制訂完整的籌資計畫，整合所有細節。

接著，我們被要求找出觀眾定位，找到吸引觀眾的方式，擬定行銷計畫，也要知道如何讓行銷計畫對觀眾產生效益。

之後，隨著社交媒體的誕生，還有我們知道獨立電影終將瓦解，於是我們被要求凝聚自己的觀眾，強化與觀眾的連結，同時也必須開始建立自己的社群，並支持自己的社群，藉由教育、策展等應有盡有的方法來打動和吸引觀眾。

從我提到的這些面向來看，製片變成完全不同層次的技術專長，而且必須有經營思維。光是打造出一部傑出的電影是不夠的，我們還必須開始建立平台，讓那部電影得以發行。

當然，如果縱觀電影史，最早的開路先鋒同樣也必須自行從零做起，包括發行管道或其他相關的

圖01：二〇〇九年，霍普在「電影工作者聯盟遠見獎」（Filmmakers Alliance Vision Awards）上接受訪問。

圖02：《黑馬馬力夯》由陶德・索朗茲執導。

圖03：《迷惘夢寐》由尚・德金（Sean Durkin）執導。

39 foreign sales estimates，參見專有名詞釋義。

一切，只不過，過去他們需要照應的只有本國，而不像現在必須面對全球市場。

儘管如此，製片這個工作依然充滿樂趣。我到現在為止製作過將近七十部電影，並期待能至少再超越這個成績——或許是電影，或許是參與式的、身歷其境式的、跨平台、跨媒體的體驗，也或許是資料探勘實驗。

> **"我不能說我原本的志向就是當製片人，但我最後發現，自己的技能很適合在製片領域發揮。"**

馬林・卡米茲 Marin Karmitz

"我想從事電影這一行，是因為其他我都不擅長。我對繪畫一竅不通，不會畫圖；我對建築有興趣，但缺乏建築師的想像力；我的文筆平凡無奇；我也試過演戲，但會怯場。"

《藍色情挑》（1993）

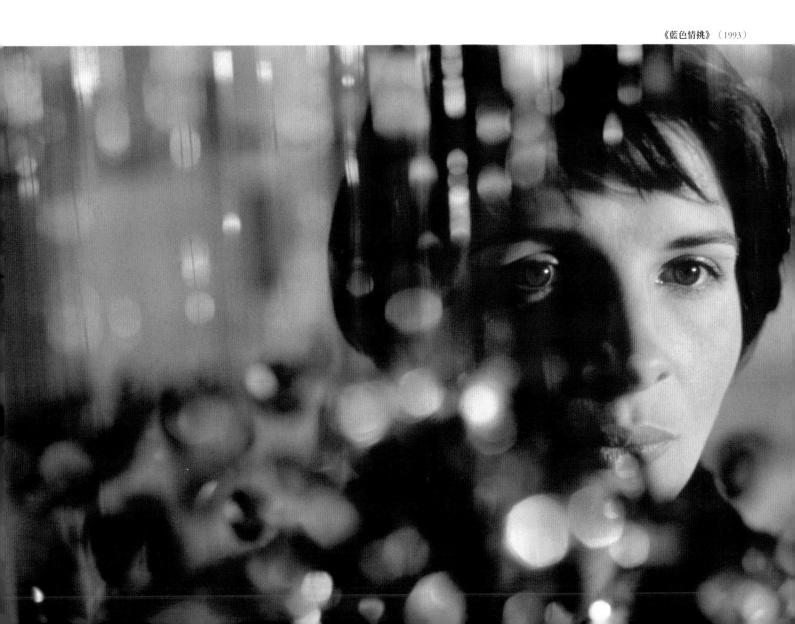

馬林‧卡米茲是一位奇才──他是與他同世代的法國製片人當中產量最多者之一。除了製片工作，他也創立了 MK2，這是一家成果卓著的發行、放映與銷售公司。

卡米茲與法國名導路易‧馬盧（Louis Malle）、亞倫‧雷奈（Alain Resnais）、克勞德‧夏布洛、高達都合作過。他的觸角也延伸到國際，曾經製作過伊朗大師阿巴斯‧奇亞洛斯塔米（Abbas Kiarostami）、波蘭大師級導演克里斯多夫‧奇士勞斯基（Krzysztof Kieslowski）及美國作者型導演葛斯‧范‧桑（Gus Van Sant）的電影。

這位製片人的電影代表作包括：奇士勞斯基執導的「藍白紅」三部曲──**《藍色情挑》**（*Three Colors: Blue, 1993*）、**《白色情迷》**（*Three Colors: White, 1994*）、**《紅色情深》**（*Three Colors: Red, 1994*）；夏布洛版的 **《包法利夫人》**（*Madame Bovary, 1991*）、雷奈執導的 **《通俗劇》**（*Mélo, 1986*）、阿巴斯執導的 **《風帶著我來》**（*The Wind Will Carry Us, 1999*），以及喬納森‧諾西特（Jonathan Nossiter）執導的 **《不義之徒》**（*Signs & Wonders, 2000*）。他也擔任聯合製片人，如葛斯‧范‧桑執導的 **《迷幻公園》**（*Paranoid Park, 2007*）；或是擔任助理製片人，如高達執導的 **《人人為己》**（*Every Man for Himself, 1980*）。他的公司還製作過馬盧的經典作品 **《童年再見》**（*Au Revoir Les Enfants, 1987*）。

卡米茲本身就是個充滿矛盾的人。他是一九六〇年代的知名人物、激進的左派，在騷動的一九六八年之後，冒犯了電影製作體制，導演生涯在一九七〇年代初期戛然而止，並被列入黑名單。這位與革命運動息息相關的理想主義電影工作者，同時也成為精明的電影公司擁有者和商人。從外表看起來，他的電影製作模式似乎與好萊塢製片廠相近。他的公司垂直整合，處理從製作到發行的所有業務。他則認為，他的公司更接近盧米埃兄弟（Lumière brothers）的傳統。當然，卡米茲與好萊塢主流製片廠有一個最大的明顯差異：他只製作作者型導演的電影。[40]

卡米茲正因為具有國際觀點而能在影壇舉足輕重。他出生於一九三八年，童年在羅馬尼亞度過，後來以難民身分來到法國。以製片人身分發跡後，他就與世界各地的導演合作，這也意外引出另一個與他有關的事實──他不喜歡旅行。他說，他的護照就是電影。

40 卡米茲擔任製片人的作品還包括：《三不管地帶》（又譯《無人區》，*No Man's Land, 1985*）、**《女人情事》**（*Une affaire de femmes, 1988*）、**《巴黎浮世繪》**（*Code inconnu, 2000*）、**《夏日時光》**（*L'heure d'été, 2008*）、**《黑色維納斯》**（*Vénus noire, 2010*）、**《雲端求愛記》**（*La fée, 2011*）等。

馬林・卡米茲 Marin Karmitz

製片人的角色會根據電影的內容和導演而有所不同。有時你需要採取籌資策略，有時你必須化身為心理分析學者，有時你還必須像獨裁者般採取行動。無論如何，都必須具有足以勝任電影所有相關領域工作的能力。

對我來說，這可是一大優勢——我瞭解電影世界的所有領域，因為我什麼都做過。我熟悉這一行，因此能夠有專業的反應。不過，我指的不只是單純的專業，而是具責任感、權威和活力的專業。我認為，身為製片人應該具備足以處理種種情況的能力。

我想從事電影這一行，是因為其他我都不擅長。我對繪畫一竅不通，不會畫圖；我對建築有興趣，但缺乏建築師的想像力；我的文筆平凡無奇；我也試過演戲，但會怯場。我的興趣在於創意工作的概念，最後就自然而然走向電影業。

我們經常描述移民到美國的猶太裔美國人如何建立美國的製片廠，我們會想知道為什麼他們冒險進入電影界。首先，因為其他工作早就被占滿，無論是金融、貿易或零售，由於大量移民潮，所有工作都已經有人在做，毫無空缺，所以電影成為唯一剩下的選項。

對我來說也是類似的情況，只不過在那背後還有另一項現實，而我花了不少時間才能真正理解。如果你是流亡者，在世界各地輾轉尋找庇護，每個人都告訴你：「我們不要你。」

雖然法國接受了我們，但我對邊境總是懷著恐懼。我還記得移民護照——那種政治難民的護照。那處境真是可怕：我們不能旅行，無法移動，我害怕不已。於是我對自己說，總有一天我會能夠自由自在地旅行。

我想我是基於直覺或自然而然地察覺到：電影能提供我一種旅行的方式，那是一種不必離開辦公室也能跨越邊境的旅行。我是法國——或許也是全世界——唯一沒出國卻能在全球許多不同國家拍電影的製片人。我在世界各地製作電影，包括：俄羅斯、美國、土耳其、拉丁美洲、巴西、日本、中國。我沒有離開法國，卻到處都能製作電影，例如，我已製作過許多伊朗電影，但我從來沒去過伊朗。

我曾在安妮・華達執導的《五點到七點的克萊歐》（*Cleo from 5 to 7, 1962*）中擔任副導演。能與她共事實在令人興奮，那是開始「歸零」（unlearning）的必經過程，也是一段「脫離見習」的時期（disapprenticeship）。

在電影學校時，我學到法國電影的學院標準，但跟著華達，我開始忘卻所學，運用其他的拍片方式，像使用更輕巧、更快速的攝影機，以及另一種執導方式。我還在華達的拍片現場遇見了高達，因為高達和安娜・卡里納（Anna Karina）在那部電影裡參與了一小段演出，我就是在那時候認識高達的。也由於華達，我才有機會能成為高達的助理。

我幾乎都和作者型導演合作。如果你參與的是比較產業取向的電影，你會發展出更像典型投資者或企業家的特質——就像公司經理人會有的特質。而對我個人來說，我是不可能成為經理人的。

一九七二年，我擔任導演拍了一部電影——《政變》（*Coup pour coup*），內容是關於一九六八年五月之後的政治革命運動。這部片震驚了許多人，在那之後，我再也找不到工作。

我想繼續從事電影業，那是我唯一會做的工作。在那個時間點，解決方法顯然似乎是做導演以外的工作。就這樣，我開始成為戲院老闆，同時也成為發行商。

一九七四年，我剛成為戲院老闆和發行商不久，也已經製作過自己的電影、擔任過短片的製片人，而且也相當成功。我能利用製作短片掙到的錢來拍自己的短片。原本我只擔任自己電影的製片人，因為我的經驗還不足以製作別人的電影。因此，

> **"製片人、導演及行銷業代所扮演的角色就是孕育電影，然後讓它生下來，就像醫師接生小孩一樣。"**

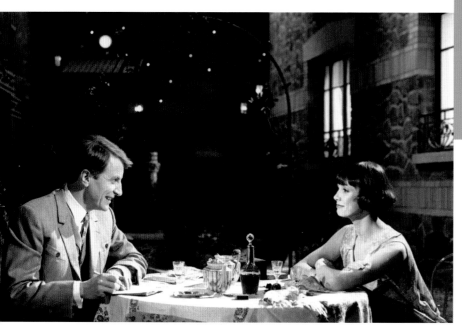

「擺出掛片桶」[42]

在卡米茲製片事業早期，他承認經常會挑選其他人不願意碰的計畫，但這些卻經常是最令人興奮的計畫。

「我每天早上起床，會把掛片筒拿下樓擺在街上，就在香榭麗舍大道附近。我能藉機發現別人把什麼擺上街。如果別人擺出食物，我就把食物拿上樓，選擇自己吃掉。這麼說顯然有點誇大，但與我的個人經驗習習相關。有很長一段時間，我手邊淨是沒人想要製作的電影，我把這稱為擺出掛片桶。」

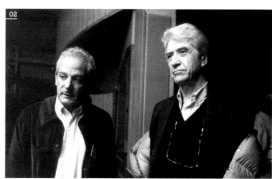

我相當晚才開始正式擔任製片人，在一九七七年才製作了自己最早的兩部電影。

我這麼晚才開始擔任製片人，部分原因是因為我是所有銀行體系的拒絕往來戶。一九七四到一九八〇年間，法國政治對曾涉及革命或極左的一切都採取強硬路線，當時的政治氣候是右翼且嚴酷的。

在那種環境下，我沒有信用，也無法向銀行貸款，所以無法製作電影，直到一九七六年左右才開始有能力製作電影，而且一直等到一九八一年密特朗總統上任，法國的政治氣候改變，我才能夠正式成為製片人。

高達曾說：「移動鏡頭是個道德問題。」對我來說，製片也是關於道德的問題。我之所以這麼說，是因為每部電影必須找到本身的一致性。因為我想處理原型模式、獨特主題，我總是必須配合電影內容來機動調整經濟狀況，同時也必須配合經濟狀況來調整電影內容。

例如，我清楚記得當初成為雷奈執導的《通俗劇》的製片人時，他在法國和全世界早已是知名導演，但卻找不到製片人。他的經紀人給我一份所有人都拒絕合作的劇本。那是很美的文本，背景設定在一九三〇年代，但我仍覺得太長。

那時我還不認識雷奈，我要求和他見面，並且告訴他，我能為他的電影籌到一筆錢。我記得在當時換算起來大約是一百二十萬美元，換句話說，金額不是太多。我告訴他，我不打算再籌更多錢，也不想再三心二意，所以直接告訴他什麼可行，什麼是不可行，但我比較希望開始著手進行。

於是我逐一處理電影劇本裡潛在的每個問題。這部片的長度不能超過一小時四十五分鐘，只要超過就必須剪掉。我還向雷奈提出一個解決辦法：先和演員排戲六星期，就像他們在準備舞台劇一樣彩排。

接下來的問題是：要採用實景拍攝[41]，或是在攝

圖01：《通俗劇》，由雷奈執導。

圖02：卡米茲與雷奈。

41 location shooting，參見專有名詞釋義。

42 掛片筒(bin)：剪接室中的大型容器，剪接和看片時用來盛放未捲起的影片，通常由纖維材料製成，或在內層附上布袋，以減少影片磨損，上端懸有帶釘子的木條或鐵絲，在剪接時用來垂掛影片。

「藍白紅」三部曲

（圖 01-04）卡米茲擔任過許多作者型導演的電影製片人，其中之一就是奇士勞斯基。卡米茲形容他初次見到這位偉大的波蘭導演時，兩人「就像一見鍾情」。奇士勞斯基不會說法語，但絲毫不妨礙他們的合作。卡米茲將奇士勞斯基的「藍白紅」三部曲列為他製作過最複雜的計畫之一。

圖 01：卡米茲與奇士勞斯基（右）。

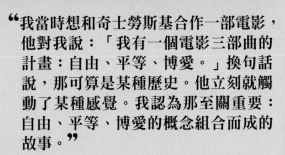

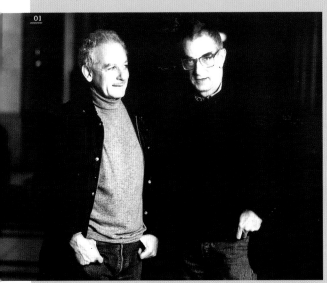

> "我當時想和奇士勞斯基合作一部電影，他對我說：「我有一個電影三部曲的計畫：自由、平等、博愛。」換句話說，那可算是某種歷史。他立刻就觸動了某種感覺。我認為那至關重要：自由、平等、博愛的概念組合而成的故事。"

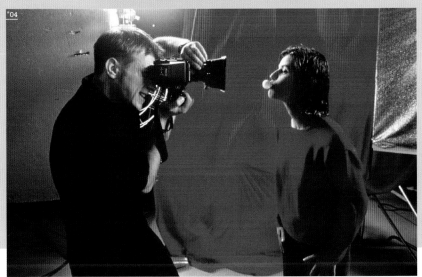

人道主義的理念

卡米茲曾與法國新浪潮多位大師合作，包括路易·馬盧、雷奈及夏布洛（圖05）等。身為製片人，他堅持只製作他敬佩的作者型導演的電影，因為他們「抱持人道主義的理念，是有才能和天賦的導演」。他製作過的電影多達七十多部，但他堅稱沒有一部的觀點是出自「公司經理人」試圖拍出的商品。他參與的電影全是熱情的結晶。

圖06：《美麗的折磨》（*L'Enfer*, 1994），由夏布洛執導。
圖07：《包法利夫人》，同樣由夏布洛執導。

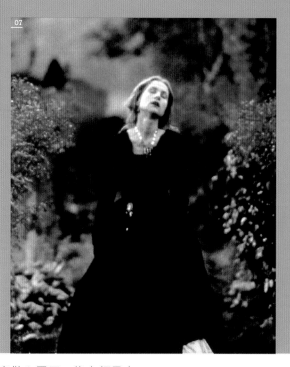

影棚拍攝？實景拍攝比較省錢，但我知道雷奈比較擅長在攝影棚拍片，我們必須想出方法把成本降到最低。

租攝影棚特別貴，所以我建議雷奈，我們在二十二天內拍完。在攝影棚只用二十二天拍完一部電影算是比較快的節奏。我決定租下攝影棚，在開拍前讓雷奈有兩星期能夠在攝影棚裡彩排。

我們在一開始就向技術人員說明我們的預算不多。我對他們說，我打算在開拍前兩星期讓你們在攝影棚裡彩排，但我無法支付標準的拍片薪資，所以這兩星期你們希望怎麼做？電工、錄音師及布景師告訴我，可以，在彩排的那兩個星期，他們願意接受類似「統包計酬」（package deal）的付費方式，或同意領取較低的薪資。

高達曾說，製片的問題是：作者在劇本裡寫了「森林失火」，然後劇本送到製片經理手上，他評估了籌資狀況，認為定這場森林失火場景的成本是一百二十萬美元。

接著這個費用的總金額來到製片人手上，他認為費用太高，負責籌資的人湊不到足夠的錢，還短

> **"我很幸運，有百分之九十的時間都能跟工作夥伴保持良好關係，不過其他的百分之十就沒那麼順利了。對我來說，最重要的時刻是我們第一次看片子的時候。"**

缺一百萬歐元。那麼為什麼不試著想出其他方式，創造出森林失火的感覺，但不必真的燒了森林！

關於我和奇士勞斯基的合作，是這樣開始的。有一次，巴黎有一場歐洲電影導演的聚會，我希望能與他見面。奇士勞斯基來找我，他不會說法語，而我不會說英語，所以現場有一名翻譯。我們聊了一整個下午，那就像一見鍾情，就像當下就產生的新戀情。

我當時想和他合作一部電影，他對我說：「我有一個電影三部曲的計畫：自由、平等、博愛。」換句話說，那可算是某種歷史。他立刻就觸動了某種感覺。我認為那至關重要：自由、平等、博愛的概念組合而成的故事。

不過要怎麼完成？這變得非常有意思，因為我能夠實踐我從雷奈、夏布洛、高達和其他人身上學到的所有經驗，然後應用在「藍白紅」三部曲。這個計畫非常困難，也非常複雜，如果想讓電影成功，我就必須在這過程當中完全用上我的所有知識。我想，如果我們真的成功了，那是托我們

之前的電影的福。

關於阿巴斯，這又是另一個故事了。有個伊朗人讓我看一部阿巴斯執導的電影，片名是**《特寫鏡頭》**（*Close-Up, 1990*）。我對伊朗電影不甚瞭解，但覺得那部電影不同凡響。我問自己：阿巴斯是誰？還有，他在電影裡提到的名叫穆森·馬克馬巴夫（Mohsen Makhmalbaf）的導演是誰？這兩個人我完全不認識。

我問他能不能跟阿巴斯見面，對方說當然可以。於是我跟阿巴斯見了面，同樣的，那又像是一見鍾情。我告訴他，我想製作他的電影，但他說他不需要製片人，因為他的電影都由他自己製作。那麼我會等！

我們變成朋友，每次他來巴黎，都會用他的個人小故事來逗我開心。他因為**《櫻桃的滋味》**（*Taste of Cherry, 1997*）贏得金棕櫚獎之後，他來到巴黎，全世界每個製片人都想和阿巴斯合作，這時他對我說，我們可以一起拍攝一部電影，從此之後，我製作了他所有的電影。

查理·卓別林

（圖 01）在卡米茲的製片生涯中，他經營一家成功的銷售和發行公司多年，也擁有自己的電影院。儘管帶著左翼政治行動主義色彩，他經營的那家垂直整合公司，功能就像較小版本的好萊塢製片廠。

他成功地重新發行楚浮的電影，讓卓別林的家人選擇將卓別林電影修復版的發行交給他的 MK2 公司。對卡米茲而言，卓別林的電影具有個人共鳴。他記得小時候在羅馬尼亞時看過卓別林的作品。

「我對羅馬尼亞的唯一記憶，是在我很小的時候，我們租了一部卓別林的電影，然後投影機竟然著火了！」他以難民身分在法國建立新生活，對卓別林描述的良善外來者的故事非常感同身受。

01

我很幸運，有百分之九十的時間都能跟工作夥伴保持良好的關係，不過其他的百分之十就沒那麼順利了。

對我來說，最重要的時刻，是我們第一次看片子的時候。我會盡量揣摩觀眾的感覺，以不加批判的單純眼光來看片子，在這種時候，很快就能找出問題。

不過對導演來說，這是最難受、最痛苦的部分，往往也是會出現問題的時候。這時也能夠看出能力好與能力不足的導演之間的差異何在。能力不足的導演，在這個階段會處理得很糟。

這麼多年以來，我刻意選擇和能接受反對意見的人合作。我曾經與一名年輕導演有過很不愉快的經驗，那感覺真是糟透了。我無法在充滿緊張的環境中拍電影。在電影製作的環境裡，壓力很大，工作又很吃力，很需要正面且具創造力的氣氛。

成功就是盡可能製作出最好的電影。如果透過得獎而獲得讚賞，那很好，不過那不是主要的目標。

圖03：《童年再見》，由路易·馬盧執導。

與阿巴斯的合作

阿巴斯的紀錄片**《特寫鏡頭》**令卡米茲驚豔。在這部片中，描述了一個騙子冒充是阿巴斯的導演朋友穆森·馬克馬巴夫。「我對伊朗電影不甚瞭解，但覺得那部電影不同凡響。」

出乎意料的是，卡米茲先與馬克馬巴夫開始合作，直到阿巴斯因為**《櫻桃的滋味》**贏得金棕櫚獎之後，才開始與阿巴斯合作。**《風帶著我來》**（圖02）標示了這段創意關係的開端，並且一直持續到現在。卡米茲記得，在在那段期間，「全世界每個製片人」都想跟和巴斯合作，他很高興這位伊朗導演選擇了他。

高達的影響

一九六〇年代初期，卡米茲在華達執導的《五點到七點的克萊歐》（圖01）中擔任副導演，那是法國新浪潮早期的主要電影之一。

高達在那部電影裡有驚鴻一瞥的演出，卡米茲因此遇見了高達。他歸功於高達幫助他「忘記過去所學的」拘泥於形式、學術理論的電影製作方法；他在電影學校裡被反覆灌輸的就是那一套概念。高達和華達支持較即興的方法，使用更輕巧、更快速的攝影機拍片，運用自然光，更富冒險精神。

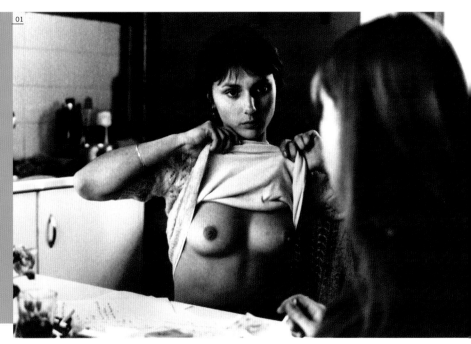

我曾有過自己不太滿意的電影卻得了獎的經驗，但當我因為自己認為第一流的電影而獲獎時，我會引以為傲。

有很長一段時間，我一直接手其他人不願製作的電影。這些電影的狀況，都是導演無法找到足夠的資金來拍攝電影，其中一個例子是由路易·馬盧執導的《童年再見》，那是我早年參與的作品之一。

高達的情況也如出一轍，我之所以製作《人人為己》，是因為沒人有興趣製作。諷刺的是，這部電影後來獲得全球性的成功，實際上那也是我個人第一次的成功。

至於和夏布洛的合作，我在拍攝他的電影時面臨很大的難題。我們合作的電影愈成功，我實際的回收反而愈少。

對待電影要像母親對待自己的孩子一樣，這點很重要，因為製片人、導演及行銷業代所扮演的角色就是孕育電影，然後讓它生下來，就像醫師接生小孩一樣。

比起一九七〇年代，如今製作和發行的電影數量是兩倍以上。另一個重大改變，則是電影在戲院的換片率更快速了。過去，電影會在單一院廳放映很長一段時間，在初次上映一年之後才會流通。現在，電影會在很短的期間內大規模上映，許多只上映一週就草草下片。

> "有個伊朗人讓我看一部阿巴斯執導的電影……我對伊朗電影不甚瞭解，但覺得那部電影不同凡響。我問他能不能跟阿巴斯見面，對方說當然可以。於是我跟阿巴斯見了面，同樣的，那又像是一見鍾情。我告訴他，我想製作他的電影，但他說他不需要製片人，因為他的電影都由他自己製作。"

（圖 02-04）《愛情對白》是一個新的起點，導演阿巴斯很難得在伊朗以外的地方工作。這部電影來到義大利拍攝，而且片中有部分也使用英語——那是卡米茲本身不再流利的語言，他是少數始終拒絕英語壟斷的製片人。（圖 02）拍攝期間的阿巴斯。（圖 04）卡米茲與《愛情對白》女主角茱麗葉·畢諾許（Juliette Binoche）。

大衛・歐・塞茲尼克 David O. Selznick

製片人大衛・歐・塞茲尼克最知名的成就是史詩鉅作《亂世佳人》（*Gone with the Wind*, 1939）。他留給人的形象是嚴謹的完美主義者，他的品味及對細節的注重，也讓他成為好萊塢最傑出卻又最獨斷的電影工作者之一。

塞茲尼克偏好透過便箋來溝通。青少年時，他就在父親位於美國東岸的電影發行公司工作，並開始撰寫公文。年輕的塞茲尼克透過便箋和文件明確且權威地傳達重點，後來在好萊塢一路爬升時，他也依然保有那樣的工作方式。

塞茲尼克在一九二〇年代中期搬到西岸，在米高梅待了兩年、派拉蒙三年，又在雷電華影業（RKO）及米高梅各待兩年，之後成立自己的製作公司——塞茲尼克國際（Selznick International）。

塞茲尼克踏入製片廠的起點，是順利爭取到米高梅的劇本審閱員[43]工作，試用期兩週。他很快就證明自己的能力，從故事部門轉到電影製作。他第一次製作的是由提姆・麥考伊（Tim McCoy）主演的西部片，因為原本負責西部片的製片人厭

倦了這種類型。塞茲尼克知道，若想要嶄露頭角，就必須做出引人注目的創舉。他看出西部片的公式化本質，決定以相當於一部電影的成本同時製作兩部電影。他成功了，但後來與當時監督米高梅製作的厄文・托爾伯格產生激烈爭執而離職。

塞茲尼克轉到派拉蒙影業後，在製片廠首長B・P・舒爾柏格（B. P. Schulberg）的帶領下，再度在兩週內證明自己的能力。他為編劇和製片人構思出一種新系統，發想出必要的新電影計畫，用他鍥而不捨的便箋疲勞轟炸製片廠主管。塞茲尼克贏得權力和地位，但幾年後開始強烈感覺到，這家製片廠的生產線作業缺乏未來。

後來他獲得機會經營雷電華的製作部門，製作出幾部突顯堅強女性角色的電影，包括《離婚帳單》（*A Bill of Divorcement*, 1932）及《小婦人》（*Little Women*, 1933），兩部片皆由凱瑟琳・赫本（Katharine Hepburn）主演，喬治・庫克（George Cukor）執導。

在派拉蒙期間，塞茲尼克與米高梅老闆路易斯・B・梅爾（Louis B. Mayer）的女兒艾蓮・梅爾（Irene

43 reader，參見專有名詞釋義。

圖 01：塞茲尼克在《亂世佳人》拍攝現場。

圖 02：塞茲尼克與費雯・麗（Vivien Leigh）、維多・佛萊明（Victor Fleming）、卡洛・隆巴德（Carole Lombard）及克拉克・蓋博（Clark Gable），攝於一九三九年。

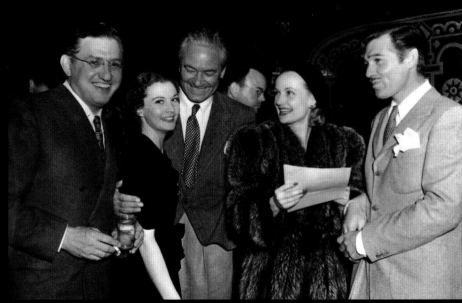

Mayer）結婚。一九三三年，他獲邀重新加入米高梅，擁有製作電影的自主權，於是他回去了，並且著手進行改編自文學作品的《塊肉餘生記》（David Copperfield, 1935）、《雙城記》（A Tale of Two Cities, 1935）及《安娜卡列妮娜》（Anna Karenina, 1935），這也成為他在米高梅的最大挑戰。

儘管在米高梅的表現出色，塞茲尼克深受「裙帶關係」傳言困擾，全好萊塢耳語紛紛，認為他是「女婿也發達」。這是相當不公平的評價，因為他早已靠個人功績飛黃騰達。

一九三五年，塞茲尼克終於成立自己的塞茲尼克國際公司，托爾伯格是最早的投資者之一。塞茲尼克在自己的公司裡製作了《羅宮秘史》（又譯《堅達的囚犯》，The Prisoner of Zenda, 1937）及《星海浮沉錄》（A Star Is Born, 1937），還因《亂世佳人》及希區考克執導的《蝴蝶夢》（Rebecca, 1940）接連贏得奧斯卡獎的最佳影片獎。

他努力促成自己的電影拍成。《亂世佳人》開拍幾週之後，他把導演從喬治·庫克換成維多·佛萊明。他也曾與希區考克在創意上有所爭執，兩

人因而直到一九四五年才合作第二部電影《意亂情迷》（Spellbound）。

從塞茲尼克的便箋看得出來，他對細節一絲不苟。他留意女主角英格麗·褒曼（Ingrid Bergman）及費雯·麗的眉型，為克拉克·蓋博的戲服而苦惱。他在一九五七年時說：「我對於製作電影相關的無數細節深感興趣，就是所有小事的總和，才會成就或摧毀一部偉大的電影。在我看來，我的職務就是負責一切。」

在多次奧斯卡獎和票房成功之後，塞茲尼克因稅金因素被迫清算他的公司。他繼續在大衛·歐·塞茲尼克製作公司（David O. Selznick Productions）旗下製作了幾部電影，包括《太陽浴血記》（Duel in the Sun, 1946），由他的第二任妻子珍妮佛·瓊斯（Jennifer Jones）主演。

塞茲尼克於一九六五年過世，享年六十三歲。由於美國製片人公會（Producer's Guild of America）表揚傑出製片人豐富電影作品的「大衛·歐·塞茲尼克終身成就獎」（David O. Selznick Achievement Award），他的聲名至今仍為人所知。

圖 03：《安娜卡列妮娜》。
圖 04：《蝴蝶夢》。
圖 05：《亂世佳人》。

基斯・卡桑德 Kees Kasander

"身為製片人，你到處籌錢，發展劇本，盡一切努力，然後你把一切託付給導演。有時候，我們會花上三、四年才能把一部電影發展成能符合市場的作品。你需要那樣的作品來獲得支持，而不是被列入黑名單。"

《枕邊書》（1996）

基斯‧卡桑德的製片生涯主要與一位風格獨具的導演長期合作 —— 英國導演彼得‧格林納威（Peter Greenaway）。這位荷蘭製片人第一次注意到格林納威的作品，是一九八〇年代初期在愛丁堡影展觀看格林納威的回顧展，頓時靈光乍現，發覺這位導演的創作理想與他不謀而合，並深感震撼。當時英國的廣播電視公司及公部門資金大多冷落格林納威，但卡桑德願意在合理範圍內竭盡全力協助格林納威實現其藝術理念，讓他能夠繼續拍片。

卡桑德從《一個 Z 和兩個 O》（*A Zed & Two Noughts*, 1986）開始與格林納威合作，之後兩人繼續合拍了《淹死老公》（*Drowning by Numbers*, 1988）、《廚師大盜他的太太和她的情人》（*The Cook, the Thief, His Wife, and Her Lover*, 1989）、《魔法師的寶典》（*Prospero's Books*, 1991）、《魔法聖嬰》（*The Baby of Mâcon*, 1993）、《枕邊書》（*The Pillow Book*, 1996）、《八又二分一的女人》（*8½ Women*, 1999）、《塔斯魯波的手提箱》（*The Tulse Luper Suitcases*, 2003）與《夜巡林布蘭》（*The Nightwatching*, 2007）等片，以及其他影視作品。這位製片人與格林納威始終維持緊密的交情。在這場訪談進行時，格林納威的最新電影《高俅斯和鵜鶘公社》（*Goltzius and the Pelican Company*, 2012）已接近完成，卡桑德也已開始籌備格林納威的下一個計畫——《食物之愛》（*Food for Love*, 暫譯，改編自托馬斯‧曼〔Thomas Mann〕著作《魂斷威尼斯》〔*Death in Venice*〕）。

卡桑德除了製作格林納威的電影，其他相關事業也一樣成功。他在鹿特丹成立卡桑德電影公司（The Kasander Film Company），專門製作兒童電影、紀錄片、多媒體作品及展覽。

卡桑德也與多位同樣抱持強烈個人理念的導演合作，作品包括：安德莉‧阿諾德（Andrea Arnold）執導的《發現心節奏》（*Fish Tank*, 2009）；蘇菲亞‧范恩斯（Sophie Fiennes）執導的《電影變態指南：意識型態篇》（*The Pervert's Guide to Cinema*, 2006）及《故城草木深》（*Over Your Cities Grass Will Grow*, 2010）；賴瑞‧克拉克（Larry Clark）執導的《性、滑板、七年級》（*Ken Park*, 2002）；保羅‧提克爾（Paul Tickell）執導的《克里斯蒂的複式記帳》（*Christie Malry's Own Double-Entry*, 2000），以及班‧尚柏格（Ben Sombogaart）執導的《穿牛仔褲的十字軍》（*Crusade in Jeans*, 2006）。[44]

44 在那之後，卡桑德擔任製片人的新作包括：《卡托蘭之王》（*Koning van Katoren*, 2012）、《漫步到巴黎》（暫譯；*Walking to Paris*, 2017）、《十日性愛死》（*Eisenstein in Hollywood*, 2017）等。

基斯・卡桑德 Kees Kasander

我的製片方式分為兩種。如果我製作的是彼得・格林納威的電影，那部電影就是彼得・格林納威的個人電影，我必須讓它符合他的想法，而不是試圖拍出由卡桑德製作的格林納威電影，那麼做毫無意義。那些電影的特點屬於格林納威，我必須試著瞭解他想要什麼樣的種創作，或協助他讓那部電影成功。

如果我製作的不是格林納威的電影，那麼製片人的角色就重要多了，那部電影必須成為卡桑德的製作。

如果不是像格林納威或拉斯・馮提爾那樣的導演，那麼就該由製片人負責。這是我三十多年來的經驗談。電影必須由某人掌控。以格林納威為例，我必須支持他的觀點和他的電影；以其他作品為例，如果我想製作一部家庭片，我必須成為一股推動力。你必須支持導演的理念、電影製作和風格，或者必須製作一部為廣大群眾而拍的作品。

和鹿特丹影展創始人休伯特・巴爾斯（Hubert Bals）一起在影展裡工作，是在電影業起步的理想方式。休伯特很善於激勵士氣。那時我們只有四個人，凡事都要自己來。休伯特對電影的品味絕佳，而且重視作者型導演。

起初我擔任發行部主任，然後成為影展的製作人。在影展有時你會遇到想拍下一部電影的導演，例如，拉烏・盧伊茲（Raoul Ruiz）就來找我並說：「我想要在南美的巴塔哥尼亞拍攝一部電影，你有興趣嗎？」我回答，巴塔哥尼亞太遠了，但如果你想要在這裡或附近拍片，我會很樂意幫忙。於是我們合作了那部電影，片名是《巨人頂上》（*On Top of the Whale,* 1982），那是我的起點，我從那部電影學到各種知識。

我們決定了一個地點，那是影展同事迪姬・帕勒夫賴特（Dickie Parlevliet）的房子，還找來亨利・艾勒康（Henri Alekan）擔任攝影指導。艾勒康曾為尚・考克多（Jean Cocteau）執導的《美女與野獸》（*Beauty and the Beast,* 1946）掌鏡，走法國老派路線。他熟諳玻璃彩繪，於是我們採用玻璃彩繪。那次拍片經驗很愉快，總預算是四萬五千美元，耗費十三天拍完，一共十八個鏡次。為了完成那部電影，盧伊茲幾乎用上他拍到的所有素材。

製作那部電影，讓我發現我有一些製片技巧。沒有哪間學校能養成一名電影製片人。我壓根兒沒想過我會成為製片人。

身為製片人，你必須能夠在壓力下解決數不清的問題，必須擁有特殊的大腦結構才能應付。我父親就有那樣的頭腦。他是荷蘭一家工廠的領班，能在壓力下解決許多問題。他很有邏輯，而且反應很快，那正是身為製片人的要件——你必須腦筋動得很快。我想我遺傳了他的頭腦。

我盡可能不參與拍攝，保持綜觀電影的角度。我認為製片人是唯一能看毛片的人。導演看毛片的方式與其他人截然不同；美術總監會看自己負責的設計層面，攝影師會看自己的攝影成果。我則會盡量保持距離，盡量只看電影本身。

圖01：《淹死老公》，由彼得・格林納威執導。

（圖02）《英國莊園殺人事件》在英國成為大黑馬。這部片由英國電影學會（British Film Institute）及第四頻道（Channel 4）出資，當時格林納威僅以《親愛的電話》（*Dear Phone*, 1976）、《崩潰》（*The Falls*, 1980）及《H是房子》（*H Is for House*, 1973）等實驗短片而小有名氣，但《英國莊園殺人事件》讓更多觀眾看到他的作品。

這部電影拍得非常華麗，十六世紀的場景打造得鉅細靡遺，劇情包含情色和陰謀，先後在全世界各個影展放映，讓格林納威贏得國際聲望。

卡桑德就是許多在影展巡迴中看到這部片的人之一。之後不久，這個荷蘭人開始擔任這位英國導演的製片人。接下來的二十五年，格林納威的作品時而熱門，時而冷門，但要為他的電影找到資金向來都不容易，尤其是在英國。卡桑德開玩笑地談起好友：「我總是告訴彼得，如果你想在英國受到歡迎，你得先死掉。」

有一回，我聽到來自英國的消息指出，《英國莊園殺人事件》（*Draughtsman's Contract*, 1982）是一部很有趣的電影。當時愛丁堡影展舉辦格林納威作品的回顧展，我去那裡為鹿特丹影展選片。我花了一個星期看了所有短片、《崩潰》（*The Falls*, 1980）及《英國莊園殺人事件》。我向來都說，如果我是導演，我就會拍那樣的電影，那非常接近我的個人品味。

於是我邀請彼得參加鹿特丹影展，他帶著他的電影來到鹿特丹，然後他去了鹿特丹的動物園，對我說：「你在這裡製作電影，但我們能不在鹿特丹拍片嗎？」這就是我們合作的開始。後來彼得拍出《一個Z和兩個O》，一部分場景就在鹿特丹動物園。

和彼得合作就像一條雙向道，他會要求一樣東西，我會給他另一樣東西。我們的溝通方式很有意思，有時他會要求不可能的事，他會說：「我想要這麼做，但一定不可能。」然後我們再把它轉化為可能的事。這不代表他要求過多，而是我們確實能互相配合。我在可行的預算內盡可能滿足他，

> 「人們總是抱持著一種想法：你每隔一、二年才拍一部電影，收入來源一定非常可觀。這不是真的。藝術電影基本上沒有利潤可言，而且也變得愈來愈拮据。」

他也知道自己必須保持彈性。在我們找來的攝影指導的協助之下——尤其是雷尼爾‧范‧布魯莫蘭（Reinier van Brummelen）——我們總是能想出有趣的方法。

《廚師大盜他的太太和她的情人》完全沒有英國資金。英國人不喜歡，他們討厭那個劇本。第四頻道拒絕，英國電影諮詢審議會（British Screen Advisory Council）拒絕，所有人都拒絕。那部電影的資金來自英國以外，但在英國拍攝，因為那樣就能用我們想要的卡司。

然而這讓人明白，彼得住在英國時，他的作品從來就不太獲得支持。我總是告訴彼得，如果你想在英國受到歡迎，你得先死掉。

> **"有些演員喜歡和彼得共事，有些演員不喜歡。和彼得合作，你必須信任自己是一名演員，那就不成問題。"**

導演麥可‧鮑威爾（Michael Powell）及編劇艾默利‧普萊斯柏格也有相同的困境。不只是英國，許多國家也不太支持本國人才，以麥可‧漢內克（Michael Haneke）為例，他在移居巴黎之後才受到歡迎。

後來彼得搬到阿姆斯特丹，也許很快就能有機會在英國翻身，不過他在那裡完全不受歡迎，尤其是投資者。英國向來支持其他類型的電影製作。以肯‧洛區（Ken Loach）為例，他在英國十年沒拍片，如今歐洲發掘他並投資他拍片。

一九八三到一九八四年間，我和彼得首先創立了卡桑德電影公司，宗旨是我們的電影一定要能夠進入大型影展，那是我的初衷。我就像出版人，想要發行或製作經過十年、二十年後仍會流傳的優質電影。

我從來沒辦法預售電影，每次都得從頭做起，即使是現在，我著手為格林納威的電影籌資，而且已經是我們合作的第十三部作品了，我還是必須從頭做起。一開始的那幾年非常辛苦，為了支撐格林納威的電影，必須拍一些比較商業的電影。

人們總是抱持著一種想法：你每隔一、二年才拍一部電影，收入來源一定非常可觀。這不是真的。藝術電影基本上沒有利潤可言，而且也變得愈來愈拮据。當彼得不是太受青睞的時候，有時你就必須堅定自己的立場，說明為什麼要製作格林納威的電影。

我和彼得的合作關係沒什麼不同，不過我們變得更著重後製[45]。這是個重大的改變。彼得本身也是畫家，他懂得如何以與眾不同的方式運用後製。很久之前，他拍過名為《電視但丁》（*A TV Dante,* 1989）的電視影集，那是他第一次善用後製。如果你看我們剛完成的電影《高俅斯和鵜鶘公社》，手法如出一轍，只不過技術當然先進多了。就拍攝數位電影而言，彼得一直是先驅，我也一直支持他這麼做。

有些演員喜歡和彼得共事，有些演員不喜歡。和彼得合作，你必須信任自己是一名演員，那就不成問題。

《夜巡林布蘭》中的馬丁‧費里曼（Martin Free-man）不同凡響，他以他認為最好的方式來演出，充滿自信，我非常喜歡他的表演。《魔法師的寶典》中的約翰‧吉爾古德（John Gielgud）就是約翰爵士本人！他來到片場時，全場鴉雀無聲。他的存在感十足，一切豁然開朗。他在演出《電視但丁》時結識彼得，《魔法師的寶典》正是出自他的構思，他想改編《暴風雨》（*The Tempest*），他是整個計畫的開端，那是一次棒極了的經驗。

如果你在好萊塢待了三十年，不會遇到什麼有趣的作品。《高俅斯和鵜鶘公社》中的 F‧莫瑞‧亞伯拉罕（F. Murray Abraham）曾說：「我很想參與這部電影，因為我最近演了許多愚蠢的片子，這可以為我的事業劃下美好的句點。」這就是演員的觀點：要不就演出能賺大錢的作品，要不就演出有趣的作品。

我的公司以與彼得的長期合作為基礎，我們決定

45 post-production，參見專有名詞釋義。

圖 01：《魔法師的寶典》，由彼得‧格林納威執導，約翰‧吉爾古德主演。

《廚師大盜他的太太和她的情人》
THE COOK, THE THIEF, HIS WIFE
AND HER LOVER, 1989

（圖02-03）格林納威的一九八九年電影《廚師大盜他的太太和她的情人》，由暴食、吃人及亂倫混雜而成。即使英國的出資者避而遠之，但製片人卡桑德依然安之若素。他回想當時情況：「《廚師大盜他的太太和她的情人》完全沒有英國資金。英國人不喜歡，他們討厭那個劇本，第四頻道拒絕，英國電影諮詢審議會拒絕，所有人都拒絕。那部電影的資金來自英國以外，但在英國拍攝，唯一理由是因為彼得想要留在英格蘭。」

（圖02）海倫·米蘭與格林納威在拍攝現場。

與彼得・格林納威一路相挺

（圖01-04）卡桑德始終能找到方法協助格林納威實現他的理念，無論是向鹿特丹動物園請求借用動物（《一個Z和兩個O》〔圖04〕）；與英國最偉大的莎劇演員之一合作（《魔法師的寶典》的吉爾古德〔圖01〕）；安排與日本聯合製作（《枕邊書》），向費里尼致敬的《八又二分一的女人》（圖02）；喚起林布蘭的精神（《夜巡林布蘭》〔圖03〕）；籌劃關於三個不同世代女人淹死各自老公（《淹死老公》）整部電影的後勤作業。

一直攜手合作，直到有人受夠對方。

我為我們公司構思出適合荷蘭的家庭電影。耶誕節是全家會上電影院的絕佳時機，事實上是一年當中全家唯一會一起看電影的時刻。因此我開始為荷蘭的家庭觀眾製作電影，當作與彼得合作的互補。耶誕節期間的營業額非常驚人，兩、三個星期就能創造出比一年當中其他期間更多的票房，營收多達一整年的百分之四十。在那樣的節日，只有家庭電影能成功，不過它們在荷蘭以外就行不通了。

至於聯合製作，我以前常說，在荷蘭我們有個優勢——那就是我們沒有市場，所以必須走出去。我總是要到世界各地尋找可能的資金來源，才能讓彼得拍攝新片。因此我去過日本、中國、香港、阿根廷——任何能為電影籌資的地方，每個星期都要搭飛機或坐火車。

我喜歡鹿特丹，我的公司還是在那裡，但我從來不在辦公室，因為我們總是在外地拍片。比起荷蘭，我待在國外的時間更長。我喜歡把自己當成歐洲製片人，而不是荷蘭製片人，我的電影大多數不是使用荷蘭語，而是英語。

《性、滑板、七年級》由哈蒙尼·克林（Harmony Korine）編劇，那是很出色的劇本，但版權屬於賴瑞·克拉克及艾德·拉赫曼（Ed Lachman）。這個計畫胎死腹中七年之後，我再度找來賴瑞和艾德，要他們拍攝這部電影。我取得法國的資金，在洛杉磯附近以三十五釐米拍攝。

我始終覺得那是一部很重要的電影，它描述人一生當中最重要的時期——青春期。當時沒有人拍攝那個階段的電影，但我感覺那樣反而更好。當然，那部片對賴瑞來說並不容易，它是個很複雜的計畫，卡司都沒沒無聞，所有青少年演員都是素人。這部片困難重重，但是一部好電影。那時，我因為《性、滑板、七年級》受到歡迎，而不是因為彼得。

對我來說，最重要的是把電影拍出來。我無法控制發行，發行商可能突然就換人。《廚師大盜他的太太和她的情人》在盧米埃戲院（Lumiere）首映，八百個座位，每晚都爆滿，有長達八個星期的時間，每天門票都銷售一空。我們再也無法想像那種光景。時代改變了，現在大家都不出門了。

下一步是為自己找出有系統的發行方式，不過這需要以網際網路為基礎。電影院已不再適合藝術電影。全世界有廣大（想看格林納威電影）的觀眾，但你卻無法再接觸到他們，因為發行系統對我們一點幫助也沒有，我們必須找到不同的方式來接觸他們。

現在的影展好像變成了主題公園，無法成為觀眾的嚮導。到處都是電影工作者的派對，我不是喜歡派對的人。

如果你努力四年拍出一部電影，然後你的電影和其他四百九十九部電影一起擠進某個影展，說真的，那不太好。如果是坎城影展，你起碼會成名兩小時，如果在多倫多影展，你只會成名兩秒鐘。這根本不值得花那麼多心力拍片。我自己一直對當導演沒什麼興趣，彼得比我厲害多了，我最好支持真正有才華的人。

圖 06：《性、滑板、七年級》，由賴瑞·克拉克及艾德·拉赫曼執導。

> **"說來奇怪，一旦電影資金到位，就會出現各式各樣的機制開始跟製片人作對。當然，全世界有許許多多差勁的製片人，也就會有許許多多差勁的出資者。"**

我幾乎沒當過職位較低的聯合製片人。由於**《廚師大盜他的太太和她的情人》**的關係，我很快成為有名氣的製片人，每星期都會收到劇本。

基本上我會挑選我喜歡的劇本來製作。如何挑選？那必須是具有強烈特色、並適合坎城或威尼斯影展的計畫，或者它們必須適合荷蘭的耶誕節期間，其他的我不會碰。不管相隔多遠，只要是具有強烈特色的劇本，我都能看得出來。只不過全世界並沒有太多出色的計畫。

製作安德莉・阿諾德執導的**《發現心節奏》**時，實在是一次非常不愉快的經驗。英國電影協會（UK Film Council）掌控一切，並且因為我是外國人而不想讓我參與。他們應該是提供資金的人，而不是製作電影的人，我必須對抗他們，但你打不贏這場仗。

這很正常，英國老是那樣。當時的英國電影協會、一九七〇年代的第四頻道或「英國銀幕」（British Screen），作風全都一樣。你不能指望導演會力挺製片人；他們很想把自己的電影拍出來，而且有些人已經籌備了很多年。你不能怪導演，而該怪罪出資者，他們應該把錢給製片人，製片人才能用在電影上。

這麼多年來，基本上許多製片人都放棄了，因為實在忍無可忍了。身為製片人，你到處籌錢，發展劇本，盡一切努力，然後你把一切託付給導演。有時候，我們會花上三、四年才能把一部電影發展成能符合市場的作品。

你需要那樣的作品來獲得支持，而不是被列入黑名單。說來奇怪，一旦電影資金到位，就會出現各式各樣的機制開始與製片人作對。當然，全世界有許許多多差勁的製片人，也就會有許許多多差勁的出資者。我最大的奮戰對象，依然是那些機制。

01

國際聯合製作的危險

（圖 02-03）卡桑德回憶道：「製作安德莉・阿諾德執導的《發現心節奏》時，實在是一次非常不愉快的經驗。英國電影協會掌控一切，並且因為我是外國人而不想讓我參與。他們應該是提供資金的人，而不是製作電影的人，我必須對抗他們，但你打不贏這場仗。」

卡桑德與格林納威合作的這麼多年來，經常受到英國出資者的拒絕，因此製作《發現心節奏》遇到困難時，他已淡然處之。這就是國際聯合製作的危險之一，你會與抱持不同製片態度的合夥人產生摩擦。

儘管如此，卡桑德的態度明確：他要擔任主要製片人，也會與像阿諾德那樣的導演合作，這些導演具有「強烈特色」，作品也會在重要的國際影展角逐獎座。

強・基里克 Jon Kilik

"製作電影時，我會挑選想要合作的對象，並能夠提供導演需要的協助，還有找到支持我們的夥伴——無論是大製片廠、獨立公司、國外發行商或私人投資者。到目前為止，我都能確實做好自己的工作。"

《火線交錯》（2006）

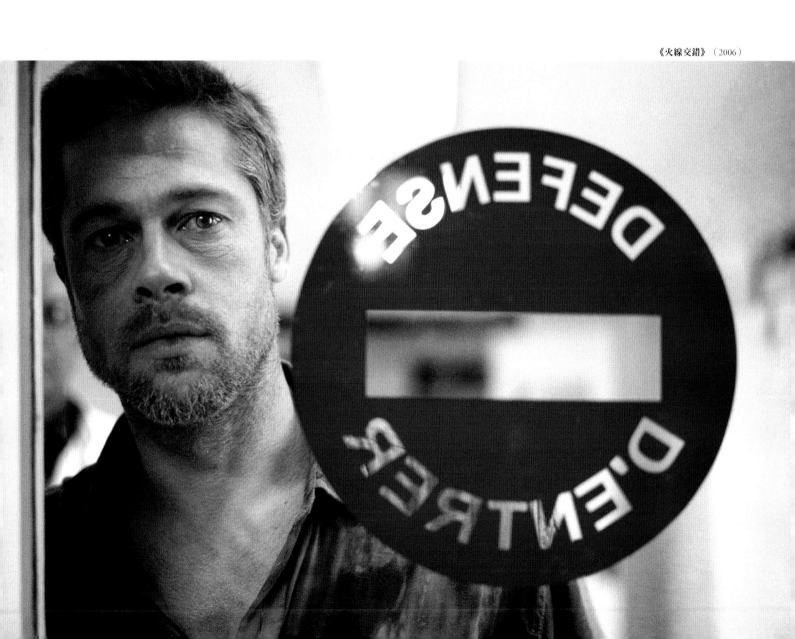

強‧基里克所執著的獨立製片精神，根基於一九八〇年代初期的美國新浪潮（American New Wave），當時的代表性導演包括吉姆‧賈木許及柯恩兄弟。基里克雖然是在馬丁‧史柯西斯及薛尼‧盧梅（Sidney Lumet）所在、較傳統的紐約電影環境工作，但他始終堅持獨立精神。

基里克第一次掛名製片人完整頭銜的作品，是低預算的劇情片《節拍》（The Beat, 1988）。之後他與導演史派克‧李展開長期合作關係，第一部作品是《為所應為》（Do the Right Thing, 1989），接著是一九九〇年代初期的《愛情至上》（又譯為《爵士男女》, Mo' Better Blues, 1990）、《叢林熱》（Jungle Fever, 1991）、《黑潮麥爾坎》（Malcolm X, 1992），一直到較近的電影如《臥底》（Inside Man, 2006）。

一路走來，基里克製作過幾部值得注意的導演處女作，包括：勞勃‧狄‧尼洛（Robert De Niro）的《四海情深》（A Bronx Tale, 1993）、朱利安‧許納貝（Julian Schnabel）的《輕狂歲月》（Basquiat, 1996）、蓋瑞‧羅斯（Gary Ross）的《歡樂谷》（Pleasantville, 1998），以及艾德‧哈里斯（Ed Harris）的《畫家波拉克》（Pollock, 2000）。他與這些導演也持續合作，例如與許納貝又合作了另外四部電影，包括奧斯卡獎提名片《潛水鐘與蝴蝶》（The Diving Bell and the Butterfly, 2007），而且都不是在好萊塢系統內製作的。

基里克優游於較小規模的獨立電影（如賈木許執導的《愛情，不用尋找》〔Broken Flowers, 2005〕），以及由製片廠發行的較大規模電影（如奧立佛‧史東執導的《亞歷山大帝》〔Alexander，2004〕及阿利安卓‧岡札雷‧伊納利圖執導的《火線交錯》〔Babel, 2006〕）。

即使他參與製作的是表面上看起來像大製片廠的計畫——《飢餓遊戲》（The Hunger Games, 2012）及其系列續集——他毋寧更喜歡維持自己的獨立製片立場。製片廠的額外酬勞誘惑不了他——他仍自豪地使用那支飽經風霜的黑莓機。除了《飢餓遊戲》續集外，他正在發展更多的獨立製作電影，包括與許納貝合作的另一個計畫，以及西恩‧潘的《喜劇演員》（The Comedian）[46]。

46 此片後來幾度更換導演及製片人，基里克似乎已不在製片人名單當中。在訪談之後，基里克擔任製片人的新作包括：《暗黑冠軍路》（Foxcatcher, 2014）、《烈火邊境》（Free State of Jones, 2016）等。

> **"無論是在拍攝第一部電影的時候，或是在之後的電影生涯，你都必須投身其中，超級堅持，超級熱情，奮鬥到底。"**

籌或副導演，就是和保羅繼續發展我自己的計畫。最後我們合作了三部電影，雖然都不賣座，但我們極力把它們拍成了。

你必須把你的電影完成，如果拍不出電影，一定有什麼地方出了錯。只要拍成電影，就等於完成了一件事，至於電影成不成功，那是下一個挑戰。拍出第一部作品非常重要。

大約就在《節拍》上映時，我遇到史派克・李。那時他在剪接《學校萬花筒》（School Daze, 1988），但已經投入下一個計畫，開始為《為所應為》編寫初稿。出資拍攝《學校萬花筒》的哥倫比亞影業總裁大衛・皮克（David Picker）建議史派克找我合作，我們在一九八八年一月見面。

史派克想回到紐約拍攝一部具有自己獨立電影風格的電影，並和他認識且能自在共事的人合作，但他也知道，接下來的階段必須應付各個團體，結構上也和早期只用十萬美元拍一部電影不同。我拍電影則依循比較傳統的方式，也拍過低預算獨立電影，因此史派克想把這些特點結合在一起，我們很快一拍即合。

我和史派克的年紀相差不到三個月，從小都是紐約尼克隊（Knicks）球迷，兩人都鬥志旺盛。他給我《為所應為》的初稿，我讀完很喜歡，但資金還沒著落，他甚至連經紀人都沒有。

史派克在他的小公寓寫劇本，一邊完成《學校萬花筒》，一邊構思出這個計畫。他說：「我想找派拉蒙，籌到一千萬美元，請勞勃・狄・尼洛演出，六月開拍。」

長話短說，前三項我們都沒做到，倒是在六月開拍了。即使派拉蒙拒絕，狄・尼洛拒絕，也沒人願意提供我們將近一千萬美元的預算，我們就是不放棄。更重要的是，史派克想要完全掌控創意面，想在布魯克林區實地拍攝。

我們讓障礙引導我們，而不是打敗我們。我們能在預算方面妥協，能調整選角想法，但對於作品本身絕不妥協。最後我們靠環球影業的六百萬美元拍出這部電影，主角是丹尼・艾羅（Danny Aiello）。

有時候，當你找不到心目中首選的演員、預算或製片廠時，反而能拍出更好的電影，《為所應為》正是一個好例子。那部電影的成功對我和史派克都是一大突破，我們一直一起拍電影，儘管如此，

01

圖01：《畫家波拉克》，由艾德・哈里斯自導自演。

"我們讓障礙引導我們，而不是打敗我們。我們能在預算方面妥協，能調整選角想法，但對於作品本身絕不妥協。"

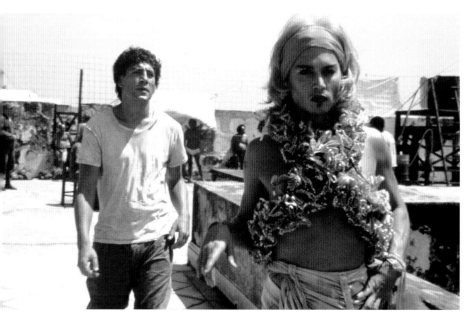

圖02：《在夜幕降臨前》（*Before Night Falls*, 2000），由朱利安・許納貝執導，哈維爾・巴登（Javier Bardem）及強尼・戴普（Johnny Depp）主演。

圖03：法語片《潛水鐘與蝴蝶》，由朱利安・許納貝執導。

圖04：《輕狂歲月》，由朱利安・許納貝執導，傑弗瑞・萊特（Jeffrey Wright）主演。

《越過死亡線》DEAD MAN WALKING, 1995

（圖01）在史派克・李執導的《叢林熱》拍片現場，提姆・羅賓斯的戲分不多，不過他向基里克透露他很想當導演。雖然後來《天生贏家》（Bob Roberts, 1992）成為羅賓斯的導演處女作，但他們兩人最後還是一起合作了一九九五年的《越過死亡線》，以及一九九九年的《風雲時代》（Cradle Will Rock）。羅賓斯當時的配偶蘇珊・莎蘭登（Susan Sarandon）透過她的經紀人收到那本原著，那自然成為他們的創業計畫。那時他們在獨立發行商寶麗金旗下成立了一間募資公司。

我選擇不加入他的公司，因為我想要繼續擁有自己的獨立事業。

我會從挑選題材開始，或很早就參與新的計畫。我向來憑直覺決定做什麼，以及和誰合作。對我來說，那是非常個人的，從來都不是一份工作，而是與某人的一份關係——和導演或編劇的關係，還有我們想要述說的故事。

我信任我的直覺，無論是和朱利安・許納貝一起拍攝描述一九八〇年代紐約市藝術界的電影，或是和導演克里斯・艾瑞（Chris Eyre）生活在松脊印第安保留區（Pine Ridge Indian Reservation），拍攝描述印第安家庭的電影（《鍛羽戰士魂》〔Skins, 2002〕）。有些故事就是會打動我，讓我由衷喜歡，讓我想踏上那些旅程。

我製作過許多導演的處女作。一九九一年，我因《四海情深》開始和勞勃・狄・尼洛合作，他以前沒當過導演，但他當然和許多傑出導演合作過。他對於故事、卡司、甚至是設計和攝影都有非常敏銳的直覺。

《四海情深》是他熟悉的世界，但他還是做了許多研究。每個週末，我們會一起聽那個年代的所有歌曲。他在那個世界生活過，熟悉那一帶的鄰居，尊敬那些人，他想要拍得公道。

和其他人合作的情形也是一樣，例如：和艾德・哈里斯合作《畫家波拉克》、和蓋瑞・羅斯合作《歡樂谷》、和提姆・羅賓斯合作《越過死亡線》，以及和朱利安・許納貝合作《輕狂歲月》。

製作新手導演的電影是很大的風險。起初沒人願意和許納貝見面，他是畫家，當時有許多畫家憧憬當導演，但大多數獲得機會的人都表現不佳。不過我知道，朱利安想拍攝的電影是關於他很熟悉的世界，也就是一九八〇年代的藝術界。他比任何人都更瞭解這個領域，他懂得如何在那個故事中找到真相，而我因為這個理由而相信他。

我們花許多時間聚在一起，我看得出他身為藝術家的才華，也看得出他對電影的熱愛。他有古典世界電影的養成背景，很尊重演員，並與他們相處融洽，而且他也是出色的編劇。

我們自行為《輕狂歲月》湊到創業基金，然後說服兩位藝術收藏家投資製作——基本上朱利安必須保證，如果電影不成功，他會自己還錢給他們。我們花了三百萬美元拍出那部電影，成本都回收了。我們以同樣方式拍成他的第二部電影——《在夜幕降臨前》。

圖02：《四海情深》，勞勃・狄・尼洛的導演處女作。

至於《潛水鐘與蝴蝶》及《世上最美的奇蹟》（Miral, 2010），我們終於能夠獲得資金——來自歐洲的百代公司。在看到成品之前，美國沒人願意投資。然後，我們和路·瑞德（Lou Reed）合作一部紀錄片，同樣是用私人資金拍成的。

朱利安的五部電影當中，有三部是百分之百由私人投資者支持的，沒有發行管道或國外預售。它們是真正的獨立電影製作，而且都登上了大銀幕。那一直是很棒的合作關係和友誼，我以那些成果為傲。

對我而言，製片人的挑戰在於讓作品從無到有，這跟製片人直接從製片廠拿到劇本和一大筆錢的情況大不相同。我從來不是那樣，但那並不是因為沒有能力，而是我選擇不這麼做。

我總覺得，那樣會不夠單純，因為你必須服務另一個主人。如果我選擇與製片廠合作，通常是基於消極挑片[47]，製片廠會退居導演的理念之後。如果我自己付帳單，自食其力，我不必對任何人負責，也沒有經常費用合約的壓力——那可是左右一切的力量。

製作電影時，我會挑選想要合作的對象，並能夠提供導演需要的協助，還有，要找到支持我們的夥伴——無論是大製片廠、獨立公司、國外發行商或私人投資者。到目前為止，我都能確實做好自己的工作。

47 negative pick-up，參見專有名詞釋義。

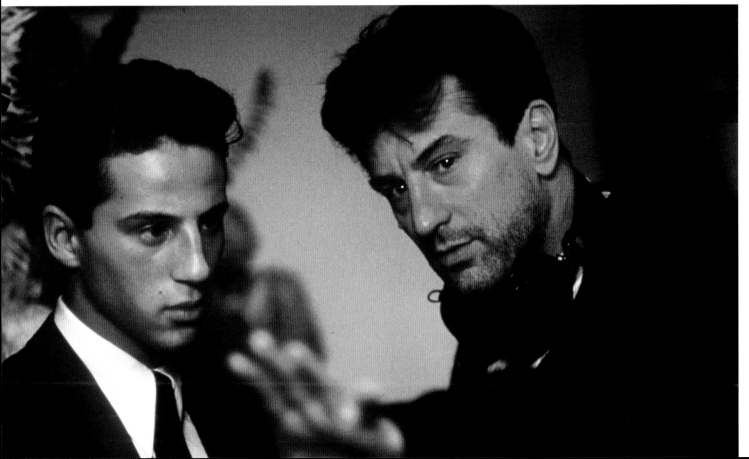

江志強 Bill Kong

"我始終相信，製片人與導演的關係必須是最好的朋友及最好的搭檔。我對於最好朋友的定義是：當最好的朋友有難，你會竭盡所能替他撐腰。身為最好的搭檔，你們會共享相同的理念。"

《英雄》（2002）

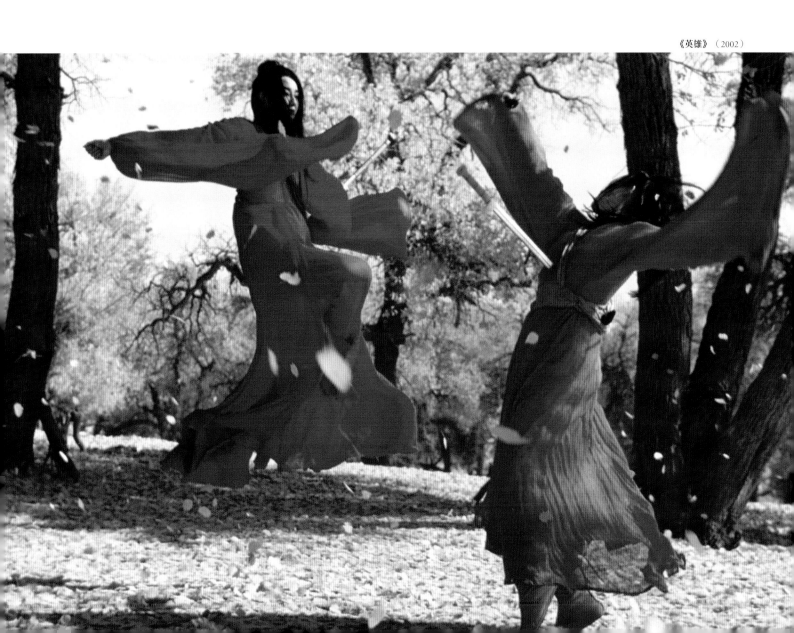

製作過《臥虎藏龍》之後，江志強嶄露頭角，成為亞洲影壇最具影響力的人物之一。他生性謙遜且不忘自嘲，但其實曾經統籌打造出好幾部最具野心、最複雜的華語電影，例如張藝謀的《英雄》（Hero, 2002）、李安的《色，戒》（Lust, Caution, 2007）等大型計畫，而且其中許多作品都能跨越文化隔閡，傳達給西方觀眾。

江志強曾在溫哥華攻讀工程學，這樣的背景和他香港卓越製片人的身分似乎不太相關，不過他也出身電影製作家族。一九五九年，他的父親江祖貽成立安樂影片有限公司，那是香港第一家由華人經營的獨立電影公司，超過半個世紀以來，一直是居於領導地位的發行商和戲院業者。

江志強曾在田壯壯執導的《藍風箏》（The Blue Kite, 1993）中擔任聯合製片人。那部片是所謂中國第五代導演拍成的重要電影之一，但與電檢單位相牴觸，因此在中國遭禁。然而，在一九九七年之後，香港歷經一百五十年的英國統治後回歸中國，江志強再度著眼於中國。

身為發行商，江志強與幾位導演密切合作，並持續製作他們的電影，其中最著名的是李安與張藝謀。除了製作這兩位導演的電影，以及像《小城之春》（Springtime in a Small Town, 2002）等藝術片外，他也製作類型電影，並與許多年輕導演合作。當我們問起江志強自己感覺最值得驕傲的事業成就時，除了我們原本預期中的奧斯卡獎得獎片《臥虎藏龍》外，他還提到的另一部片是《海洋天堂》（Ocean Heaven, 2010），這部電影描述的是一名父親與自閉症兒子的關係。[48]

48 在《海洋天堂》之後，江志強擔任製片人的作品包括：《山楂樹之戀》（Under the Hawthorn Tree, 2010）、《風暴》（Fire Storm, 2013）、《歸來》（Coming Home, 2013）、《黃金時代》（The Golden Era, 2014）、《黃飛鴻之英雄有夢》（Rise of the Legend, 20）、《狼圖騰》（Le dernier loup, 2015）、《北京遇上西雅圖》（Beijing Meets Seattle II: Book of Love, 2016）、《寒戰2》（Cold War II, 2016）等。

> **"我很少與直接提案的導演合作，我通常會鼓勵他們編寫劇本，他們必須
> 卯足全力至少寫出一部劇本，否則我認為他們不是認真想成為導演。"**

來那名競爭者買到了片子，也賺了錢。隔年，我又開了超過一百萬美元的高價，想買《蘿莉塔》（*Lolita, 1997*）的香港放映權，但仍有個競爭者的出價高於我們。

那時我心裡想，買一部像《蘿莉塔》那樣的電影的五年香港權利，竟然要花費一百萬美元以上，但一百萬美元我不只能拍兩部電影，還能擁有永久權利。我領悟到，我的未來不能再花時間和別人競標電影，於是毅然轉換跑道，進入電影製片。也就是在那個時候，我與李安合作拍攝了《臥虎藏龍》。

回想起來，我從發行商轉為製片人沒有太多困難，事實上，我們在從事發行時就讀了許多劇本。記得去坎城影展時，我會讀劇本直到凌晨三、四點。我們很習慣每天讀兩、三個劇本，然後再決定出手買片。對我來說，轉到創意工作並不困難。

我開始學習與演員打交道，那對我是一大挑戰，卻是我必須學習的經驗，而且我到現在仍在學習。這當中沒有祕密可言，我想，到頭來祕訣就在於自己的言行舉止，你怎麼對待別人，別人就會怎麼對待你，如果你對別人好，別人也會對你好，只是他們可能不是一開始就對你好。

如果我真的有那麼一點好名聲，我想那是我努力付出的結果。一開始沒有人信任你，別人對你也沒有什麼信心，但隨著時間的流逝，年復一年，人們會看到你如何對待其他人，其他人會以你對待他們的方式來回應。如果你對別人不好，別人也不會好好對你。

在美國或某些市場，也許你可以行為差勁，但在中國這樣的地方，這麼做只會添更多麻煩。我們的產業由有才氣的導演及有名氣的演員所帶動，我們沒有片廠系統，沒有製片人系統，完全不是靠錢來驅動的。

如果你觀察現在的中國，目前只有三位導演是有

圖 01：《十面埋伏》（*House of Flying Daggers*, 2004），由張藝謀執導。

號召力的。到頭來，還是要靠口碑或個人名聲來吸引別人替你工作，因為總是有人比你更有錢。

李安來自台灣，但他不只是台灣人，我覺得他比任何中國人更像中國人。如果你觀看他的作品或他的人生，他的生活方式，他超越了台灣人。我認識李安，是因為他拍完他的第一部電影《推手》時，我是那部電影的香港發行商，從此我陸續發行他的每一部電影。

李安對於他想拍攝的作品始終抱持著強烈的想法，只要他有想法或有一本原著，我就會協助他找到最好的人才來幫他實現想法。原創的想法始終來自於他，他向來知道自己想要拍什麼。我認為他想要在自己的人生中拍攝幾部華語電影，那早已存在於他的心中。我的工作就是支持他、協助他、為他服務，讓他實現那樣的夢想。

我出生在香港，但我在西方接受教育。我在加拿大求學時，就讀溫哥華的英屬哥倫比亞大學（Uni-

《臥虎藏龍》CROUCHING TIGER, HIDDEN DRAGON, 2000

（圖 02-05）江志強開始籌拍《臥虎藏龍》時，香港產業正值蕭條。江志強開玩笑地表示，他苦尋技術人員不著，「因為大家都轉行去當計程車司機了」。

想找齊預算資金很困難，當時幾乎沒有華語電影在國際成功的例子，但江志強和李安決定不想拍成英語電影。

江志強表示：「最後，索尼影業（Sony Pictures）一位主管蓋瑞斯‧韋根（Gareth Wigan）承諾，我們完成那部電影後，他會向我們購買，這提供我們借錢的籌碼。由於他的背書，我們能夠拍攝那部電影，還有『好機器』公司也幫我們找到其他預算，他們幫了很大的忙。預算大約一千五百萬美元，對當時任何中國電影來說，都是最高的預算。我們完全沒有考慮美國市場，始終把眼光放在中國市場。」

江志強堅稱：「如果觀察過去的紀錄，當時在美國最高票房的華語電影頂多賺進一百萬美元，所以我們怎麼能指望這部電影賺進超過那個數字？找來周潤發、楊紫瓊及章子怡並不是為了西方市場。那部電影在其他國家的成功對我們來說完全出乎意外，一個令我們又驚又喜的天大意外。」

> **"我不是那種想一直自恃成功的人，我不想只以一、兩部電影來看待自己的事業。我是那種享受過程勝於結果的人，我享受製作電影的過程。"**

我製作的其他電影，一直都是與新導演合作。在與張藝謀和李安合作之後，我逐漸產生和新導演合作的興趣。

我發現，和第一次或第二次拍片的導演合作非常令人興奮。我到處發掘他們。有人會把他們的劇本交給我，有人會把他們的短片寄給我。我很少與直接提案的導演合作，我通常會鼓勵他們編寫劇本，他們必須卯足全力至少寫出一部劇本，否則我認為他們不是認真想成為導演。

為了結合製片與經營安樂影片，我盡量少睡一點。我身邊有非常優秀的人才，我絕大多數時間都花在製作電影上。

圖 01：《山楂樹之戀》。

《色，戒》 LUST, CAUTION, 2007

（圖 02-03）出身台灣的導演李安說，他拍《色，戒》主要是為了中國觀眾，但電影裡包含大量的情色內容，表示在中國大陸上映前會遭大剪特剪。這部電影費心刻劃出一九三〇年代後期及一九四〇年代初期中國和香港政治的細節，但在西方，顯然有些觀眾無法領會。

這究竟是不是台灣電影也引起爭議。雖然它掛名台灣報名奧斯卡獎，但美國影藝學院拒絕接受，理由是沒有台灣資金，而且幾乎沒有台灣演員。這些問題，突顯了游走在東方和西方的製片人所要面對的挑戰。

（圖 02）李安與電影攝影師羅德里戈·普里托（Rodrigo Prieto）在拍片現場。

《金陵十三釵》THE FLOWERS OF WAR, 2011

（圖04-06）根據江志強所說，《金陵十三釵》是一個「關於人性勝利的故事」，是一種救贖，描述人民及其在最困難的時期展現的最良善的一面，這是作品想傳達的一大重點。這部電影的背景設定在一九三七年的南京大屠殺期間，當時日本士兵橫行於中國城市，犯下難以形容的暴行。江志強及導演張藝謀兩人都堅決強調，這部電影的意圖並不是激起仇日情結或偏見。

（圖05）張藝謀與演員克里斯汀·貝爾在拍攝現場。

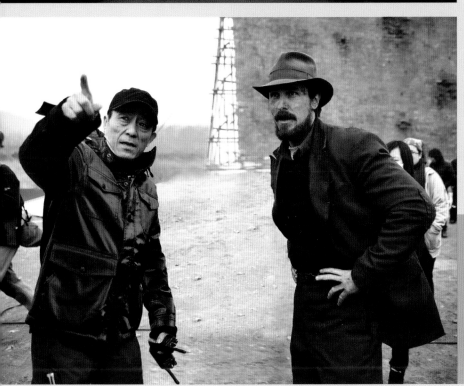

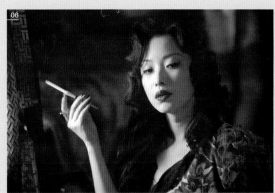

始終忠於自己的根源

江志強經常被問道，為何他從不在美國製作電影，他的回答是他無法勝任。他表示：「如果我去美國，隨便一數就有兩百萬個製片人比我厲害，但在中國，我保有優勢，沒有太多人比我厲害，所以我何苦浪費時間與兩百萬個製片人競爭！」

迪諾・德・羅倫提斯 Dino De Laurentiis

奧古斯提諾・「迪諾」・德・羅倫提斯（Agostino "Dino" De Laurentiis）一九一九年出生於義大利那不勒斯郊外，父親是製作義大利麵的師傅。他後來成為同世代最多產、最創新的國際製片人之一，事業生涯橫跨七十年，製作一百五十部以上的電影，贏得兩座奧斯卡獎，而且是早期透過分區預售為電影籌資的先驅。

德・羅倫提斯在青少年時期離家到羅馬學習表演。他很快就迷上幕後世界，轉而專攻製片。雖然二次世界大戰延宕了德・羅倫提斯的事業起步，但從一九四〇年代中期起，他就穩定地製作電影。他和新寫實主義同伴從戰爭的蹂躪中竄起，渴望把「夢想」搬上螢幕，作品很快就獲得全球賞識。

一九四九年，德・羅倫提斯製作《慾海奇花》（Bitter Rice），由演員妻子西爾瓦娜・曼加諾（Silvana Mangano）主演，獲得奧斯卡獎最佳外語片提名。之後，他製作了費里尼兩部電影：《大路》（La Strada, 1954）及《卡比莉亞之夜》（Nights of Cabiria, 1957），雙雙贏得奧斯卡獎。這兩部都是與卡羅・龐帝（Carlo Ponti）一同製作的，他們兩人在一九五〇年代大多數時候一起搭檔製作。

同樣在一九五〇年代，德・羅倫提斯開始試圖製作更具廣泛國際吸引力的電影。他大手筆拍攝托爾斯泰小說改編電影《戰爭與和平》（War and Peace, 1956），請來美國導演金・維多（King Vidor）以及好萊塢巨星奧黛麗・赫本（Audrey Hepburn）、亨利・方達（Henry Fonda）及梅爾・佛瑞（Mel Ferrer）。這也是德・羅倫提斯最早分區銷售而不是賣給單一主要製片廠發行的重要電影之一。

這位製片人喜愛改編經典的大型史詩片，後來把重心轉到聖經故事，讓這種片型更上一層樓，最著名的是安東尼・昆（Anthony Quinn）主演的《壯士千秋》（Barabbas, 1961），後來還有更名副其實的《聖經：創世紀》（The Bible, 1966）。此片原由羅伯・布烈松（Robert Bresson）執導，但他只想拍攝動物足跡，而不是諾亞方舟場面的動物，因而遭替換。

圖01：德・羅倫提斯在《大金剛》（King Kong, 1976）拍片現場。

01

「雖然二次世界大戰延宕了德‧羅倫提斯的事業起步，但從一九四〇年代中期起，他就穩定地製作電影。他和新寫實主義同伴從戰爭的蹂躪中竄起，渴望把「夢想」搬上螢幕，作品很快就獲得全球賞識。」

德‧羅倫提斯隨即飛到墨西哥，請導演約翰‧休斯頓接手，那時休斯頓正在拍攝《巫山風雨夜》（The Night of the Iguana, 1964）。德‧羅倫提斯原想和哥倫比亞影業合作，但看到對方提議的合約讓製片廠占盡便宜時，做出讓他揚名的舉動：對派拉蒙影業的主管說「各位，你們忘記一件事……」，然後脫下褲子。他為《聖經：創世紀》獨立籌資，再交由二十世紀福斯影片公司（Twentieth Century Fox）發行。那部電影有一部分在迪諾城（Dinocitta）拍攝，那是德‧羅倫提斯在羅馬外興建的製片園區。他在當地拍攝的電影還有羅傑‧華丁姆（Roger Vadim）執導的《上空英雌》（Barbarella, 1968），由華丁姆當時的妻子珍‧方達（Jane Fonda）主演。

一九七〇年代，這位製片人離開義大利前往美國，旋即一舉成名。他以十萬美元買下彼得‧馬亞斯（Peter Maas）的小說《衝突》（Serpico），當時書尚未寫完，他光讀第一章就深受當中描述的主人翁吸引，後來一九七三年電影由艾爾‧帕西諾（Al Pacino）主演該角，薛尼‧盧梅執導。

德‧羅倫提斯繼續製作的電影包括《猛龍怪克》（Death Wish, 1974）、《禿鷹七十二小時》（Three Days of the Condor, 1975），及一九七六年重拍的《大金剛》，

這是潔西卡‧蘭芝（Jessica Lange）電影處女作。他也製作了《王者之劍》（Conan the Barbarian, 1982），成為阿諾‧史瓦辛格的影壇成名作。

他選擇的題材多元，包括文學史詩片、科幻片到寫實紐約故事及動作片，製作過米洛斯‧福曼（Milos Forman）《爵士年代》（Ragtime, 1981），此片改編自多克托羅（E.L. Doctorow）著作，獲奧斯卡獎八項提名。他也製作過幾部改編史蒂芬‧金（Stephen King）小說的電影，及改編湯瑪士‧哈里斯（Thomas Harris）原著的連續殺人犯漢尼拔‧萊克特（Hannibal Lecter）電影（不是《沉默的羔羊》〔The Silence of the Lambs〕）。他的作品經常叫好叫座，但他也因《殺人鯨》（Orca, 1977）、《飛俠哥頓》（Flash Gordon, 1980）及《沙丘魔堡》（Dune, 1984）及《人魔崛起》（Hannibal Rising, 2007）等失望之作而苦。

德‧羅倫提斯晚年在環球製片廠擔任顧問。他住的平房是數十年前希區考克的老家，其中一邊與玩具製造商孩之寶的製片廠辦公室毗鄰，不時可以看見孩之寶旗下的蛋頭先生巨大造型。這想必是一種令人不勝唏噓的提醒：美國製片廠的品味已轉變為以玩具和品牌的「主力大片」[50] 為主。德‧羅倫提斯於二〇一〇年過世。

圖 02：《上空英雌》，由羅傑‧華丁姆執導，珍‧方達主演。

圖 03：《聖經：創世紀》，由約翰‧休斯頓執導。

50 tentpole movie，英文原意為「帳篷杆電影」，意指通常能撐起整個製片廠票房的大預算電影。

強・蘭道 Jon Landau

我認為製片人的角色無所不包，從劇本到籌資、選角、挑選工作人員、管控製作、剪接、行銷、市場到在那之後的所有工作。

每部電影就像一間新創公司，身為製片人，你就是公司的營運長。你的創業計畫是劇本；別人可能是雇用工程師，你雇用的是美術總監。你必須創造出一樣產品，在市場推出，而且銷售時效比寶僑（P&G）或賓士推出新產品時短了許多。對我來說，那既具有挑戰性，也令人興奮。

說到《阿凡達》，當時我四處用心推銷和行銷這部電影。我們說明素材時就像馬戲表演，只不過我是小狗，電影片段是美麗的小馬。我想我幾乎快跑遍了全世界，只為了讓所有人相信《阿凡達》的概念，對象包括戲院業者、銷售夥伴、宣傳夥伴、3D 領域工作者。

對我來說，《阿凡達》更令人興奮的事情之一，就是能有機會與玩具大廠美泰兒（Mattel）合作、和麥當勞異業結盟，或是到俄羅斯介紹他們簡直前所未聞的 3D 電影。現在，我們甚至已經在討論《阿凡達》的迪士尼主題公園了。

我非常喜歡這種整合式工作概念，也喜歡身為製片人能夠身兼數職。在預算層面，我們製作自己公司最新的電影，並尋求大製片廠資金。不過，

我們必須說服他們相信那些電影。製片廠不會認為：「是詹姆斯・卡麥隆的作品，顯然我們非投資不可。」

有一句話我永生難忘，那就是在籌備《鐵達尼號》時，我們正處於電影是否能拍成的關鍵之際，詹姆斯對我說：「強，製片人的責任，就是讓一部電影能夠開拍。」這句話我銘記在心，製作《鐵達尼號》及《阿凡達》時都一直放在心上。

我認為，不只是製片人，對任何電影工作者來說，最重要的技能是：從一開始就要確認電影的目標，並且在整個過程中始終不會忘記那些目標。

沒有人一開始就想拍爛片，但在製作歷程中，電影就是會因為某些因素偏離原本重點。有人會說：「嘿，這部電影我們需要更多動作。」其他人附和：「好，更多動作戲！」有人會說：「我們需要更多喜劇。」其他人說：「好，更多喜劇橋段！」等到電影拍完，所有人都忘記那不是動作片或喜劇片，但已經覆水難收。

最重要的是確認遠方的靶心，在電影順著製作過程往下進行時，隨時都要記得把目光對準靶心。這麼一來，就算沒射中靶心，但最終還是會射中靶子。讓每個人的目光對準靶心，也是製片人的責任。人很容易會畫地自限，身為製片人，你必

《校園人》CAMPUS MAN, 1987

（圖 01）《校園人》中的演員金・迪蘭妮（Kim Delaney）及史提夫・里昂（Steve Lyon）。這是蘭道獨立擔綱製片人的第一部電影。在拍攝期間，他記得製片人芭芭拉・鮑伊（Barbara Boyle）曾經睿智地提點了他：「強，沒人會記得一部爛片是因為預算不足。」

須讓他們走出來說：「要著眼於大局，那才是我們拍電影的理由，也是我們拍電影的目標。」每部電影都讓我持續累積經驗，學習是無止盡的。

我在業界的第一份工作，是在電視播出的本週電影（movie-of-the-week），片名是《失而復得的錢》（Found Money, 1983），由席德‧凱撒（Sid Caesar）及迪克‧范‧戴克（Dick Van Dyke）主演，聘用我的是製片人強納森‧伯恩斯坦（Jonathan Bernstein）。我很快就編列出電影預算，並且用電腦排定進度流程，強納森非常讚許，我就這樣成為片場的跑腿小弟。

我可說是勉強被安排進入副導演團隊的，他們當然不想讓我參與拍片，因為他們想用自己的人。他們指派我每天下班把對講機帶回家充電，那就表示，每天早上我必須比場地部門的人更早抵達拍片現場。後來，他們指派我每天晚上把底片送去暗房，那表示我必須一直待在現場，直到攝影組收工離開。

我非常喜歡這份工作。短短六個星期拍攝期結束後，強納森留我在會計部門工作，負責會計和文件歸檔，我沒有興趣，但還是答應了。在負責文件歸檔的那兩個星期，我讀了我歸檔的所有文件，學到的竟然比拍片現場更多。

好好把握眼前所有機會，因為你永遠不會知道自己會有什麼收穫。有一部電影叫做《街頭起舞》（Beat Street, 1984），當時我獲得機會擔任製片人的助理，那可說是我在電影業職涯的正式起點。

參與那部電影時發生了幾件事。我的老闆梅爾‧霍華（Mel Howard）是執行製片人，但期間必須請假。他們找了其他人來代理他，我則擔任場記，突然間，我在製作工作層面就扮演了更重要的角色，那是很棒的學習經驗。

到了製作期尾聲，原本應該監督後製的凱利‧奧倫特（Kerry Orent）還沒忙完柯波拉在紐約拍攝

圖 02：《親愛的，我把孩子縮小了》，這是充滿視覺效果的迪士尼電影。

的《棉花俱樂部》（The Cotton Club, 1984），於是他們要我留下來參與後製，我答應了，當時他們不知道其實我對後製一無所知。

我記得有一次，音樂總監來找我，說我們無法趕上交片日期。我們把訊息轉達給電影的製片人大衛‧皮克，他沒有發脾氣，只是就事論事地看著我們兩人說：「我付錢給你們兩人，是要你們告訴我如何搞定，而不是搞不定。」然後他就站起來走了出去。我會永遠把這件事放在心上。我們的目標就是把事情搞定。

後來，雷電華影業聘我為派拉蒙製作一部名為《校園人》的電影，但導演沒有留到後製結束，我算是接替導演完成了那部電影。那又是一次很棒的學習經驗。

接下來迪士尼給我機會擔任聯合製片人，是一部原名叫「小不點」（Teenie Weenies）的電影，後來改為《親愛的，我把孩子縮小了》。雖然過去我接觸過一些視覺效果，但這部電影讓我大開眼界，見識到視覺效果的潛力。擔任這部電影的監製是湯姆‧史密斯（Tom Smith），之前經營過視覺效

> **"對我來說，我始終以電影為重。我做出某個決定，不是別人告訴我該怎麼想，也不是我覺得怎麼做對自己最有利，而是怎樣對電影最有利。"**

方式拍攝好萊塢電影的最後機會——實際建造場景，找來二千名臨時演員。如果能真的這麼做，實在令人興奮，況且，這個劇本的核心是一個不凡的愛情故事。

我受聘擔任那部電影的製作人。剛到哈利法克斯拍攝時，我一直待在拍片現場。有一天，詹姆斯看著我，把我拉到一旁說：「強，我有個原則，我的製片人——就算他是我的另一半也一樣——每次只准待在現場五分鐘。」

詹姆斯有點局限了製片人的角色，於是我設法舉例證明製片人的功能。如果你能瞭解導演在想什麼，就能在導演分身乏術時成為他們的耳目。例如，我記得詹姆斯在開會或對話中曾說過的話，所以能告訴美術總監彼得·拉蒙（Peter Lamont）：「彼得，我想在這個場景，詹姆斯會比較喜歡這樣。」這樣一來，詹姆斯抵達時，現場就會接近他想要的樣子，我也就發揮了作用。如果製片人蹺著二郎腿待在辦公室，就沒辦法做到這樣。後來當我們移師到墨西哥攝製時，詹姆斯開玩笑說，我能待在片場十分鐘了。事實上，在那之後他沒再提這件事了。

我和詹姆斯合作十七年了，那是與人共事很漫長的一段時間，尤其在電影業這麼緊繃的產業。你

必須找機會讓自己退一步思考。製片人的角色既是肩上的魔鬼，也是肩上的天使，你必須知道什麼時候扮演哪一個角色。

每部電影有各自不同的難處。《阿凡達》的難處在於我們要開創新局。製作那部電影時，有好幾次我們不得不停下來為某個技術命名，因為如果沒有命名，我們根本沒辦法在需要的時候再說清楚指的就是它。

圖01：雪歌妮·薇佛（Sigourney Weaver）及詹姆斯·卡麥隆在《阿凡達》的拍攝現場。

《阿凡達》AVATAR, 2009

（圖02）蘭道表示：「我們公司的職責就是推出好電影，我們追求的電影必須具有超越類型的主題，那始終是詹姆斯的做法。如果你觀察《異形2》（*Aliens*, 1986），那是科幻恐怖片，但核心是母女情的故事，所以那部電影才會成功，雪歌妮·薇佛才會獲得奧斯卡獎提名。如果你觀察《阿凡達》，那當然壯觀，但其核心是能引人共鳴的主題，因此不只是在美國，全球觀眾都能感同身受。現在我們生活在全球經濟之中，我們的電影不只要放眼國內，也要放眼國際。」

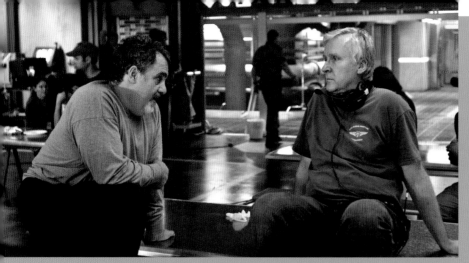

以動作捕捉技術挑戰極限

（圖03-05）從技術創新的觀點來看，卡麥隆執導的《阿凡達》有令人眩目的3D表現，但根據蘭道所說，更重要的是，那部電影為動作捕捉技術帶來重大變革。

他表示：「《阿凡達》的重點是臉部的動作捕捉，以及視覺製作。我們對自己說：『如果我們要製作這部電影，就一定要由詹姆斯執導，而且呈現演員的方式，要像他在拍攝《鐵達尼號》時，讓凱特・溫絲蕾及李奧納多・狄卡皮歐（Leonardo DiCaprio）貼近觀眾一樣。』

「但要如何做到這一點？我們去不了潘朵拉（Pandora）星球，所以我們必須創造出視覺的潘朵拉。關鍵就在於詹姆斯，以及那些場景裡的演員。技術的重點不是取代演員，而是保留演員的表演，讓他們能以其他方式無法取代的方法來表現角色。

「因此，我們承諾雪歌妮・薇佛、山姆・沃辛頓、柔伊・莎達娜（Zoe Saldana）及其他演員，當他們看到那些角色的特寫[53]時，那會是他們的表演，他們能夠辨認出自己的臉。」

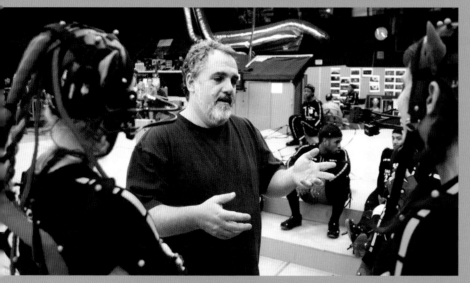

與其他電影工作者分享這種新技術也很重要。蘭道補充表示：「詹姆斯很棒的一點是，除了故事外，他不會把我們的一切做法當成私人財產，所以很樂於分享我們運用的技術。只要愈多人採用或改良，技術就會愈進步，下次我們敘述故事時，對我們就更好運用。我們的本分就是述說故事。如果我們傳授這些技巧的工作人員接著參與《丁丁歷險記》（The Adventures of Tintin, 2011）或《鋼鐵擂台》（Real Steel, 2011），等他們再度跟我們合作時，就會有更好的準備。」史蒂芬・史匹柏（Steven Spielberg）來拍片現場參觀時，蘭道及視覺特效總監喬・萊特里（Joe Letteri）也與他分享他們學到的經驗。

（圖03）蘭道與卡麥隆在拍片現場。

（圖04）蘭道與幾位演員在動作捕捉工作現場。

（圖05）在銀幕上呈現的樣貌。

53 close-up，參見專有名詞釋義。

《大地英豪》
THE LAST OF THE MOHICANS, 1982

（圖 01-03）一九九〇年代初期，蘭道擔任二十世紀福斯實際攝製部門主管時，經常待在《大地英豪》等拍攝片場。（圖 01）拍攝中的導演麥可·曼恩。（圖 02）蘭道（左）和演員韋斯·史塔迪（Wes Studi, 中）。

拍完《親愛的，我把孩子縮小了》之後，蘭道繼續投入《狄克崔西》。蘭道指出，當時導演華倫·比提有些建議：「華倫說，身為製片人的要件之一，就是要有自己的主張，還要能夠清楚表達那種主張背後的理由。像華倫這樣想的人不多，他不在乎好點子來自哪裡，所以他總是廣納眾人意見。他不怕意見紛紜，因為他知道到頭來，他會做出自己的決定。」

（圖 04）艾爾·帕西諾飾演大反派卡普瑞斯（Big Boy Caprice）。

> **" 我認為，不只是製片人，對任何電影工作者來說，最重要的技能是：從一開始就要確認電影的目標，並且在整個過程中始終不會忘記那些目標。"**

製作《鐵達尼號》時，我們必須打造出一艘船，不但要讓船能升高、降低，還要能承受外在影響因素。在尋找拍攝地點時，我們費心挑選，必須考慮天氣、降雨、光線，例如光線會落在哪裡，又會如何將陰影投射在整艘船上；我們必須考慮風向，要順著盛行風向造船，那樣煙囪排出煙時，煙才會往後吹，看起來就像船正在行駛，因而能節省一些數位效果鏡頭。

不過有件事我們疏忽了——霧氣。我們準備拍攝一個重要場景段落，預計花兩週待在我們所謂「傾斜的艉樓甲板」時，現場湧進大量霧氣，前一晚一樣，隔天晚上還是一樣。我們問當地人，他們說：「霧氣嗎？從十一月到二月都有。」我們心想，老天爺，我們永遠拍不完這部電影了！當然，霧後來還是散了，我們才能夠拍攝。我們之前沒想到的，結果就遇上了，問題會主動衝著我們來。

這也說明，我沒有一部電影是一帆風順完成的。如果你有過一帆風順完成一部電影的經驗，那你就是沒有全力以赴，沒有挑戰自我，也沒有讓身邊的其他人接受挑戰。

圖 05：史蒂芬·索德柏執導的科幻重啟電影《索拉力星》。

安德魯・麥當勞 Andrew Macdonald

"我希望我會寫劇本，我最大的志願就是能夠寫電影劇本。如果你會寫劇本，那很了不起。人們不夠看重這項技能。身為製片人，只要手邊有題材，大門就會為你而開。"

《猜火車》（1996）

安德魯‧麥當勞是位特立獨行的製片人，深受一九八〇年代後期及一九九〇年代初期美國獨立電影工作者的啟發，以《魔鬼一族》（Shallow Grave, 1994）及《猜火車》（Trainspotting, 1996）撼動了英國電影界。他於一九六六年出生在格拉斯哥（Glasgow），出身電影製作家族，祖父是風格多變的匈牙利電影編劇艾默利‧普萊斯柏格，與導演麥可‧鮑威爾聯手打造出《太虛幻境》（A Matter of Life and Death, 1946）及《紅菱豔》（The Red Shoes, 1948）等第一流的英國經典電影；他的舅舅詹姆士‧李（James Lee）則是一九八〇年代戴菊鳥電影公司的老闆。

一九九〇年代中期，麥當勞以製片人身分在蘇格蘭崛起。他在第四頻道及寶麗金電影娛樂公司找到重要的贊助人，在事業逐漸擴展時，這兩家媒體正好都增加了對電影的投資。麥當勞開始與由醫生轉行編劇的約翰‧哈吉（John Hodge）合作之後，聘請丹尼‧鮑伊（Danny Boyle）執導《魔鬼一族》，當時鮑伊最著名的作品是電視迷你影集《洛伊先生的女孩們》（Mr. Wroe's Virgins, 1993）。

《魔鬼一族》以愛丁堡為背景，其風格、病態和機智，宛如英國電影來到柯恩兄弟的世界，在英國上映後票房小有斬獲。至於由厄文‧威爾許（Irvine Welsh）小說改編的《猜火車》，故事內容猥褻，描述利斯（Leith）一群海洛因毒蟲，上映後票房更加成功。這兩部電影都由伊旺‧麥奎格（Ewan McGregor）主演。

麥當勞以此打下基礎之後，開始向外闖蕩。他的首部美國電影《你行我素》（A Life Less Ordinary, 1997）不如前作成功，《海灘》（The Beach, 2000）則因為李奧納多‧狄卡皮歐而備受注目，這是狄卡皮歐由於《鐵達尼號》而躍升全球巨星後獨挑大樑的第一部電影。《海灘》賺了錢，但也陷入環保爭議。

一九九七年，麥當勞及鄧肯‧肯渥西合創 DNA 公司。這是一間新的英國製作公司，在四千六百萬美元的英國樂透基金支持下成立。目前麥當勞、哈吉、鮑伊的黃金組合已逐漸分道揚鑣，麥當勞也與其他電影工作者合作。在歷經困難重重的起步、後來與肯渥西拆夥後，DNA 參與了幾部傑出電影的製作或聯合製作，包括《28 天毀滅倒數》（28 Days Later, 2002）、《最後的蘇格蘭王》（The Last King of Scotland, 2006，由安德魯的弟弟凱文‧麥當勞〔Kevin Macdonald〕執導）、《不羈吧！男孩》（The History Boys, 2006）及《醜聞筆記》（Notes on a Scandal, 2006）。[54]

54 在那之後，麥當勞擔任製片人的新作包括：《別讓我走》（Never Let Me Go, 2010）、《超時空戰警 3D》（Dredd, 2012）、《愛在陽光燦爛時》（Sunshine on Leith, 2013）、《人造意識》（Ex Machina, 2015）、《遠離塵囂：珍愛相隨》（Far from the Madding Crowd, 2015）、《猜火車 2》（暫譯，T2: Trainspotting, 預計 2017 上映）。

《海灘》THE BEACH, 2000

（圖01）在泰國拍攝一部大預算的製片廠電影，找來當時全世界影壇的當紅炸子雞，難免會是個挑戰。麥當勞對男主角李奧納多·狄卡皮歐讚不絕口：「他熱愛電影，也完全清楚自己想要做什麼。」

然而，他也承認，拍攝《海灘》非常艱難，即使拍完後也不盡順利，因為最後爆發了國際爭議，指稱劇組對環境造成損害，他淪為遭受砲轟的對象。儘管煩擾和問題愈演愈烈，那部電影在全球的票房依然亮眼。

和製片廠合作——與魔鬼的交易

和製片廠合作時，必須找到平衡點，正如麥當勞指出的：「製片廠的優勢，在於他們就是發行商，而且是世界最強大的發行商。如果你依照他們的喜好為他們拍電影，你會變得更成功。他們會出資拍片，會很快發行，你會拿到很漂亮的財務報表，告訴你他們會在六十個地區發行這部電影。一切的重點都是賺錢。至於缺點，在於製片廠的接受度有限，他們容許的創意範圍比較狹隘，你會失去對每日拍攝及所有權的掌控，他們會變成真正的製片人。」

01

《太陽浩劫》SUNSHINE, 2007

（圖 02-03）**《太陽浩劫》**是在倫敦的三磨坊製片廠（3 Mills Studios）拍攝的，故事描述八個太空人深入宇宙，試圖重新點燃瀕死的太陽，宛如麥當勞、導演丹尼・鮑伊和編劇艾力克斯・嘉蘭（Alex Garland）冒險進入史丹利・庫伯力克（Stanley Kubrick）風格的科幻世界。

這部電影由麥當勞的 DNA 公司與美國福斯製片廠簽約共同投資，預算三千六百萬美元，運用大量特效，對一位英國獨立製片人而言，是極具野心的心血計畫。

麥當勞能拍成這部電影的部分原因，是他與同行製片人鄧肯・肯渥西於一九九七年獲得樂透特許額，一起成立 DNA。

雖然肯渥西後來離開 DNA，該公司初期的表現也差強人意，但來自英國樂透公部門資金[56]的四千六百萬美元，對於保障 DNA 長期發展是一大關鍵，沒有那份資金，DNA 就無法與福斯簽約，或拍出像**《太陽浩劫》**那樣大規模的電影。**《不羈吧！男孩》**、**《醜聞筆記》**及**《最後的蘇格蘭王》**也都由福斯與 DNA 共同出資。

56 公部門資金（public funding），參見專有名詞釋義。

> **"獨立電影的未來看起來相當困難，只不過困難的原因不在於缺乏故事或人才，而是發行的規則正在改變，感覺彷彿電視才是最後該走的路。"**

就該那樣拍才對。

你會學到所有的事，例如如何與好萊塢經紀人和經理人打交道之類的。

我從很早就學到一個重點：我會設法擁有題材，與編劇和導演合作，然後把一整套計畫推向市場。我認為開發合約、優先審視合約[57]，以及經常費用合約很難談得成功。

身為製片人，你必須成為擁有者和生意人。第一次與製片廠簽約合作，你會拿到契約之類的所有相關文件，契約上會寫著「製片人應該這樣做」、

「製片人應該那樣做」。你原本以為製片人擁有許多權力，然後你才明白，製片廠才是製片人，他們是出錢的老大，他們自視為製片人。

好萊塢的製片人不會與攝影師簽約，不會與明星簽約，全部由製片廠一手包辦。身為獨立製片人的做法則完全不同，你事必躬親，但掌有控制權。

《海灘》是我在那之後製作的電影，規模更大，但我對每日拍攝的控制權少很多。那是我製作過第一部完全屬於製片廠的福斯電影。

我擁有《你行我素》，但福斯擁有《海灘》，他

57 first-look deal，參見專有名詞釋義。

圖 01：《28 週毀滅倒數：全球封閉》（28 *Weeks Later*, 2007），胡安・卡洛斯・佛瑞斯納迪歐（Juan Carlos Fresnadillo）執導，勞勃・卡萊爾（Robert Carlyle）主演。

圖 02：《28 天毀滅倒數》，丹尼・鮑伊執導，席尼・墨菲（Cillian Murphy）主演。

們是擁有者，我們則拿到優渥的報酬。我們提供劇本，也請來李奧納多‧狄卡皮歐，然後由他們訂定合約。李奧納多很喜歡《猜火車》，我和丹尼也愈來愈瞭解他。他無可挑剔，熱愛電影，想要跟某些導演合作，也完全清楚自己想要做什麼。

《海灘》是我們第一次拍攝一部百分百屬於製片廠所有的電影，因而增添了許多複雜度，每個人都有意見。何況李奧納多是全世界最火紅的電影明星。結果就是製片廠想要一部丹尼‧鮑伊搭配李奧納多‧狄卡皮歐的電影，但情況不如我們原本所預期的。

那可能是我至今最不愉快的經驗了。我上了法庭，陷入破壞環境的重大醜聞。我對英國媒體非常非常不滿，記得好像是第四頻道派出的記者，他們甚至不願訪問或找出真相。我們遭指控造成國家公園的環境損害，我只是一個製片人，卻涉入泰國的政治，涉入美國製片廠的政治，而我的本分明明是專注於幫助所有人拍出更好的電影。

《海灘》讓福斯賺了錢，也讓我們賺了錢，但那部電影飽受嚴厲批評，實在令人難受，特別是對於丹尼來說。

從製作階段來看，我拍過兩部出乎意料成功的低預算電影，其中第二部更是大獲成功，因此讓我們能拍自己想拍的電影，許多人都想和我們合作。我們持續搜尋題材，丹尼發現《海灘》的小說，我們拍出《你行我素》，以及一部叫《異星人三角戀》（*Alien Love Triangle, 1999*）的三十分鐘短片。

當時，我感覺一切都照著我原本的計畫走。我有了家庭，買了房子，一切可說盡如人意。那會讓你的視野稍微有所不同。

當時我如果想去美國也行。那是電影經費滿溢的時期，所有製片廠都設立特殊片種部門。後來樂透基金出現，鼓勵投資新公司。為了取得這個新的資金，我和製片人鄧肯‧肯渥西合夥成立 DNA。

觀眾與教育

對麥當勞來說，製片人的首要任務之一，就是提醒所有合作夥伴電影是為哪些觀眾而拍。

他表示：「有人說，製片人的職責，就是提醒編劇、導演和演員有觀眾的存在，這不無道理。製片人或製片群正是凝聚一切的中心，包括觀眾、發行商、編劇和導演等創意人才、演員，還有籌資事宜。」

對於有志成為製片人的人，他的建議就是讓自己沉浸在電影裡：「如果有人想成為製片人，我向來會建議：『盡可能多看電影。』如果不懂電影，就別想當製片人了。拍愈多短片愈好，盡量投入電影製作，設法找到志趣相投的合作夥伴，但你不可能一開始就遇到史柯西斯及史匹柏，你必須找到旗鼓相當的同好。」

艾德華・R・普雷斯曼
Edward R. Pressman

"至於選擇製作哪部電影，我的動機主要取決於導演。與導演共事讓我能感同身受創意層面的滿足，我會受某個計畫吸引，都是因為那樣的合作，那有點像一種精神上的性本能之類的。"

《龍族戰神》（1994）

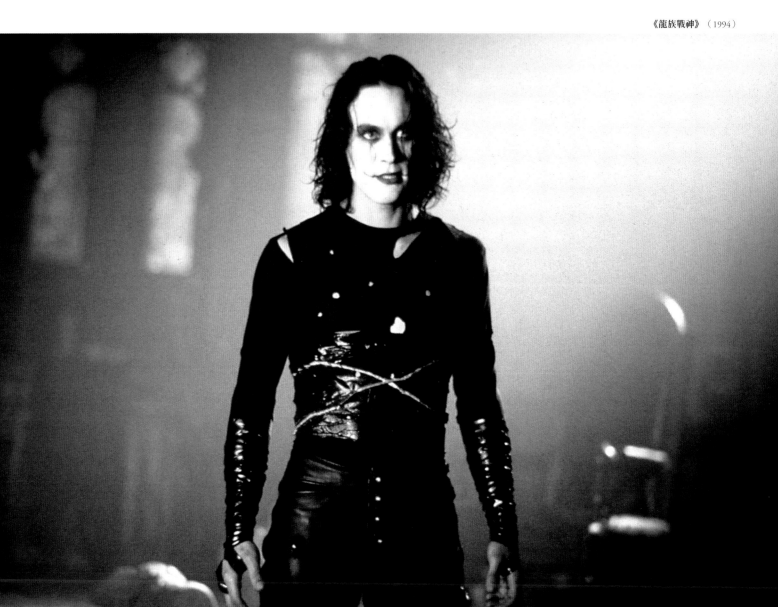

艾德華‧R‧普雷斯曼的事業起步，是在英國製作美國導演保羅‧威廉斯（Paul Williams）的電影，為其導演取向、全球觀點的獨立電影生涯定下基調。如今他已製作超過八十部作品，並繼續以獨立的敏銳度拍攝電影，同時也持續把目光投向國外市場的機會。

一九六〇年代後期，普雷斯曼和威廉斯在紐約創立了一家製作公司，由他家族的玩具事業出資贊助他們最初的作品。後來威廉斯決定不再拍片，但普雷斯曼仍繼續製作電影。多年來，他協助推動不同導演的事業。這位特立獨行的製片人，製作過布萊恩‧狄‧帕瑪（Brian De Palma）、泰倫‧馬力克（Terrence Malick）、奧立佛‧史東、凱薩琳‧畢格羅（Kathryn Bigelow）、亞歷士‧普羅亞斯（Alex Proyas）等人早期的電影，還有音樂家大衛‧伯恩（David Byrne）（**《真實故事》**（_True Stories_, 1986））及其他跨界人才的電影。

普雷斯曼也與許多導演長期合作，尤其是奧立佛‧史東。他製作了史東的第一部電影長片，也就是恐怖驚悚片**《大魔手》**（_The Hand_, 1981），後來又陸續製作了**《華爾街》**（_Wall Street_, 1987）、**《抓狂電臺》**（_Talk Radio_, 1988），以及續集電影**《華爾街：金錢萬歲》**（_Wall Street: Money Never Sleeps_, 2010）。

普雷斯曼與史東也合作擔任不同電影的製片人，比如畢格羅執導的**《藍天使》**（_Blue Steel_, 1989），以及巴貝特‧舒瑞德（Barbet Schroeder）執導的**《親愛的！是誰讓我沉睡了》**（_Reversal of Fortune_, 1990）。他們兩人還一起發展**《王者之劍》**，劇本由史東與人合寫。從邪典電影**《壞警官》**（_Bad Lieutenant_, 1992）開始，普雷斯曼也與導演艾柏‧法瑞拉（Abel Ferrara）多次合作。

普雷斯曼與馬力克成立向日葵製作公司（Sunflower Productions），以這個品牌持續一起拍攝電影。到目前為止，向日葵已經完成五個計畫，呈現其豐盈的想像力及全球化的人才和主題，包括描述衣索比亞長跑運動員海勒‧葛布賽拉西（Haile Gebrselassie）的傳記電影**《耐力》**（_Endurance_, 1999）；張藝謀執導的喜劇片**《幸福時光》**（_Happy Times_, 2000）；漢斯‧彼得‧穆蘭（Hans Petter Moland）執導的劇情片**《美麗國度》**（_The Beautiful Country_, 2004），描述越南籍的美國大兵後代；大衛‧高登‧格林（David Gordon Green）執導的驚悚片**《殺機入侵》**（_Undertow_, 2004）；以及麥可‧艾普特（Michael Apted）執導的古裝片**《奇異恩典》**（_Amazing Grace_, 2006），描述大西洋的奴隸交易。普雷斯曼的同名製作品牌繼續拍出許多導演取向、橫跨各種類型的計畫。這位製片人也充分利用前作的成功，以旗下的代表性電影為靈感，推出新的電影及電視影集。[58]

58 在那之後，普雷斯曼擔任製片人的新作為**《天才無限家》**（_The Man Who Knew Infinity_, 2015）。

艾德華・R・普雷斯曼 Edward R. Pressman

我在紐約的電影環境下長大，舅舅莫爾・連（Moe Lane）在市區有三間電影院，其中兩間在華盛頓高地（Washington Heights）。我以前會在那裡賣爆米花，然後一天看兩部連映的電影。

我熱愛電影。高中時，有位老師透過電影來教歐洲現代史，我們看了《德意志的勝利》（Triumph of the Will, 1935）、《藍天使》（The Blue Angel, 1930）、《最後一笑》（The Last Laugh, 1924）等，令我印象深刻。大學時，哈佛友人約翰・歐史崔克（John Ostriker）介紹我到布拉特爾戲院（Brattle Theatre），讓我發現了柏格曼、楚浮、黑澤明、高達及路易斯・布紐爾（Luis Buñuel）。儘管我對電影滿懷興趣，但那似乎遙不可及，不是我能追求的，因為我理當要進入家族的玩具事業。

我在史丹佛大學主修哲學，研究所又在倫敦經濟學院（London School of Economics）選讀所謂的 PPE 課程——哲學、政治學及經濟學（philosophy, politics and economics）。

我就是在那時遇見了保羅・威廉斯，當時他是劍橋大學的研究生。保羅是充滿自信的人，在哈佛時執導過幾部短片。我們在倫敦的一場感恩節晚宴相遇，聊了一整晚。因為我在哥倫比亞影業有份無薪工作（過去稱為隨員〔attaché〕，現在稱實習生），保羅也拍過電影，我覺得他好像是西席・B・德密爾[59]，而我對他來說就像路易斯・B・梅爾[60]。

我們很快就合夥成立了普雷斯曼－威廉斯（Pressman-Williams）公司，創業作品是在劍橋拍的短片《女孩》（Girl），改編自披頭四同名歌曲。接著我們又拍了三部長片：《昏昏沉沉》（Out of It, 1969），是強・沃特（Jon Voight）最早演出的電影之一；《革命者》（The Revolutionary, 1970），由沃特、勞勃・杜瓦（Robert Duvall）及西蒙・卡素（Seymour Cassel）主演；還有《交易》（Dealing: Or the Berkeley-to-Boston Forty-Brick Lost-Bag Blues, 1972），改編自麥可・克萊頓（Michael Crichton）與其弟道格拉斯・克萊頓

圖 01：一九六九年，普雷斯曼（中）與西蒙・卡素（左）、強・沃特（右）在《革命者》倫敦拍片現場。

圖 02：普雷斯曼（下）與導演保羅・威廉斯在紐約市普雷斯曼－威廉斯公司辦公室，大約攝於一九六八年。

59 Cecil B. DeMille, 1881~1959，美國導演、製片人，也是好萊塢電影工業奠基者之一。

60 Louis B. Mayer, 1885~1957，好萊塢重要製片之一，也是米高梅公司的創始人之一。

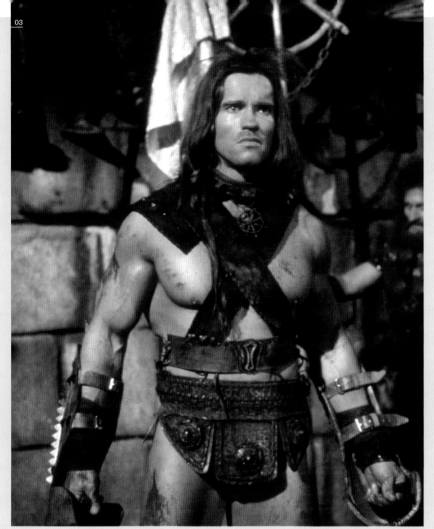

03

《王者之劍》CONAN THE BARBARIAN, 1982

（圖 03）普雷斯曼談到這個構思良久、改編自圖像小說[61] 的計畫時說：「《王者之劍》是一部費盡千辛萬苦才完成的電影，在當時，刀劍結合巫術是前所未有的全新類型，人們只會聯想到史提夫·雷佛斯（Steve Reeves）穿草鞋揮劍的老片。事後回顧，這似乎是一門明顯商機，但花了許多年才實現。我是透過電影導演朋友喬治·巴特勒（George Butler）結識阿諾的。當時喬治正在拍紀錄片《健美之路》（Pumping Iron, 1977），問我能不能看一下剪接並提供意見。我在那部電影裡看到這號令人印象深刻的人物，問他：『那是誰？』當然，那就是阿諾。

「我開始想能找他演出什麼樣的作品，在場的還有我的朋友艾德·桑默（Ed Summer），他在紐約東區有間名叫「超級狙擊畫廊」（Supersnipe Gallery）的漫畫店，喬治·盧卡斯是幕後投資人。艾德說：『那就非柯南（Co-nan）莫屬了。』我問：『什麼是柯南？』於是他帶我去他的店，讓我看法蘭克·法拉捷特（Frank Frazetta）的柯南書封，看起來就像阿諾，接著一切就順理成章了。

「我花了五年取得版權。阿諾有奧地利口音，起初沒人想用他，包括後來這部電影的合夥人迪諾·德·羅倫提斯，不過他是我們的條件。我跟阿諾見面時，他魅力十足，還沒成為電影明星前就有某種明星特質。

「《王者之劍》也讓我遇見奧立佛·史東，當時他仍是沒沒無聞的編劇，而我們正在找編劇。他給我看《前進高棉》的劇本，寫得非常好。他寫了《王者之劍》初稿，彷彿是但丁筆下的地獄，那是很出色的劇本，但拍起來太貴了。後來我和奧立佛著手尋找導演，最後選擇約翰·米利爾斯（John Milius），奧立佛和他一起合作，寫出最後的劇本。」

（Douglas Crichton）的小說。

之後保羅展開一場心靈之旅，離開電影業，那時是一九七〇年代初期，我則繼續製作電影。事實上，我會從事電影，並且有信心擔任製片人，就是因為保羅。

普雷斯曼－威廉斯公司在紐約的辦公室與我的家族的玩具公司相鄰。玩具公司讓我免費使用設備和實驗室拍攝我們最早的電影，因此我們沒花太多錢。我們的辦公室就像獨立電影的中心，除了保羅，布萊恩·狄·帕瑪、馬丁·史柯西斯及其他年輕導演也都會去那裡打發時間。

那時拍攝獨立電影有點像異類，很難實現，因為沒有制度資源，甚至連電影學校也沒教，一切就像百老匯的表演，只能一點一點募集資金，例如《昏昏沉沉》大約就是以二十萬美元拍成的。

那部電影在一九六九年完成，然後被聯美公司的大衛·皮克買下。現在這種情形很常見，但當時像這種消極挑片是前所未聞，幾乎所有電影都是要靠製片廠才能拍成，否則連開拍都不可能。

一九七〇年代是令人興奮的電影時代，除了史柯西斯及狄·帕瑪外，當時史蒂芬·史匹柏、約翰·米利爾斯及喬治·盧卡斯也正在起步。我們認識

61 graphic novel，一般指具書本長度的漫畫書，內容可以是小說、非小說、歷史、奇幻或任何混合類型，但與一般連載或短篇漫畫不同，通常是情節更複雜的獨立故事。

找到關鍵人才

（圖01-02）二〇〇〇年代初期，普雷斯曼與人合組「內容電影公司」（ContentFilm），拍攝了一連串低預算的數位電影，目標是讓這些電影與仍在發展的數位發行管道接軌。這個冒險事業最著名的計畫之一，就是傑森・瑞特曼（Jason Reitman）改編自克里斯多夫・巴克利（Christopher Buckley）同名小說的電影《銘謝吸煙》（*Thank You for Smoking*, 2005）。

普雷斯曼談到他如何參與《銘謝吸煙》：「我原本就看過傑森・瑞特曼執導的短片，也知道克里斯多夫・巴克利的書。傑森和PayPal公司的合夥人大衛・薩克斯（David Sacks）一起發展這本書，但他們面臨的問題癥結是傑森寫出劇本，卻沒有原著版權。我在「內容」電影公司時，有位朋友介紹我認識大衛，他告訴我們他和傑森在發展這本書，想和我們合夥。我們公司拿出部分資金，大衛和他幾個朋友也拿出部分資金，我們就是這樣為那部電影籌資的。

「《銘謝吸煙》能拍成的關鍵，是敲定由勞勃・杜瓦（圖02）演出。我們之前就合作過，他一同意接演，其他人都願意加入；亞倫・艾克哈特（Aaron Eckhart）及其他演員都想和杜瓦合作，他象徵這部電影的重要與本質。除了資金，我想那就是我們立下的關鍵功勞。

「《鬼牌逆轉勝》（*The Cooler*, 2003）（圖01）的情況相同，要取得威廉・梅西（William H. Macy）的同意十分困難，但他一點頭，亞歷・鮑德溫（Alec Baldwin）就一口答應。有時拍電影就需要某一類的人才，比如某位其他演員都希望合作的演員。」

濃厚的氣氛中，影評人備受重視，法國電影資料館（La Cinémathèque française）具重要影響力，電影似乎無所不在。我想我從事電影和主修哲學的理由相同，那就像包羅萬象的奮鬥領域。投身電影製作令我興奮，到現在還是一樣。它依然能實現個人抱負。我們拍的每部電影都稱得上奇蹟。

如今，想拍出獨立電影變得比較容易，但如何行銷則是全新的挑戰，因為競爭太激烈了。就電影行銷而言，整個業界的景觀在改變，對於獨立電影，網際網路既是機會，也是挑戰，至於你對行銷的控制範圍及處理方式，則要視電影的發行模式而定。

《爆裂警官》（*Bad Lieutenant: Port of Call - New Orleans*, 2009）在製片人兼發行商艾維・勒納（Avi Lerner）的籌資下，很快就完成了，但行銷卻是不同的挑戰。我們透過特定行銷元素使力，影評方面佳評如潮，但上了院線卻找不到觀眾。至於《龍族戰神》（*The Crow*, 1994），我們自己展開宣傳，再提供行銷經費

交由米拉麥克斯電影公司執行，此外還加上第三方資金，我們因而能自行整合所有宣傳，並與「連結」（Interlink）公司合作，他們很稱職。可是在過去，我們自己就能創造並行銷電影。

《天堂幻象》由福斯發行，《窮山惡水》由華納發行，兩部電影上映時都票房慘澹。當時只要花點小錢，就能自行設計宣傳活動，並在當地市場買下電視時段，所以我們能獨自重新發行《窮山惡水》及《天堂幻象》。

我們先從小型市場開始，去了阿肯色州的小岩城，結果反應良好；接著去了田納西州的孟菲斯市，再到德州的達拉斯，結果每個地區反應都不錯。這讓製片廠印象深刻，有信心重新發行並接手行銷。那麼做真的就打下了電影的名聲和商機。只花一萬五千美元買下電視時段，就能在小岩城變成一部大片。

然而，同樣的電視時段現在卻貴多了。倒是網際網路以嶄新的方式提供了類似的機會，這讓我深感興趣。我們正在進行的某些計畫，就會採取這種新類型行銷方式，概念是利用社交媒體行銷，在個別城市為電影締造好口碑，類似派拉蒙影業對《靈動：鬼影實錄》（*Paranormal Activity*, 2007）採用的行銷方式，那部片在票房上大獲成功。

一九七〇和一九八〇年代，製片廠比較不官僚，主要是一對一，你可以和某個能立刻下決定的人對話，在哥倫比亞影業是大衛‧貝傑曼（David Begelman），在聯美是大衛‧皮克，在華納則是約翰‧凱利（John Calley），我們就是和凱利簽約合作《窮山惡水》的。

在那些不受束縛時期，製片廠主管很快就會簽合約、做決定，他們也拍出很棒的電影，例如貝傑曼為哥倫比亞拍出《計程車司機》（*Taxi Driver*, 1976）及《第三類接觸》（*Close Encounters of the Third Kind*, 1977）。

令人遺憾的是，自由也帶來腐敗（普雷斯曼握有

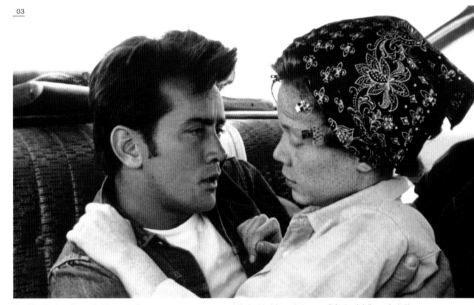

版權的書《不雅的暴露》〔*Indecent Exposure*〕描寫的就是貝傑曼侵占哥倫比亞的資金），可見腐敗與能迅速下決定是一體兩面。如今都行不通了，製片廠變得非常官僚。過去經常能收回投資，也有許多好人，現在則變得更企業化了。

至於選擇製作哪部電影，我的動機主要取決於導演。與導演共事讓我能感同身受創意層面的滿足，我會受某個計畫吸引，都是因為那樣的合作，那有點像一種精神上的性本能之類的。

能帶來這種感覺的，大致能分成兩類：手法大膽的導演，如奧立佛‧史東、大衛‧馬密（David Mamet）、凱薩琳‧畢格羅或巴貝特‧舒瑞德；或者是手法內斂的導演，如大衛‧伯恩、塔維安尼兄弟（Taviani brothers）或瑪麗‧海隆（Mary Harron）。

無論哪一種，他們都具有某種魅力，能讓身邊的人因為他們的理念而興奮，那不會只是一般工作。這些導演的個性都流露在他們拍的電影裡，那種

圖 03：《窮山惡水》，由泰倫‧馬力克執導，馬丁‧辛（Martin Sheen）及西西‧史派克（Sissy Spacek）主演。

拍電影感覺像個大家庭

（圖 01-02）普雷斯曼與義大利電影導演兄弟檔保羅及維托里歐·塔維安尼合作拍攝《早安巴比倫》（Good Morning, Babylon, 1987），描述一對義大利兄弟移居美國，兩人在第一次世界大戰期間分處不同陣營對戰。普雷斯曼表示：「塔維安尼兄弟創造出一種社群感，他們找同一群人拍攝他們的所有電影，那種拍電影的感覺就像一個大家庭。」（圖01）普雷斯曼（左）與塔維安尼兄弟（中）、製片同事朱利安尼·G·德·奈吉利（Giuliani G. De Negri, 右）合影。

迷人的能量會激勵周遭的人，狂野如艾柏·法瑞拉及亞歷·寇克（Alex Cox），理性如泰倫·馬力克，很難定義或歸類，但就是那種能量持續成為我製作多數電影的動力。

雖然我大多數電影是導演取向或編導取向，但有幾個例子是從編劇開始的。《王者之劍》來自圖像小說及史東的改編想法，我們再一起找導演約翰·米利爾斯加入。

至於《誰為我伴》（Plenty, 1985），由劇作家大衛·海爾（David Hare）改編他自己的劇本，我和大衛再找能把他的劇作拍成電影的導演。他希望是美國導演而不是英國導演，後來卻決定選澳洲的佛瑞德·薛比西（Fred Schepisi）。我說：「我以為我們要找美國導演。」大衛回答：「那個澳洲人比美國人更美國呢。」

我們與公共劇院（Public Theater）也曾維持良好關係，而且合作愉快，因為當時創始人約瑟夫·帕普（Joseph Papp）正處於全盛期。我們十分瞭

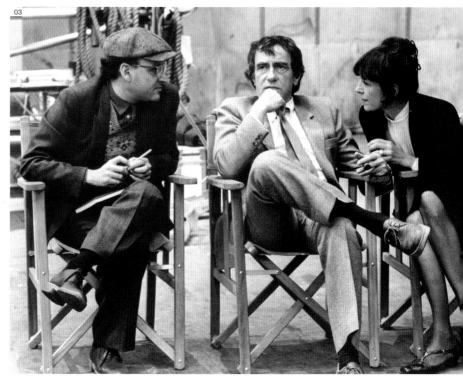

解出自公共劇院的每個計畫，《彭贊斯的海盜》（*The Pirates of Penzance, 1983*）、《誰為我伴》、《抓狂電臺》都是與公共劇院合作。

在劇院的氛圍中拍片和在電影界相當不同，至少在公共劇院社群中具有一種很棒的社群精神，即使是聽似愚蠢的建議，大家還是覺得能提出來，也不會不自在，那是截然不同的氛圍。

電影界比較敏感一點，在片廠系統內工作，會讓人在提出不同構想時感到不自在。與帕普合作的經驗也很特別。我對劇院很陌生，帕普也從沒拍過電影，所以由他擔任《彭贊斯的海盜》（*The Pirates of Penzance, 1983*）製片人，我擔任監製，與他共事非常榮幸。對我來說，掛名始終是讓電影能拍成的交換工具。

在這個產業，掛名是件非常怪異的事，製片人頭銜隨處可見，有些電影甚至有十多個製片人。我想，在傳統片廠系統裡，製片人受到較多敬重，因為製片廠和製片人管理電影製作，他們能雇用和解雇導演，那是全然不同的管理方式。

不過，我在作者論及法國新浪潮時期長大，所以我的概念始終是導演與製片人要站在同一陣線。我們要聯手對抗這個世界，而不是互相對立。有些製片人仍以類似方式與製片廠合作，例如傑瑞·布魯克海默、布萊恩·葛瑟（Brian Grazer）及喬·西佛（Joel Silver）等，但我一直與製片廠的製片人路線不同。

我製作過的大多數電影都是和編導型導演合作，這樣的關係可以回溯到保羅·威廉斯，那是一段很神奇的時光，我仍努力效法當年。如今，和瑪麗·海隆這樣的導演共事很令人滿足，我們合作《美國殺人魔》（*American Psycho, 2000*）時有過很棒的經驗，於是我們設法再度合作，重溫舊夢。我們剛完成《飛蛾日記》（*The Moth Diaries, 2011*），也參加了威尼斯影展。

製作每部電影時，我都試圖擴展一點表現方式，

圖03：一九八二年，普雷斯曼與約瑟夫·帕普、蓋兒·梅利菲爾德·帕普（Gail Merrifield Papp）在謝柏頓製片廠的《彭贊斯的海盜》拍片現場。

圖04：二〇一〇年，加拿大蒙特婁，普雷斯曼與導演瑪麗·海隆在《飛蛾日記》拍片現場。

圖05：普雷斯曼與瑪麗·海隆也合作過《美國殺人魔》，克里斯汀·貝爾在片中的表現創造了新的里程碑。

"投身電影製作令我興奮，到現在還是一樣。它依然能實現個人抱負。我們拍的每部電影都稱得上奇蹟。"

避免只為迎合一時潮流而拍出新作。當你和布萊恩‧狄‧帕瑪合拍一部恐怖片，就能以嶄新方式把這個類型推向極限。現在製片廠有一種趨勢，那就是所謂品牌化（branding）的做法。那是好壞參半的事。從心理上來看，你會盡量不拍舊瓶裝新酒的作品，但那具有實際價值的吸引力，例如我們拍攝了《華爾街：金錢萬歲》，還有新版的《龍族戰神》或《壞警官》。

對我來說，韋納‧荷索（Werner Herzog）執導的續集電影《爆裂警官》自成一格，因為他並不想拍出同樣的作品，他本身連艾柏‧法瑞拉的原版電影《壞警官》都沒看過。比起像《飛蛾日記》

這樣的全新作品，這類電影因為有前作而更容易拍成。在這個品牌化的時代，重拍電影、續集電影及主力大片仍會有創新的拍法。

目前最值得注意的發展是電視界的復興，因此對一線的電影演員和導演，電視變成一大吸引力。已經有人找我們拍影集，例如福斯就想拍《華爾街》的電視影集；我們也在發展取材自《突變末日》（*Mutant Chronicles*, 2008）的影集；還有另一間公司向我們探詢拍攝《壞警官》電視影集的可能。到目前為止，我們只有以前與寶麗金公司合作時拍過《龍族戰神》的電視影集，但現在我們會更認真看待這種可能性。

圖 01：《壞警官》，由艾柏‧法瑞拉執導。

圖 02：《爆裂警官》，由韋納‧荷索執導。

01

各式各樣的新趨勢接踵而來。例如亞洲電影巨幅成長，是當前全世界最生氣勃勃的區域，因此有些參與我們手中計畫的電影工作者，他們感興趣的就是可能會吸引亞洲的主題。我們手邊有一部搭檔動作喜劇片，背景就設定在香港和印度，片名是《班加羅爾子彈》（*Bangalore Bullet*）。

拉丁美洲市場也以類似的方式變得生氣勃勃。我們剛買下一本書名為《聚食場》（*Feeding Ground*）的漫畫版權，印刷方式是西班牙文和英文對照。那是帶有政治暗流的漫畫，我想會有吸引力，因為它彷彿是沙漠版本的《大白鯊》（*Jaws, 1975*），故事講述非法移民從墨西哥穿越惡魔公路（Devil's Highway）進入美國，一路上必須對付狼人。對這個計畫有興趣的，都是我們未曾合作過的公司，不是屬於大製片廠，就是屬於拉美的大型廣播電視台，他們有意拍攝成具有國際吸引力的片子，也許採英語和西班牙語發音。

身為獨立公司，我們總是在相同的創意參數範圍裡尋求新的籌資方式。那始終是遊戲的一部分，我們就是設法找到新的方式讓電影拍成。

艾利希・帕馬 Erich Pommer

艾利希・帕馬出生於一八八九年,是來自柏林的「才子」。一九二〇年代初期他在「烏發」(UFA Studios, 德國寰宇電影公司的簡稱)的影響力,可與幾年後厄文・托爾伯格在米高梅影業的影響力相提並論。從《卡里加利博士的小屋》(The Cabinet Of Dr. Caligari, 1920)到《賭徒馬布斯》(Dr. Mabuse: The Gambler, 1922),從《最後一笑》到《大都會》(Metropolis, 1927),他監督過讓德國電影首次贏得國際聲望的幾部電影。

一九二〇年代初,年輕的希區考克曾在烏發工作,他執導的《牙買加旅店》(Jamaica Inn, 1939)就由帕馬製作。根據他的回憶,這位德國製片人把規模十足的製片廠經營得井然有序,令他震驚不已。他說 █ 我拍片的那間製片廠大極了,比現在的環球影業還大。他們在外景場地蓋了一座完整的火車站;而為了某個版本的《尼伯龍根》(Die Nibelungen: Siegfried, 1924),他們蓋了整片尼伯龍根森林。」

為了拍出馳譽於世的電影,帕馬不擔心花大錢。他推動了佛瑞茲・朗(Fritz Lang)的事業,兩人的合作關係更流傳許多軼聞,例如朗總會要求更多資源,帕馬會先反對,最後才答應,決定值得投資。這不是優柔寡斷,更像是一種認同,表示提供一流導演創意自由,是建立烏發品牌的最好方式。導演路威・伯格(Ludwig Berger)就稱帕馬是「年輕、狂熱、奮鬥不懈的烏發老大」。

帕馬對電影製作的技術、商業及藝術層面同樣感興趣。他鼓勵朗、F・W・穆瑙(F. W. Murnau)及E・A・杜邦(E. A. Dupont)拍出野心勃勃的電影,將目標鎖定在國際市場。他也為德國觀眾製作大眾電影。

導演對他完全信任,在他旗下拍出最好的作品。他會鼓舞他們,例如在穆瑙及其團隊著手拍攝《最後一笑》時說:「請創造出新意,即使是瘋狂的點子。」他也會為他們提供拍出傑作需要的資源。派屈克・麥吉勒根(Patrick McGilligan)在佛瑞茲・朗的傳記中就指出,這位以火爆聞名的德國導演,幾乎和每個合作過的製片人都鬧翻,唯有帕馬是朗始終認可的老闆。「事實上,帕馬這個

圖 0

「在德國影史的脈絡中，他是第一位現代的電影製片人。他超前同時代的所有人；他瞭解這種新媒體的特殊性質，也知道如何協調其商業和藝術面向……他是偉大的先驅。」

高標準典範反而變成朗的心理障礙，讓他無法接受其他不如帕馬的製片人。」

帕馬願意支持最隱晦曲折的拍片計畫。像他那種地位的製片人，幾乎沒人會支持像**《卡里加利博士的小屋》**那種古怪的電影，或同意以極端的表現主義風格進行拍攝。帕馬也是**《賭徒馬布斯》**的製片人，那部片是黑幫藝術電影的絕佳例子。一九二二年，他在產業刊物中寫道：

「只要藉由有趣的打光，或聚焦在階梯，或場景裡有合適的臉孔，你就能為小偷或妓女光顧的破爛酒吧賦予一抹高級風格。那就像在過去的荷蘭畫作裡，一間破爛酒吧能散發出宛如哥德式大教堂的藝術感。

「你選擇拍攝的藝術電影的主題或許是非具體的，不過唯一必要的條件是必須由真正的藝術家拍攝，因為那些人知道人們想要什麼，也知道自己想要什麼。」（引述自克勞斯·克里米爾〔Klaus Kreimeier〕所寫的《烏發故事》〔The UFA Story〕）

一九二〇年代是帕馬的全盛期，其名聲不遜於旗下任何導演。將近一個世紀之後，他的名字卻不再像過去一樣聞名於世。他之所以被編配到電影史邊緣，自有其歷史層面與評論層面的理由。後世作家會頌揚朗和穆瑙的天賦，卻未必會認可帕

馬對他們作品的貢獻。

一九二六年，當製片廠對**《大都會》**暴增的成本憂心忡忡時，他第一次離開烏發。在資金問題愈演愈烈之際，帕馬辭職並短暫移居好萊塢。雖然他在一九二七年回到德國，接著在德國電影轉換成有聲片時扮演了關鍵角色，並繼續製作了**《柏油路》**（Asphalt, 1929）及**《藍天使》**等經典電影，但已經無法恢復過去曾經擁有的權力。

帕馬是猶太裔德國人。一九三三年，納粹掌權，他相當明智地帶著家人離開家鄉，但接下來的三十年並不平順。他到英國工作，又回到好萊塢，取得美國公民身分，在二次世界大戰後重回德國整頓電影工業，最後在加州安度晚年。

然而，他後期的事業與他在烏發的輝煌日子完全無法相提並論。在他的黃金時期，帕馬徹底改革了德國電影，正如烏發史專家克里米爾所寫的，帕馬「與電影業界的每個面向保持接軌，包括產業政策和藝術概念、技術挑戰和組織責任、兼具大眾和前衛的品味。在德國影史的脈絡中，他是第一位現代的電影製片人。他超前同時代的所有人；他瞭解這種新媒體的特殊性質，也知道如何協調其商業和藝術面向……他是偉大的先驅。」

帕馬於一九六六年過世。

圖 02：《卡里加利博士的小屋》
圖 03：《大都會》
圖 04：《最後一笑》

蘿倫・舒勒・唐納
Lauren Shuler Donner

"至於題材，重點是好的故事及好的角色。不過身為製片人，你還必須具前瞻性，要去感覺那個國家的溫度，瞭解下一個趨勢會在哪裡，那樣能引導你找到要開發哪一種電影的線索。我有新聞癮，會閱讀大量的雜誌和報紙，否則身在好萊塢會與世隔絕。"

《X 戰警：金鋼狼》（*X-Men Origins: Wolverine*, 2009）

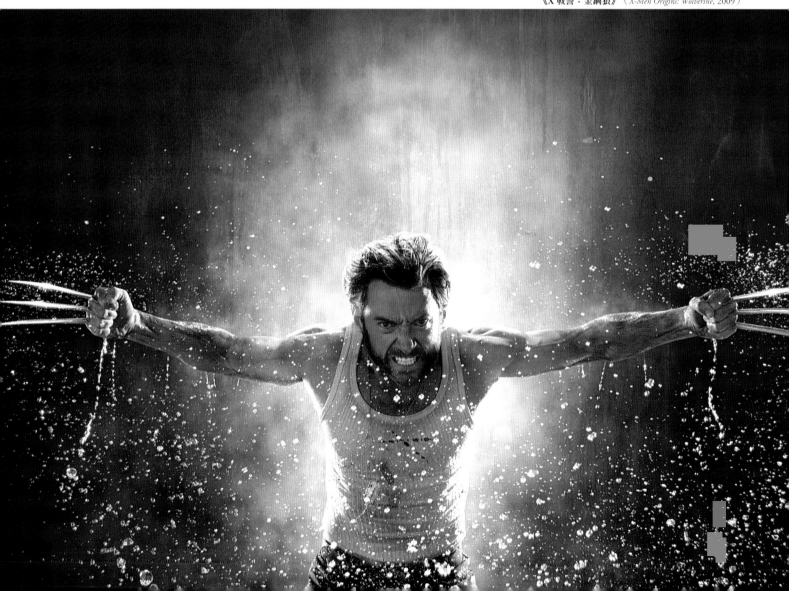

多才多藝且屹立不搖的蘿倫‧舒勒‧唐納，是當今活躍於好萊塢的重要製片人之一。她的電影經常叫好又叫座，全球票房可達數十億，其中有幾部還成為某個特定年代的經典名片。

舒勒‧唐納製作的第一部電影長片是喜劇片**《家庭主夫》**（*Mr. Mom, 1983*），故事來自編劇約翰‧休斯（John Hughes）的原創構思，結果成為一部黑馬之作，同時也推動了休斯及演員米高‧基頓（Michael Keaton）的電影事業。她隨後又製作了幾部一九八〇年代最受喜愛的電影，如：喬伊‧舒馬克（Joel Schumacher）執導的**《七個畢業生》**（*St. Elmo's Fire, 1985*），休斯執導的**《粉紅佳人》**（*Pretty in Pink, 1986*），以及蜜雪兒‧菲佛（Michelle Pfeiffer）主演的**《鷹女》**（*Ladyhawke, 1985*），導演是李察‧唐納（Richard Donner）。唐納後來成為舒勒‧唐納的先生，現在他們一起經營製片工作室唐納公司（The Donners' Company）。

一九九〇年代，舒勒‧唐納與華納兄弟影業簽定製片人合約，拍攝了艾凡‧瑞特曼（Ivan Reitman）執導的政治喜劇片**《冒牌總統》**（*Dave, 1993*），以及鯨魚冒險電影**《威鯨闖天關》**（*Free Willy, 1993*，後來發展出幾部續集電影及一齣電視影集），這兩部電影都成為一九九三年的票房亮點。接著，她又製作了更多出色作品，包括：諾拉‧伊佛朗（Nora Ephron）執導的浪漫喜劇片**《電子情書》**（*You've Got Mail, 1998*），由梅格‧萊恩（Meg Ryan）及湯姆‧漢克斯（Tom Hanks）主演；以及奧立佛‧史東執導的足球劇情片**《挑戰星期天》**（*Any Given Sunday, 1999*）。至於舒勒‧唐納擔任監製的作品，則包括華倫‧比提執導的嘻哈政治諷刺片**《選舉追緝令》**（*Bulworth, 1998*）。

二〇〇〇年代，舒勒‧唐納推出漫畫改編的**《X 戰警》**系列電影，後來為二十世紀福斯影片公司帶來許多部續集電影及衍生電影。這位製片人也嘗試製作出以美國南方為背景的時代劇情片**《蜂蜜罐上的聖瑪利》**（*The Secret Life of Bees, 2008*）及家庭喜劇片**《狗狗旅館》**（*Hotel for Dogs, 2009*）等電影。

舒勒‧唐納擔任電影製片人已邁入第四十個年頭，卻仍繼續產出各式各樣的計畫，包括**《X 戰警：第一戰》**（*X-Men: First Class, 2011*）的續集，以及由休‧傑克曼（Hugh Jackman）主演的**《金鋼狼：武士之戰》**（*The Wolverine, 2013*）。[62]

62 在那之後，舒勒‧唐納除了**《X 戰警》**、**《金鋼狼》**系列續集外，擔任製片人的新作還有：**《驅魔神探 2》**（*Constantine 2*, 時間未定）、**《金牌手》**（暫譯，*Gambit*, 預計 2018）等。

蘿倫・舒勒・唐納 Lauren Shuler Donner

我的強項在於能瞭解故事、讓故事搬上螢幕，以及一切相關技能。你瞭解你需要原創的角色，需要複雜的結構，需要賦予它們生命，而且它們必須非常獨特。你也需要不落俗套的故事，它們必須迂迴曲折、錯綜複雜。

一個好的製片人，就是當你有了某個概念，你會雇用編劇；當他們交出蹩腳的初稿，如果你能把劇本修改好，那麼你就是一個好的製片人。相同情況也可以套用在剪接室。這真的不容易。

成為製片人的另一個要件是人際關係技巧。基本上，身為製片人的本分，就是要說服其他人去做你認為對電影有利的事，例如：說服導演拍另一個鏡次，也許還帶著幽默。還有，對製片廠說：「這場戲對故事重要無比，我們需要更多錢。」

你說服所有人去做你相信對電影最好的事，一路領航，直到電影上映為止。重要的是如何讓別人去做對電影最好的事？逗他們笑或對他們大吼？你必須有那麼一點毫無所懼，但同時也要能夠察覺人際關係與權責的微妙變化。電影是一部巨大的機器，有許多人參與其中，這是一項同心協力完成的成就。

你也必須擔任居間協調的人。攝影指導關心他們的光，美術總監關心他們的布景，重要的是讓他們合作融洽，才不會產生爭執。不要讓攝影指導凌駕於年輕的新導演，也不要激怒配樂作曲家，那樣行不通，無論如何要為電影所需著想。

至於題材，重點是好的故事及好的角色。不過身為製片人，你還必須具前瞻性，要去感覺那個國家的溫度，瞭解下一個趨勢會在哪裡，那樣能引導你找到要開發哪一種電影的線索。

我有新聞癮，會閱讀大量的雜誌和報紙，否則身在好萊塢會與世隔絕。我想我能成功的原因之一，就是我來自俄亥俄州的克里夫蘭。每當有人向我提案，我經常會說：「在俄亥俄州的克里夫蘭，

他們不在乎那種事。」許多人來自紐約和洛杉磯，他們的想法太微妙了，很難打動一般人的心。

我在波士頓大學主修電影，然後來到洛杉磯，人生地不熟，只能到處敲門碰運氣。我一開始是在韋克斯勒電影公司（Wexler Films）經手醫學和教育影片，老闆是塞・韋克斯勒（Sy Wexler）。我設法說服他們讓我做 AB 帶剪接工作，也就是把原始負片結合工作拷貝[63]。很難相信他們居然會讓初生之犢去碰原始底片，但那裡有個女同事很棒。

擔任剪接師三個月後，NBC 電視台有個女人打電話給我，我們之前談過，她問我要不要過去加入他們的代班計畫。我是萬綠叢中一點紅，當時是一九七〇年代，男女比例是三百個男人對三個女人。那全部是技術性的工作，我必須拉電纜、學習錄影帶剪接。我發覺操作攝影機是我最樂在其中的工作，因為最初讓我迷上電影的正是攝影，我在大學時很熱中攝影和編劇。

於是我請教《今夜秀》（*The Tonight Show*）的劇組人員如何從事攝影工作，然後請求調到地方電視台，因為我知道他們絕不會一開始就讓我參與全國性的節目。

我為新聞和地方節目掌鏡，然後開始以攝影機操作員的身分自由接案，無所不拍，包括情境喜劇、遊戲節目、廣告片、錄影帶電影等。三年後，我成為電視台的策劃製作人。我因自由接案認識各式各樣的人，所以基本上我能為節目召募劇組並幫忙編劇。

然後，一個奇妙的命運轉折發生了。我遭遇一場嚴重車禍，一個女人闖紅燈，我撞上她。我腦震盪，膝蓋骨也碎了，好幾個月無法上班，工作停擺。我開始寫劇本，發現我真的喜歡寫劇本，也喜歡和其他編劇合作。比起獨立作業，我更適合擔任編輯或與人合作。

然後朋友告訴我有一個工作機會。當時南西・梅

63 work print，在剪接階段使用的拷貝，也就是由原底片沖印出來的第一個拷貝。

爾（Nancy Meyers）在摩城製作公司（Motown Productions）擔任編審[64]，但她準備離職去寫劇本。我去應徵，他們正在製作《狂熱週五夜》（*Thank God It's Friday*, 1978），就給我劇本試試。我回覆他們五頁具建設性的評語，他們說：「好極了，妳被錄取了。」我就那樣進去了。

因為我毫無頭緒，所以待到很晚，讀南西的檔案，記住每個經紀人和他們代表的人。我反應快，所以凡事都學得很快。我擔任《狂熱周五夜》的助理製片人，然後製作了喬伊·舒馬克自編自導的電視電影，片名是《迪西酒吧的業餘表演夜》（*Amateur Night at the Dixie Bar and Grill*, 1979）。那是一次很有趣的經驗，因為他拍得像是一部小型的電影長片，最後獲得很好的評價。

那年我二十八歲，還不敢自立門戶當製片人，於是進入另一間公司，但後來與共事者不合而離開。當時我發覺我與編劇都保持良好關係，我的故事感也還算不錯，我想如果能籌劃五部電影，取得那些電影的初期發展資金，我就能夠撐過一年。

那段期間，我在《國家諷刺》（*National Lampoon*）週刊上讀到一篇有趣文章，標題是〈小孩〉（*Kids*），由約翰·休斯所寫，他開頭就這麼寫：「《國家諷

刺》要我寫小孩的事，所以我就把老婆的肚子搞大了。」我打給他，我們一拍即合，大概是因為我們都是中西部人。

約翰來自芝加哥，我來自克里夫蘭，那時他在為ABC電視台的電影長片部門寫劇本，他邀我加入那個計畫。他在芝加哥工作，會寄給我他寫的劇本。有一次，約翰打來告訴我，他老婆南西去了亞利桑那州，他留下來照顧兩個兒子，他很無助，從沒去過雜貨店或用過洗衣機，還有他和南西從大學畢業就在一起。

他會告訴我這類的事，我會笑得在地上打滾。他問我這種題材能不能拍成一部好電影，還說他抽屜裡擺著一份名為《家庭主夫》的八十頁劇本，問我想不想讀。我讀完非常喜歡，然後我們完成了那個劇本。約翰非常了不起，他會來洛杉磯，我會給他一些評註，接著他會離開我的辦公室，走到我的助理安妮的位置說：「安妮，起來。」然後逕自坐到打字機後立刻開始修改劇本。

他在四週之內寫完《家庭主夫》，我們自行開發。我是初出茅廬的新人，那是我製作的第一部電影，我們竟然能夠賣給派拉蒙影業，找到導演泰德·考契夫（Ted Kotcheff），還找來米高·基頓（Mi-

64 story editor，電影公司編劇部門人員，職責是審閱故事大綱，並對讀稿員提供的劇情或其他文字素材加以評估，然後向製片人建議何種素材應納入電影中。

《家庭主夫》 MR. MOM, 1983

（圖01）舒勒·唐納製作的第一部電影長片《家庭主夫》成為票房黑馬，她表示：「這很有意思，因為沒人對那部電影有信心。福斯在國內發行，他們還有另一部片是《大執法》（*The Star Chamber*, 1983），由麥克·道格拉斯主演，是他們的暑期大片，他們打算讓我們做區域性的放映，讓我們自生自滅。

「沒想到結果是《大執法》掛了，我們卻大爆冷門。《大執法》二週內就下檔，我們反而登上各大戲院。後來，他們聲稱那是他們的《家庭主夫》推行模式，也就是從西部開始，再向東部推廣。話說回來，那也正是我們這一行的美好之處，我們不斷推陳出新。」

chael Keaton）主演。

大家都說那不算電影，我們相信是，但還是緊張。約翰和製片人艾倫‧史貝林（Aaron Spelling）簽有電視合約，他以為如果找艾倫加入，就算電影沒拍成，也能拍成電視影集，但我們都不知道艾倫不拍喜劇，結果他變成我們死對頭，表明不喜歡我們的導演。還有，當時派拉蒙影業經營者麥可‧艾斯納（Michael Eisner）也不看好那個計畫。我跑去找環球影業，艾倫跑去找米高梅影業，他比我捷足先登，米高梅準備籌拍。然後艾倫繼續勝我一籌，最後還把約翰趕出那部電影。每個人都遇過這種情況，我們就一直遇到。那對我來說是一次很好的學習經驗，但電影的精神仍在。

同樣也是在那個時候，華納的安席婭‧西爾伯特（Anthea Sylbert）給我一份樣稿，是愛德華‧卡馬拉（Edward Khmara）的劇本《鷹女》，我讀完後想要製作，華納也準備要拍，但後來花了好幾年才完成。最後我把劇本拿給製片人小亞倫‧賴德（Alan Ladd Jr.），他又交給李察‧唐納，李察有意執導，但必須由賴德的公司製作。

當時華納的《小迷糊當大兵》（*Private Benjamin,* 1980）大賣，於是那個星期一我去找他們，所有人都心情

大好，我說：「拜託把我的劇本還給我，你們有幾百部電影在發展，我只有這部，之後會由我們的姊妹公司賴德製作，由你們發行。」他們可能心情太好，把劇本還給我。

我和賴德公司一起籌備，由李察執導，但後來賴德公司歇業，我們最後又回到華納，華納找來福斯分擔，花了幾年才把劇本改好。當時遇上編劇罷工，李察離開去拍另一部電影，所以三年後我們才終於完成，發行了《家庭主夫》。

後來喬伊‧舒馬克打給我，說他有一個《七個畢業生》的劇本，問我想不想製作。我們和哥倫比亞影業合作，那是一次很棒的經驗。接著約翰‧休斯打來，他寫了名為《粉紅佳人》的劇本，找來新人導演霍華‧道區（Howard Deutch），問我想不想製作，我加入了。

我和約翰交情一直很好，他說服我和喬伊考慮用演員艾莉‧希迪（Ally Sheedy）、賈德‧尼爾森（Judd Nelson）及艾米里‧埃斯特維茲（Emilio Estevez），因為他從《早餐俱樂部》（*The Breakfast Club,* 1985）就很迷他們。我們考慮後決定找他們演出《七個畢業生》。約翰還沿用我在《粉紅佳人》的劇組人員，召集他們加入製作《蹺課天才》（*Ferris*

圖01：《七個畢業生》，由喬伊‧舒馬克執導，眾星雲集。

圖02：《粉紅佳人》，由霍華‧道區執導。

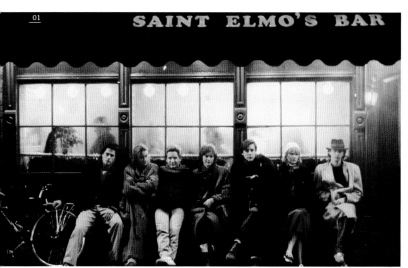

（圖05）舒勒‧唐納談到她與導演丈夫李察‧唐納合組的製作公司：「我們公司的成功訣竅，就是我們不會以製片人和導演的身分共事。」唐納夫婦寧可彼此加油打氣，如果他們真的共事，主要是一起擔任監製：「那樣很棒，他對我幫助很大，我光是從觀察他執導電影就學到很多，而跟他一起生活更是獲益匪淺。」

圖03：《冒牌總統》，艾凡‧瑞特曼執導的政治喜劇片，由凱文‧克萊（Kevin Kline）主演。

圖04：《威鯨闖天關》，由賽門‧溫瑟（Simon Wincer）執導。

《電子情書》YOU'VE GOT MAIL, 1998

（圖01-02）《電子情書》改編自小說《街角的商店》（*The Shop Around the Corner*）及一九四〇年的同名電影。

舒勒‧唐納回憶說：「那是我的員工茱莉‧德克（Julie Durk）發現的，她說：『我發現一部好電影，但不知道能怎麼拍。』我看了之後說我有個點子。那時我才剛會上網，正準備理解網際網路。透納影業（Turner Pictures）的製片主管艾美‧帕斯卡（Amy Pascal）推薦了編導諾拉‧伊佛朗，我們去找諾拉和她的妹妹黛莉亞‧伊佛朗（Delia Ephron），她們寫出很棒的劇本。後來華納買下透納，計畫也跟著轉到華納。」

（圖01）舒勒‧唐納與湯姆‧漢克斯在拍片現場。

Bueller's Day Off, 1986）。

後來傑佛瑞·凱森柏（Jeffrey Katzenberg）把我簽入迪士尼旗下。那時他已離開派拉蒙。他在迪士尼任職的前幾年有個很棒的構想，就是安排編劇和製片人一起待在迪士尼的動畫大樓一樓。那是一種良好的關係，我們會互相幫忙。

我在迪士尼製作了《二大一小三俘虜》（*Three Fugitives, 1989*），然後我離開，到華納製作了《威鯨闖天關》、續集片《威鯨闖天關2》（*Free Willy 2: The Adventure Home, 1995*）、《冒牌總統》、《電子情書》及《挑戰星期天》等電影。接下來的那十年，我從《X戰警》起飛，但也製作一些兒童或少年電影來平衡我的職業生涯，包括：《狗狗旅館》、《足球尤物》（*She's the Man, 2006*）及《蜂蜜罐上的聖瑪利》。

目前我沒有和製片廠簽約，但手上同時有幾部電影在籌備中，那讓我能持續取得資金。在一九八〇及一九九〇年代，製片廠的製片人合約不容小覷，每個人都有簽約，你可以把題材拿給製片廠。十年後，我一離開華納，就開始為福斯製作《X戰警》，也為其他製片廠製作電影。我發現很快

我就變得更多產，有許多電影同時進行。

如今的電影產業已截然不同。在個人和情感層面，過去比較有趣，尤其是一九八〇年代，更會感覺到自己是在創造藝術，是在創造電影。我們瞭解這是一門生意，顯然我是製作商業電影，但包括製片廠與電影工作者，所有人之間存在著一種共享的夥伴情誼與精神特質。製片廠知道我的工作就是和導演合作，我也知道我的衣食父母是誰。

基本上你會盡全力為電影著想，只要一切順利，製片廠就不會干涉。我記得我甚至對製片廠說過：「你們喜歡我的毛片嗎？」「喜歡。」「那你們能打給我們的導演並且告訴他嗎？」

現在，製片廠屬於大企業，他們要對大企業負責，那種文化的管理方式比較像是連小細節都要插手，但這樣會對電影造成傷害，因為有太多主事者，其中又包含太多放馬後砲的言論。總裁會猜測董事長想要什麼，然後猜測製片人和導演想要什麼，那不會是具凝聚力的團隊，但團隊應該有凝聚力才對，要是那樣就太好了。只要所有人拍攝電影時都有共識，我就樂於為製片廠工作。

圖03：舒勒·唐納與《蜂蜜罐上的聖瑪利》的導演吉娜·普林斯·貝瑟伍（Gina Prince-Bythewood）。

圖04：《蜂蜜罐上的聖瑪利》

傑瑞米・湯瑪斯 Jeremy Thomas

"電影是很奇妙的行業，不見得有利可圖，可能會賺錢，但賺錢的人不多。我承認我很幸運，我想繼續製作電影，因為我樂在其中。我感覺自己還有施展空間，我還能繼續不斷往下走。我想我不會放棄的。"

《性感野獸》（2000）

回顧一九八八年四月的第六十屆奧斯卡獎，當時不到四十歲的英國製片人傑瑞米‧湯瑪斯，因為貝納多‧貝托魯奇（Bernardo Bertolucci）執導的**《末代皇帝》**（The Last Emperor），風光席捲全場，成為整晚的焦點。那部電影贏得九座奧斯卡獎，其中包括由湯瑪斯本人領取的最佳影片。

四分之一世紀之後，倫敦起家的湯瑪斯比以往更具國際觀。關於他職業生涯的一大悖論，就是隨著年紀增長，他反而愈來愈遠離英國的電影製作體制。或許其中的原因在於：他可說是繼前伊林製片廠老闆麥可‧巴爾康之後最重要的英國製片人，但兩人不同之處，是巴爾康製作的電影以「反映出英國及英國特色」著稱，湯瑪斯則是天生的顛覆者。你絕不會發現他拍攝**《通往平利可的護照》**，或像他父親雷夫‧湯瑪斯在一九五〇年代執導、極為成功的**《醫生》**[65] 系列電影。他的領域偏向作家 J‧G‧巴拉德（J.G. Ballard）[66] 及威廉‧布洛斯（William S. Burroughs）[67]。他熱衷與最富想像力、最倔強的作者型導演合作，例如尼可拉斯‧羅吉（Nicolas Roeg）、大衛‧柯能堡（David Cronenberg）、三池崇史（Takashi Miike）、朱利安‧坦普（Julien Temple），當然，還有貝托魯奇。

湯瑪斯出生於一九四九年，他承認自己是一九六〇年代的產物。他的個性和行事風格，與崛起於柴契爾夫人時代、較年輕一代的英國製片人截然不同。他在電影環境下長大，尊重電影是一項藝術，但後起之秀缺乏這種觀念，汲汲營營拍出大量浪漫喜劇。「蘭克組織」影業將羅吉執導的電影**《性昏迷》**（Bad Timing, 1980）描述為「一部病態的電影，由病態的人拍給病態的人看」，湯瑪斯則把那部作品視為榮譽的象徵。

湯瑪斯是傑出的商人，深入瞭解國際市場，他在歐洲和亞洲的門路可說無可匹敵。好萊塢不得不尊重他，原因不是他得過奧斯卡獎，而是因為在當今製片人當中，他是極少數能一直在自己的電影片頭打上個人頭銜「傑瑞米‧湯瑪斯出品」（Jeremy Thomas presents）的。

他以製片人身分活躍於業界逾四十年，迄今依然多產。其代表作多不勝數，包括：**《縱情狂嘯》**（The Shout, 1978）、**《俘虜》**（Merry Christmas Mr. Lawrence, 1983）、**《打擊驚魂》**（The Hit, 1984）、**《裸體午餐》**（Naked Lunch, 1991）及**《性感野獸》**（Sexy Beast, 2000）等。

65 雷夫‧湯瑪斯執導的**《醫生》**系列電影包括：**《春色無邊滿杏林》**（Doctor in the House, 1954）、**《春色無邊滿綠波》**（Doctor at Sea, 1955）、**《春色無邊滿人間》**（Doctor at Large, 1957）、**《春色無邊滿天下》**（Doctor in Love, 1960）、**《風流醫生俏護士》**（Doctor in Distress, 1963）、**《養尊處優的醫生》**（Doctor in Clover, 1966），以及**《倒霉的醫生》**（Doctor in Trouble, 1970），在台灣尚無固定譯名。

66 J‧G‧巴拉德的小說曾改編成電影**《太陽帝國》**（Empire of the Sun, 1987）及**《超速性追緝》**（Crash, 1997）等。

67 威廉‧布洛斯小說改編成電影的代表作是**《裸體午餐》**。

傑瑞米・湯瑪斯 Jeremy Thomas

什麼是製片人？就是推手……每部電影都少不了製片人。在美國，製片人就是製片廠。製片廠找人來製作電影，還會出面干預選角。還有，製片廠裡也有製作電影的團隊，例如執行製片人、製作經理、服裝部門。基本上，所有部門都是由製片廠管理，製片廠主導電影製作，而製片人是以另一種的方式參與其中。

另一種則是超級獨立的製片人，他們自有能夠拍出賣座片的獨特竅門。至於像我這樣的企業家型製片人，我的方式是設法找到許多人員，並掌控整體概念。我會與人共享，也會在電影裡留下某種印記，為自己保有那部電影的某種元素。我之所以在電影裡打上「傑瑞米・湯瑪斯出品」，是因為我希望我的同事知道，我設法為我製作的電影籌募了資金，同時也以他們為榮。

在我小時候，製片人的形象是穿著貂皮大衣的優雅女子，開著一輛奧斯頓・馬丁（Aston Martin）敞篷車——那就是製片人貝蒂・巴克斯，但那時我不瞭解導演或製片人到底在做什麼。我想，即使到了現在，許多人也許瞭解導演在做什麼，但對製片人在做什麼還是一無所知。幸好我有幾位很棒的老師，首先是我爸（導演雷夫・湯瑪斯），從我最早對電影製作層面有記憶以來，我就置身在電影環境中，我也看見了其中的熱情和缺點。

我有幾位重量級的導師——不用說，就是我父親、我叔叔傑拉德・湯瑪斯（Gerald Thomas），以及貝蒂・巴克斯（雷夫・湯瑪斯的製片夥伴）。我一直看著他們的工作方式。貝蒂是一位了不起的女人，我愈瞭解她的事，愈覺得她了不起。我也讀過她的自傳《揭露真相：電影製片人貝蒂・巴克斯自傳》（*Lifting the Lid: The Autobiography of Film Producer Betty Box*）。大戰期間，她身兼編劇、製片人及導演，男人都上戰場了，她凡事自己來。這位女性製片人製作過六十部電影，如今卻幾乎沒人知道她在英國電影史上的重要性。

巴克斯和雷夫・湯瑪斯是製片人及導演搭檔，全盛時期都曾與「蘭克組織」簽約。那種工作體系結束後，許多人無法順利轉入獨立製片世界。過去業界比較屬於君子之爭，那是迥然不同的世界和時代，現在的世界比較是割喉式競爭，在電影籌資方面也更加困難。

我剛開始製作電影時，會找兩個金主合作，情況比較單純。到了一九九○年代中期，情況變得愈來愈困難。我保持某種模式來運作：電影的預售必須超過成本，這麼做至少就能損益兩平。那是我的經營計畫，相當理想，也極為幸運，因為我們能掌控別人想要的產品，而我的買家超過我的需求。當時歐洲有些公司會固定買我的電影，和我合作的有不同的發行公司，還有更多電影院，因而有更大的獲利能力。那時有電視保護政策，當你完成一部電影就可以賣給電視。後來 VHS 成為獨占的市場，接著是 DVD 成為獨占的市場。

我是誤打誤撞成為製片人的，大半輩子都沒有事先規畫。我十七歲離開學校，取得基本學歷，開始找工作。起初在實驗室，後來在電影業陸續換過許多工作，最後進入桑帝・李伯森（Sandy Lieberson）與大衛・普特南經營的「好時光」（Good Times）製作公司。

圖01：湯瑪斯與導演叔叔傑拉德・湯瑪斯攝於一九八四年。

> **"我不喜歡在人際關係中硬來，我自認是相當溫和的專制者，是溫和的企業家。**
> **我很幸運一直還算成功，但我一向選擇獨樹一幟的電影。"**

我一直朝著拍攝電影的方向前進，一直到了某個時間點，我才真正知道自己在做什麼。我在剪接室工作，在電影業不同領域擔任助理，獲得些許突破。我參與過一些很出色的電影，例如《不速之客》（*The Harder They Come, 1972*）、肯·洛區執導的電影，以及雷·哈利豪森（Ray Harryhausen）製作的電影。

我和肯合作時，有機會為他剪接電視電影作品《兄弟，能分我一毛錢嗎？》（*Brother Can You Spare A Dime, 1975*），後來這部片還曾在坎城放映。桑帝是很棒的人，對我特別照顧，把我當大人，還帶我去好萊塢和紐約見世面。他一直是洛杉磯的大牌經紀人，在紐約也有許多朋友，我就是在紐約剪接那部片的，我現在的許多好朋友都是桑帝介紹的。

就這樣，我一下子就熟悉了好萊塢。我從事剪接，

但有志成為導演，正好導演菲力普·莫拉（Philippe Mora）邀我去澳洲剪接和製作電影（《瘋狗摩根》〔*Mad Dog Morgan, 1976*〕），還說他能向澳洲電影委員會（Australian Film Commission）籌到資金。

我出發去了澳洲，帶著我爸親手寫的信，密封在信封裡，署名要給大聯盟電影公司（Greater Union Films）主管諾曼·里吉爵士（Sir Norman Rydge），他發行過大約三十部我父親的電影，不過我爸從沒去澳洲宣傳過。

我收到回信，和諾曼爵士約在他位於雪梨海德公園的俱樂部見面。他說：「你爸捎來訊息說你想要拍電影，我們其實沒投資電影，但你八成不曉得你爸替我賺進多少錢。我因為「醫生」系列電影賺了一大票，也因為「胡鬧」（*Carry On*）系列電影賺了許多錢。我要你明天去大英帝國電影公司

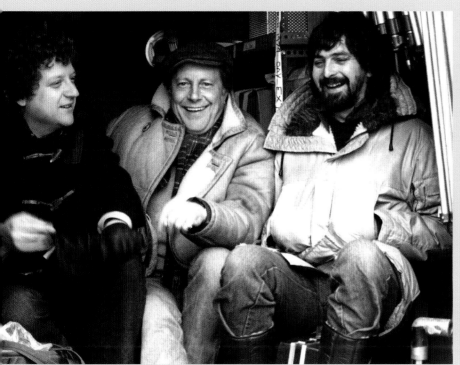

《性昏迷》 BAD TIMING, 1980

（圖 02-03）「蘭克組織」的一名主管譏諷尼可拉斯·羅吉的《性昏迷》是「一部病態的電影，由病態的人拍給病態的人看」。這件事眾所周知，但對湯瑪斯而言，羅吉是真正的大師，始終深入探索「生活的特殊之處，以及人際關係的疏離。」《性昏迷》在維也納拍攝，亞特·葛芬柯（Art Garfunkel）飾演佛洛伊德心理學分析家亞利克斯·林登（Alex Lindon），與美國年輕女性泰瑞莎·羅素（Theresa Russell）產生激烈又具毀滅性的情愫（圖03）。（圖02）湯瑪斯（左）、尼可拉斯·羅吉（中）及電影攝影師安東尼·理查蒙（Anthony Richmond）。

《末代皇帝》 THE LAST EMPEROR, 1983

（圖 01-05）湯瑪斯在三十八歲時就因《末代皇帝》獲
得奧斯卡最佳影片獎。這個故事描述中國清朝第十二任
皇帝溥儀，他曾經統治幅員遼闊的世界大國，但晚年淪
為卑微的園丁。

這部電影的製作過程非常波折，除了需要高超的組織技
巧，還需小心翼翼與中國當局協商。這也是真正史詩格
局的敘事，由於沒有可用的電腦繪圖影像[68]，製作群在
場景方面無法抄捷徑取巧，必須使用數千名臨時演員。
更令人驚訝的是，這部電影是在沒有任何美國製片廠參
與的情況下拍成的。

68 CGI，參見專有名詞釋義。

01

> "在中國拍攝《末代皇帝》是一次不同凡響的經驗。當時我三十八歲，
> 從頭到尾花了四年，將近我人生的十分之一。我們找到資金，拍出那
> 部電影，在那之前我從沒去過中國。"

"我想，即使到了現在，許多人也許瞭解導演在做什麼，但對製片人在做 什麼還是一無所知。幸好我有幾位很棒的老師。"

01

02

03

比較年輕，當然現在我只要有預算也能拍出那種電影，但拍攝那些電影必須化腐朽為神奇，是一大挑戰。那些是極具挑戰性的電影，有許多不同國籍的人，在充滿挑戰的實地拍攝。在中國拍攝《末代皇帝》是一次不同凡響的經驗。當時我三十八歲，從頭到尾花了四年，將近我人生的十分之一。我們找到資金，拍出那部電影，在那之前我從沒去過中國。

在撒哈拉沙漠拍攝《遮蔽的天空》，和在不丹拍攝《小活佛》（ Little Buddha, 1993 ）的情況相同。你帶領二、三百人一起工作，他們都是你的責任，你必須提供伙食和衣服，而且工作環境很辛苦。

在我的職業生涯中，大多數人都和我維持密切的關係。電影人都不好相處，一直都是！這是必然的。如果你想對每個難搞的電影人發脾氣，那你在一行就不會有朋友了。每個人都有不好的習性，或者說，大多數人都有壞習性，但你必須包容。我顯然也或多或少有果斷的習性，但我盡量公平親切，因為我想要和每個人一再合作。我不喜歡在人際關係中硬來，我自認是相當溫和的專制者，是溫和的企業家。

我很幸運一直還算成功，但我一向選擇獨樹一幟的電影。我不會選擇類型電影，我不會提議要拍攝浪漫喜劇片。一開始，我不知道自己到底在做什麼，但經過幾部電影的磨鍊，一切變得明朗，我瞭解自己做的是什麼。我很幸運，選擇了好的合作夥伴，他們在我不熟悉的領域比我懂得更多，

圖 01：《末路小狂花》（ Rabbit-Proof Fence, 2002 ），菲利普・諾斯執導。

圖 02：《奇幻世界》（ Tideland, 2005 ），由泰瑞・吉廉（Terry Gilliam）執導。

圖 03：《13人刺客：殊死血戰》（13 Assassins, 2010），三池崇史執導。

與貝托魯奇合作

（圖04-06）貝托魯奇有個著名事蹟，就是稱呼湯瑪斯是披著泰迪熊毛皮的騙子。後來湯瑪斯澄清這種評論：「那是因為我以前會穿一件假毛皮材質的外套，是用假毛皮料子製成的，又美又長，雙排鈕扣，他以為那是泰迪熊外套。貝托魯奇向來會以非常詩意的方式說話。」

他們兩人第一次見面是在倫敦的一家中國餐館，湯瑪斯對貝托魯奇的早期電影心存敬畏，例如《同流者》、《巴黎最後探戈》及《一九○○》，也很高與有機會與這位義大利導演合作《末代皇帝》（圖04）、《遮蔽的天空》及《小活佛》等宏偉的計畫。投入那樣的作品並不容易，那都是「極具挑戰性的電影，有許多不同國籍的人，在充滿挑戰的實地拍攝」。然而，湯瑪斯仍說貝托魯奇是理想的合作夥伴。

（圖05）湯瑪斯（左）與基努．李維（中）及貝托魯奇（右）在《小活佛》的拍攝現場。

（圖06）《巴黎初體驗》（*The Dreamers*, 2003），同樣也由貝托魯奇執導。

我從他們身上學到很多，而且仍在學習。一個人能保持優勢、多產且始終符合時代思潮多久？我已經維持了將近四十年。

英格蘭有許多製片人想在英格蘭製作電影，我則是想製作電影，其次，如果是在英格蘭那很酷。我在英格蘭製作過的電影不多。我和肯．洛區、東尼．賈奈特（Tony Garnett）及茶隼電影公司（Kestrel Films）等人合作過，他們支持拍攝當時算是很前衛的電影。他們有個辦公大樓，氣氛很棒，我們拍片拍得很開心。重要的是，每個人都投入其中，處於這個獨一無二又去蕪存菁的世界，享受著這份神奇。

電影是很奇妙的行業，不見得有利可圖，可能會賺錢，但賺錢的人不多。我承認我很幸運，我想繼續製作電影，因為我樂在其中。我感覺自己還有施展空間，我還能繼續不斷往下走。我想我不會放棄的。

朗・耶克薩與艾伯特・柏格
Ron Yerxa & Albert Berger

"製片這份工作很容易令人困惑。不同的製片人有不同的做法，不同的時刻必須運用不同的技巧或能力，也沒有什麼特定的方式。重要的是製片人必須保持靈活變通，留意某些特定情況會有什麼需求。"

《小太陽的願望》（2006）

製片人朗‧耶克薩與艾伯特‧柏格擅長混合獨立和主流電影，懂得如何設法把具獨立見解的計畫納入片廠系統。能夠吸引他們的，是能激起並能傳達給更廣大觀眾的獨特個人觀點。他們製作的作品，包括：幾位獨立作者型導演的第一部製片廠電影，例如史蒂芬‧索德柏執導的**《山丘之王》**（*King of the Hill, 1993*），以及亞歷山大‧潘恩（Alexander Payne）執導的**《風流教師霹靂妹》**（*Election, 1999*）；改編作品，如安東尼‧明格拉（Anthony Minghella）執導的**《冷山》**（*Cold Mountain, 2003*）；還有影展熱門片兼奧斯卡獎提名片，如**《小太陽的願望》**（*Little Miss Sunshine, 2006*）。

柏格畢業於哥倫比亞大學的電影學院，花了十年在洛杉磯擔任電影編劇，他表示，他是因為絕望而成為製片人的：「身為電影編劇，你會受雇寫劇本，但不見得是那種你會想去看的電影，更不用說是你想拍的。等到劇本寫好了，你就被排除在外，好像與電影製作過程完全不相關了。我不曾考慮過當製片人，但在那個時候忽然有了這個念頭。」

耶克薩表示，他一直不是志在電影這一行，而是誤打誤撞踏上製片之路的。他從史丹佛大學畢業後，做過各式各樣的工作，然後成為 CBS 電視台及元首影業（Sovereign Pictures）的電影部主管。一九八八年，耶克薩與柏格透過一個共同朋友在芝加哥認識，大約十年之後，兩人才和索德柏合作他們製作的第一部電影長片，並成立他們的公司「誠意製作」（Bona Fide Productions）。耶克薩描述他與柏格的合作方式是「良性的無政府狀態」，因為他們沒有明確分工或扮演固定角色。

二○一二年，這兩位製片人完成西亞‧李畢福主演的**《這該死的愛》**（*The Necessary Death of Charlie Countryman, 2013*），並推出**《小太陽的願望》**導演強納森‧達頓（Jonathan Dayton）與華蕾莉‧法里斯（Valerie Faris）執導的**《客製化女神》**（*Ruby Sparks, 2012*）。他們最近製作的電影作品還有亞歷山大‧潘恩執導的**《內布拉斯加》**（*Nebraska, 2013*），以及挪威導演尤沃金‧提爾（Joachim Trier）執導的**《記憶乍響》**（*Louder Than Bombs, 2015*）。[69]

69 在那之後，這兩位製片人的新作是**《紐約唯一活著的男孩》**（暫譯，*The Only Living Boy in New York,* 拍攝中）。

朗・耶克薩與艾伯特・柏格 Ron Yerxa & Albert Berger

我們製作史蒂芬・索德柏執導的《山丘之王》時，正式合夥並成立公司。我們已經是多年的朋友，發覺能打動我們的電影種類非常相似，於是在一九八九年日舞影展前決定攜手賭上我們的命運。

我們碰巧參加了《性、謊言、錄影帶》第一場試片，之後就與導演索德柏聯繫，那場對話促成了我們合作的第一部電影——《山丘之王》。索德柏當時還要拍攝《卡夫卡》（Kafka, 1991），所以我們先接其他電影公司的工作，等他準備好。

我們在聖路易斯（St. Louis）拍攝《山丘之王》，把兩個街區布置成大蕭條時期的模樣。索德柏有一種獨特的風格，他想要極簡陋的狀況，沒有窗戶的辦公室，擺著簡單的桌子，布滿電線，愈稀奇古怪愈好。

我們住宿在鬧區一間由鐵路車站改裝而成的旅舍，我們走過兩個街區，來到一間廢棄的歌劇院兼曲棍球場，當時我們借來當作製作辦公室和攝影棚，那種拍電影的方式很有趣。

環球影業以消極挑片的方式買下那部電影，因此沒有任何製片廠會監督我們。關於那個特殊計畫，當時有一種概念浮現在我們腦海：我們想拍一部奇特的製片廠電影。

那很不尋常，因為通常你不是拍獨立電影，就是拍製片廠電影。《山丘之王》是環球慣常做法的例外，完全是因為索德柏，他們因為《性、謊言、錄影帶》而完全相信他，也願意為這部電影冒險。

同時，另一種可能性也浮現在我們眼前：為這位成名於獨立界的導演製作第一部製片廠電影。我們一向期望新興導演能獨立，試圖找到能真正發聲的人，然後尋求能與製片廠合作的適當方式。

以索德柏為例，那自然而然就發生了，我們受惠於那樣的環境。之後，這變成我們不斷使用的策略，例如亞歷山大・潘恩執導的《風流教師霹靂妹》，陶德・菲爾德執導的《身為人母》（Little Chil-

dren, 2006），大衛・席格（David Siegel）與史考特・麥基席（Scott McGehee）執導的《拼出真愛》（Bee Season, 2005），以及強納森・達頓與華蕾莉・法里斯執導的《客製化女神》。

我們非常幸運，合作的導演及製作的電影種類經常是製片廠願意冒險的少數幸運兒，他們允許我們以我們想要的方式拍攝那些電影，所以我們其實沒有受別人掌控電影、遭人欺壓，或是別人不支持正確判斷的經驗。

我們有興趣製作的電影種類，往往是能引起演員和製作群共鳴的電影，是小型、個人化、全劇組都欣然拍攝的電影。當然，有些電影很難拍成，但撇開電影賣不賣座，其中多數似乎沒有太多的創傷和噩夢就拍成了。

你必須仔細考慮每個計畫，想清楚怎樣支持電影最好，一切要以電影為重，那會告訴你怎麼做，以及由哪些人來推動那個計畫。

與導演和執行製片人的關係才是關鍵，他們都是製片人在一開始必須做出的重要決定，尤其導演是最重要的。我們合作過的許多導演，例如索德

圖 01：一九八七年左右，耶克薩（左）與柏格（右）在義大利威尼斯，為他們未來的製作公司制定計畫。

圖 02：《山丘之王》，由史蒂芬・索德柏執導。

柏、亞歷山大·潘恩、陶德·菲爾德及安東尼·明格拉，他們完全知道自己在做什麼，他們與製片人意氣相投，製作變得像是協同合作。至於執行製片人，你想要的人選必須能為製作面設定正確調性，而不只是不計代價保護預算。

製片這份工作很容易令人困惑。不同的製片人有不同的做法，不同的時刻必須運用不同的技巧或能力，也沒有什麼特定的方式。

重要的是製片人必須保持靈活變通，留意某些特定情況會有什麼需求。你能制定規則，例如開拍之前劇本必須保密，但有時遇到某些狀況就是會打破規則，或守不住規則，你必須重新規畫局面。這有點像公路旅行時的全球定位系統，當你轉錯

> "有十到二十個電影明星是所有製片廠都想合作的，他們就是祕密武器。如果你想拍一部不見得是製片廠覺得能賺錢的電影，但由於這些明星的票房力量，電影還是能拍成。"

彎，也許柳暗花明又一村，以其他途徑到達目的地也挺有趣的。那種流動的靈活性是一椿美事。

關於《精選完美男》（ The Switch, 2010 ）這個計畫，我們必須運用過去學會的一切技能，盡力追求好的結果。當時有許多突然出現的變化，讓我們不得不臨機應變。也就是在那個時候，電影工業面臨重大的改變，我們想要拍攝的電影種類似乎難以

《風流教師霹靂妹》ELECTION, 1999

（圖 01-02）耶克薩與柏格形容社會寫實喜劇片《風流教師霹靂妹》是「我們想要製作的最佳範例電影」。

這部電影改編自湯姆・佩羅塔（Tom Perrotta）未出版的小說，兩位製片人經朋友推薦而接觸到這個作品。故事描述一名失意男教師與一個野心勃勃想競選學生會長的女高校生間的較勁，分別由馬修・鮑德瑞克（Matthew Broderick）及瑞絲・薇斯朋（Reese Witherspoon）飾演。

柏格表示：「那本書打動了我們。它具煽動性，而且以許多不同聲音寫成。崔西・佛利克（Tracy Flick）是我們前所未見的角色。」

他們向當時負責經營 MTV 電影台的大衛・蓋爾（David Gale）提出這個計畫，MTV 電影台與派拉蒙影業有簽約，蓋爾認為，這個故事非常符合 MTV 電影台在此合約下想製作的電影，也同意買下那本書的版權，並由耶克薩與柏格擔任製片人。

兩位製片人慧眼挑選剛拍完《天使樂翻天》（Citizen Ruth, 1996）的導演亞歷山大・潘恩。柏格表示：「我和朗一心想找他和編劇夥伴吉姆・泰勒（Jim Taylor）加入這個計畫。」不過，一直等到《天使樂翻天》在日舞影展首映，製片廠才接受亞歷山大・潘恩和吉姆・泰勒。

柏格補充說：「亞歷山大是那種會拍特定電影種類的導演。另一方面，派拉蒙有一種想服務明確觀眾群的規範，但亞歷山大對那不一定感興趣。」

派拉蒙把《風流教師霹靂妹》視為描述高中的喧鬧喜劇片，但編導和製作人則將其視為一部具顛覆性的電影，暗示師生之間及夫妻之間的怨恨與衝突。

01

柏格回想當時情況:「很棒的是,MTV頻道終於察覺這部電影不會是他們想像的那種鬧劇,不過他們就是喜歡這個計畫,並決定支持我們。

「派拉蒙對於選角抱持強烈觀點,提議找到像湯姆·漢克斯或湯姆·克魯斯等大牌明星,最後敲定是馬修·鮑德瑞克,我們都很興奮,派拉蒙也是,後來他們就不再插手,讓我們拍攝這部電影。」

不過,在準備發行這部電影時,這種混合獨立和製片廠的計畫出了一點問題。

耶克薩表示:「派拉蒙開始商議這是哪一種電影、該如何行銷和賣出,有整整一年時間,那部電影被打入冷宮,因為故事結局引發爭議。製片廠主張要快樂結局,兩個角色變得很滿意他們的生活和工作,但那不是這部電影的重點。後來,亞歷山大和吉姆想出一個好主意,表面上能滿足製片廠的規範,馬修·鮑德瑞克的角色最後在自然史博物館教學,瑞絲·薇斯朋的角色成功當上參議員的助手。」

最後,這兩位製片人特別提到派拉蒙的主管雪麗·蘭辛(Sherry Lansing)拯救了這部電影。耶克薩繼續表示:「這種結果令人開心,發行很順利,也博得好評。」

為繼。這部片對我們來説不只是一部製片廠電影。

索尼影業突然收手，最後由一家名叫「指令影業」（Mandate Pictures）的製作公司接手。由於各式各樣的理由，「指令影業」在八字還沒一撇前就很想拍攝那部電影。在選角方面也經過一番重新考慮，讓這部電影的故事前提變成問題，所以我們不得不倉促進行。

《精選完美男》原本描述一名長相奇特的男子迷戀他最好的朋友。美麗的她決定生小孩，他很想

圖 01-02：《精選完美男》，由珍妮佛‧安妮斯頓及傑森‧貝特曼（Jason Bateman）主演。

實至名歸

（圖 03-04）關於《小太陽的願望》，這是一則二〇〇六年在日舞影展小兵立大功的故事。這部獨立拍攝的黑色喜劇片以一千多萬美元賣給發行商福斯探照燈影業，它的好運一直持續到隔年的奧斯卡獎，獲得包括最佳影片獎在內的四項提名，但由於美國影藝學院規定報名的製片人限制在三人以內，所以儘管耶克薩與柏格是最早參與這個計畫的製片人，也從頭到尾監督，他們仍無法獲得正式提名。

爭取掛名在製片界不足為奇。製作一部電影會牽動一大群人，通常只有負責創意和籌資的製片人能競爭夢寐以求的「製片人」頭銜。《小太陽的願望》有五位製片人：柏格、耶克薩、大衛・佛德烈（David Friendly）、彼得・沙拉夫（Peter Saraf）及馬克・托特陶（Marc Turt-letaub），但那時只有三人能獲得奧斯卡獎提名。

這部後來獲得奧斯卡獎的劇本出自麥可・安迪特（Michael Arndt），當初送到耶克薩與柏格手中。這兩位製片人拿給托特陶及其製片夥伴佛德烈看。他們打算製作和籌資，並且找了導演強納森・達頓與華蕾莉・法里斯。這四位製片人在焦點影業籌備這部電影，焦點影業最終沒有把電影拍成，但托特陶與沙拉夫合創一間新公司，製片人的人數因而增加為五人。

柏格表示：「既然情況是這樣，為了完成電影，我們盡全力配合，一起支持並為電影貢獻心力。有些電影會有只掛頭銜但未參與的製片人，這部電影不同，所有人都做出了應有的貢獻。有時候，電影會有許多製片人掛名，但其中多數人什麼都沒做，偶爾也會有電影是許多製片人掛名，但所有人合力促成電影完成，《小太陽的願望》就是一例。很遺憾的是，當時美國影藝學院的規定讓他們非得做出決定，但那種決定絕非公平或完善的方式。」

耶克薩表示：「謝天謝地，他們從此改變了規定。」美國製片人公會准許他們所有五位製片人掛名，此舉在仲裁掛名決定上帶來十足的進展。

" 電影最了不起的地方之一，就是你能與許多擁有不同想法的人合作。身為製片人，你就是核心，必須設法把一切融合成為一體。也因此，我們經常是最早參與試圖把劇本轉換成電影的人，我們對於我們想要製作的電影抱持強烈的觀點。"

> **"我們有興趣製作的電影種類，往往是能引起演員和製作群共鳴的電影，是小型、個人化、全劇組都欣然拍攝的電影。"**

幫她達成，但她反而要他幫忙找捐精者。因為各種理由，傑森·貝特曼獲選飾演那名男子，但他的模樣一點也不怪，事實上，許多女人會樂於跟他在一起。這個選擇造成了混亂，我們在八個星期裡調整劇本，以便配合新的選角。

那部電影的進行重點，變成編劇艾倫·勒布（Allan Loeb）在導演喬許·高登（Josh Gordon）與威爾·史派克（Will Speck）的引導下設法重寫。接著，就在開拍的前一星期，「指令影業」把發行權賣給米拉麥克斯電影公司，於是新的製片廠加入。接著在電影開拍之後，米拉麥克斯又有一整套他們想提出的注意事項。

那是一次見機行事的經驗，我們好像在拍攝一部約翰·卡薩維提（John Cassavetes）的電影，但偽裝成製片廠的電影。最後，經由許多臨機應變以及每個人努力善盡本分，我們完成了一部所有人都很滿意的作品。

那不算是我們平常會拍電影的方式，但我們當然能夠運用自身的經驗來協助引導這部電影。在大多數案子裡，我們會產出自己的計畫，那可能是來自一本書、一篇文章，或一個尚未敲定導演的劇本。

我們的重點在於設法拍出那部電影，並保護它。一開始，你會找來導演，你們看法一致，然後就讓導演自行發揮。不過，情況也會愈來愈複雜，因為隨著計畫進展，你不一定會完全保護導演的理念，有時製片廠、出資者，或編劇、演員，都會有站得住腳的觀點。

電影最了不起的地方之一，就是你能與許多擁有不同想法的人合作。身為製片人，你就是核心，必須設法把一切融合成為一體。也因此，我們經常是最早參與試圖把劇本轉換成電影的人，我們對於我們想要製作的電影抱持強烈的觀點。

另一次很棒的合作經驗是《冷山》，那是我們在

圖 01：妮可·基嫚與裘德·洛（Jude Law）演出安東尼·明格拉執導的史詩片《冷山》。

圖 02：耶克薩（左）與柏格在羅馬尼亞布拉索夫（Brasov）上方的山區，那是《冷山》主要拍攝地點。

182 製片之路 FilmCraft | Producing

原著出版後找到的題材。製片廠在原稿階段就拒絕了，我們非常幸運，在書店上市的第一週就發現那本書。我們兩人都讀了，而且能夠說服經紀人琳·尼普雪特（Lynn Pleshette），並爭取到一些時間設法籌備。

我們考慮薛尼·波拉克（Sydney Pollack）會是很適合的導演，於是把劇本拿到他的公司「海市蜃樓」（Mirage）。

當時波拉克參與了《大開眼戒》（Eyes Wide Shut, 1999）的演出，無法馬上讀劇本。正好安東尼·明格拉也正在「海市蜃樓」進行一個計畫，「海市蜃樓」

的製作部首長比爾·霍伯格（Bill Horberg）認為他會是執導那部電影的絕佳人選。

對我們來說，《冷山》是一次棒極了的經驗，因為參與那部片的每一個人，全都是業界的頂尖人才，包括攝影指導、服裝設計、剪接師、美術總監等，全部都是。

明格拉因《英倫情人》（The English Patient, 1996）贏得奧斯卡獎，當然會與世界一流劇組合作，我們的卡司也很出色。明格拉是很傑出的編劇和導演，也是我們合作過最民主的人，他寬厚，合群，樂於接納每一個人。

圖03：《身為人母》，由陶德·菲爾德執導，凱特·溫絲蕾及派翠克·威爾森（Patrick Wilson）主演。

亞歷山大‧柯爾達 Alexander Korda

在傑佛瑞‧戴爾（Jeffrey Dell）一九三九年的諷刺小說《沒人訂購狼》（*Nobody Ordered Wolves*）中，匈牙利出生的電影製片巨擘亞歷山大‧柯爾達（1893–1956）被諧仿成「悖論」電影製作公司（Paradox Film Productions）的主管拿破崙‧伯特（Napoleon Bott），「一個叼著巨大香菸的醒目人物……年約四十到六十之間」。伯特是嘴裡叼著菸的鉅子，背後一陣混亂尾隨他而至。在那本書的結尾，未能上場且沒人記得的臨時演員訂購了野狗，那些狗正在伯特的製片廠到處翻撿垃圾。

柯爾達本人確實和戴爾的虛構諷刺作品中所暗示的一樣古怪。例如，歷史學家莎拉‧史特利（Sarah Street）這樣描寫他：「柯爾達的匈牙利背景、浮誇個性、對聲望的渴求、政治人脈、聳人聽聞的財務交易及可疑的間諜活動，同時引發了評論家和贊助人的想像力。」

柯爾達既是製片人，也是導演。他自製自導的《亨利八世》（*The Private Life of Henry VIII*, 1933），是英國電影產業首度在國際上大獲成功。那部傳記片以蓄意淫穢又誇大的方式描述這位都鐸王朝君主，並且讓氣勢懾人的男主角查爾斯‧勞頓（Charles Laughton）贏得奧斯卡最佳男主角獎。那部電影在票房上的巨大成功為柯爾達帶來名聲，更重要的是帶來經濟影響力。

隔年，通常對電影製片人敬而遠之的英國保誠人壽公司（Prudential Assurance Company）開始贊助他，據說資助的金額為九百五十萬美元。由於保誠的金援，他不只讓自組的「倫敦影業」（London Films, 著名商標是大笨鐘）成為英國首屈一指製作公司，還在聯美的董事會保有一席，並在倫敦西北的德納姆（Denham）新建自己的製片廠。

在許多人眼中是怪胎的他本是東歐難民，當他的事業開始出現重大虧損，不利於他的反猶太主義隱約出現。儘管如此，柯爾達對一九三〇和一九四〇年代英國電影文化的貢獻仍不可低估。在如此短視又自我中心的產業，他是真正具有國際觀的人。他可說以四海為家，在踏上英格蘭前，就曾在歐陸及好萊塢工作過。柯爾達能夠號召一群天賦異稟的難民同伴共事，其中許多也是匈牙利人。

英國原本沒有像樣的西部片，但柯爾達與兄弟文森（Vincent）及佐頓（Zoltan）以熱鬧的帝國冒險打造出西部片，比如《四片羽毛》（*The Four Feathers*, 1939）及《金鼓雷鳴》（*The Drum*, 1938）。柯爾達探索了科幻片，改編 H‧G‧威爾斯（H. G. Wells）的小說，拍成《篤定發生》（*Things to Come*, 1936），也探索了大規模奇幻片的領域，拍出《巴格達竊賊》（*The Thief of Bagdad*, 1940）。

圖01：柯爾達與卡萊‧葛倫（Cary Grant），大約攝於一九四七年。

圖02：柯爾達與瑪兒‧奧勃朗（Merle Oberon）、勞倫斯‧奧利佛（Laurence Olivier）、勞勃‧泰勒（Robert Taylor）及提姆‧惠蘭（Tim Whelan），攝於一九三七年。

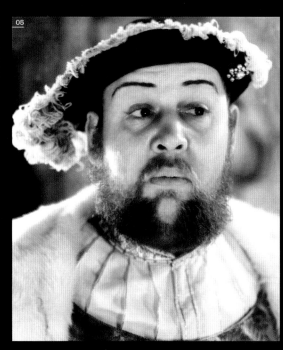

《巴格達竊賊》的導演之一麥可·鮑威爾證實了他的不凡魅力：「柯爾達長得不起眼，但很高，很優雅，帶著匈牙利口音說各種歐洲語言，只抽可樂娜（Corona）牌的大雪茄，流連在各家一流餐廳，住在薩沃依（Savoy）飯店。他善交際，有修養，慷慨大方……每個人都想認識柯爾達，而柯爾達也認識每個人。」

正如鮑威爾所言，柯爾達結合魅力和浮華，散發迷人的神祕氣息，符合人們對電影製片人的預期。二次世界大戰期間，他為戰爭效力，拍攝宣傳影片，遊說美國加入戰爭，並因此受封爵士爵位。

柯爾達也許是古怪的生意人，也是會激怒人的合

螢幕，演出**《忠魂鵑血離恨天》**（*Lady Hamilton*, 1941）及**《英倫大火》**（*Fire Over England*, 1937）等片。

柯爾達也足以與無情的好萊塢操盤手抗衡，例如，他曾與大衛·歐·塞茲尼克為了卡羅·李德（Carol Reed）執導的經典驚悚片**《黑獄亡魂》**（*The Third Man*, 1949）爭奪頭銜及票房收入。他對小說家格雷安·葛林（Graham Greene）也算推崇，鞭策他寫出**《黑獄亡魂》**的電影劇本。葛林對柯爾達的評價正可說明柯爾達受許多合作夥伴愛戴的原因——他不會記恨，也能在英國電影業的肆意誹謗風氣中當個明眼人。

葛林在其回憶錄《逃離的方式》（*Ways of Escape*）中寫

圖 03：**《忠魂鵑血離恨天》**，由勞倫斯·奧利佛及費雯·麗主演。

圖 04：**《篤定發生》**，由雷蒙·馬西（Raymond Massey）主演，威廉·卡麥隆·孟席斯（William Cameron Menzies）執導。

圖05：**《亨利八世》**中的查爾斯·勞頓。

專有名詞釋義

副導演 assistant director（AD）
導演的得力助手，也稱為「第一副導」。隨著電影的規模不同，可能也會有「第二副導」、「第三副導」等。

助理監製 assistant producer
工作內容與助理製片人相似，主要工作是在電影製作過程中協助製片人。

助理製片人 associate producer
低階製片人員頭銜之一。在電影製作中，其地位與工作量往往不成比例。亦稱為策劃，或協同製片人。

作者 auteur
電影工作者，通常是導演兼編劇，抱持強烈的個人理念，儘管有其他許多合作者參與，但仍會在其電影裡留下獨特印記。

線下 below-the-line
主要是指與電影實際製作和後製有關的技術人員費用和各項成本。至於主要演員、導演、編劇和製片人的報酬，則視為「線上」（above-the-line）項目。

電腦繪圖影像 CGI
computer-generated imagery的縮寫，用來創造全數位的動畫電影，或真人電影中的特效表現。

特寫 close-up
聚焦於演員臉部的鏡頭，或是鏡頭緊貼著拍攝對象，因而幾乎看不見背景或環境的影像。

完片保證 completion bond
一種保障契約，確保製片人依照經由同意的劇本、預算和進度表如期完成和交出電影。如果電影耽擱或無法完成，則必須依契約規定賠償投資者的損失。

聯合製片人 co-producer
聯合製片人這個職銜意指比真正的製片人地位稍低，未必專指電影製作過程中的某種特定角色，若是在國際聯合製作情況下，此職銜可指非主要製作公司的製片人。

聯合製作 co-production
包含數個製作合夥人與籌資者的電影，通常來自一個以上的國家。

創意製片人 creative producer
密切投入搜尋題材、開發劇本及組織電影製作創意團隊的製片人。

毛片 dailies
前一天拍攝的電影片段，讓導演和攝影師能一邊拍電影，一邊評估演員表現、光線、色彩和其他面向。

延遲金 deferment
延後付給演員或工作人員的報酬，直到電影促銷後有足夠利潤才會支付。

開發（或發展）development
電影計畫準備開拍前的時期。在這段期間，主要工作內容是：劇本成形並一再修訂，演員和工作人員的選定，以及整合籌資計畫。

數位 digital
一種能攝取影像的電影製作技術，但非傳統的底片膠卷。數位不像底片膠卷使用感光乳劑，因此能呈現更均勻的影像，但缺乏顆粒或隨機的色彩和光線。

數位中間片 digital intermediate（DI）
一種讓導演和攝影師能在後製時操控膠卷色彩的技術。數位中間片也能協助電影工作者把十六釐米轉換成三十五釐米，而且較以往更不失真。

發行商 distributor
取得電影發行權的公司，能讓該電影在戲院上映，以及在其他發行平台上放映，如DVD、電視（包括有線和衛星）。

**攝影指導／電影攝影師
director of photography（DoP或DP）
／cinematographer**
攝影部門的領導人，主要負責一部電影的所有攝影元素。

監製 executive producer
定義模糊的頭銜，通常指電影的籌資者或發起籌資的人，或指以其他方式參與電影的個人，比如代表重要演員、導演或編劇的經紀人。

優先審視合約 first-look deal
一種合約或選擇權，讓電影公司對簽約製片人發展的製作計畫有優先權。

國外銷售公司 foreign sales company
取得或代表電影國外權利的公司或代理商，可再授權給世界各國或各區的個別發行商。也稱為「國際銷售」（international sales）。

國外銷售預估 foreign sales estimates
針對進行中的電影計畫的國際權利判斷其潛在價值，並估算其營收，預估的根據通常是電影的卡司、導演和類型。

法國新浪潮 French New Wave
起源於一九五〇年代末的電影運動，強調實驗性，與好萊塢慣用的敘事風格大相逕庭。法國導演採取非傳統的剪接技巧（如跳接），並運用手持攝影機拍攝，展現更解放和更冒險的精神，代表性導演包括高達及楚浮等。《斷了氣》（*A Bout de souffle*, 1960）及《四百擊》（*The 400 Blows*, 1959）是公認此運動的經典之作。

開拍許可 greenlight
製片廠或籌資者核准一部電影開始製作。當電影獲得開拍許可，就會從開發階段進入前製，再到主要攝影或製作。

綠幕 greenscreen
在綠幕或藍幕前方拍攝演員或模型的一種特效技巧，再與數位輸出的背景精準結合，因而能呈現另一個環境的風貌。

獨立電影 independent / indie film
在傳統好萊塢片廠系統以外拍的電影，通常預算低，資金來自私人投資者。近年，獨立電影的定義擴展至更大預算的電影，通常透過國外預售籌資，最後還能交由片廠發行。

執行製片人 line producer
向主要製片人或製片廠報告的人，負責監督每天的製作過程，確保預算在控制之內。

實景拍攝 location shooting
指拍攝場地是實際存在的地方，而不是人工布置的場景。

收發室 mailroom
經紀公司或製片廠的郵件配送中心，傳統上是任何力爭上游的藝人經紀人和電影執行者進入好萊塢的第一站。

題材、素材 material
電影計畫的故事或概念基礎，可能包括書籍、雜誌或報紙文章、劇本、漫畫書、舞台劇、電視節目或某人的生平。

場面調度 mise-en-scène
原義為「擺在適當的地方」，即一場戲的取景、設計和拍攝方式。

消極挑片 negative pick-up
透過此種合約，製片廠或其他發行單位同意取得一部未完成電影的權利。對於能夠找到獨立拍片資金的製片人來說，這是一種受歡迎的管道，因為通常能使電影工作者保有創意方面的控制權。

實際攝製 physical production
電影製作時，在主要拍攝期完成的重點工作。

抽成 points
一部電影營收分配的百分比（營收又分「毛利」或「淨利」，計算結果截然不同），製片人能藉此得到報酬。如果電影賣得好，通常是製片人獲取實質收入的唯一方式。

後製 post-production
拍攝結束到電影發行之間的時期。這段期間會完成剪接、特效、配樂和對話配音等工作。

前製 pre-production
電影取得開拍許可後立即進入的階段。這也是主要攝影的前奏。在理想情況下，這時的電影劇本、演員、工作人員和籌資應該都已定案。

預售 pre-sale
在電影完成之前簽訂的發行合約，通常是根據卡司、劇本或電影工作者來判斷而簽訂的。

主要拍攝期 principal photography
電影計畫已經開拍，並視為「製作中」的期間，一般會有幾個星期，接著是後製。

製片人合約 producer deal
通常電影公司會與製片人訂定數年協議，讓製片人在其旗下開發和製作電影，並且經常會附帶開發成本費用和優先審視選擇權，但這種合約已愈來愈少見。

製片人酬勞 producer fee
製片人的主要薪資，通常是在電影完成時，由電影公司或其他投資方支付。有時製片人可能會收到預付款，通常是在電影公司選中其計畫時。

製片助理 production assistant（PA）
有時無支薪的初階電影製作職位，工作內容包括跑腿、乏味的打雜，往往是進入電影製作業界的踏腳石。

公部門資金 public funding
由政府機構或補助金提供電影製作的資金，而非透過私營部門取得。

劇本審閱員 reader
閱讀電影劇本然後給評語（其評語也被稱為歸納總結〔coverage〕）的職位。這份工作通常是自由接案性質，也可能是電影公司、製作公司或經紀公司的基層職缺。

補償機制 recoupment corridor
這種機制能讓電影計畫的投資者從電影賺取的收益中獲得報酬。通常會經過激烈的談判，決定誰能最先拿到錢。

彩排 rehearsal
在正式拍攝之前，演員練習某場戲如何演出的過程，通常在前製期間和拍片現場進行。

粗剪 rough cut
電影拍攝片段的粗略剪接，讓導演在修改和去蕪存菁之前，能對電影整體走向有大致概念。

行銷代理商 sales agent
談判和銷售電影發行權的人。

電影產製補助與獎助 soft money
某些國家或地區為了鼓勵投資地方，對電影產製提供財務支援，形式包含抵稅、減／退稅與各項補助措施。例如，某製片人前往馬爾他島拍攝，為島上帶來財源和職缺，該製片人就能要求在當地的花費有實質減／退稅。

分鏡圖／分鏡表 storyboard
用素描繪製的藍圖，能顯示一幀影像（或一連串影像）透過觀景窗呈現後應有的樣貌。導演和攝影師在拍片現場決定攝影機鏡位，會使用分鏡劇本來輔助說明他們的構思。

片廠合約 studio deal
與片廠簽訂合作拍攝電影的合約。

故事部門 story department
又稱編劇部門，大多設立在製片廠或製作公司內部，負責監督劇本審閱，並蒐尋各種劇本、書籍和其他素材，以提交有潛力的電影計畫。此部門由編審（story editor）管理。

劇本雛形／詳細劇本大綱 treatment
介於故事大綱與最後劇本的中間階段，包括完整情節發展和主要場景，還有部分重要對白，說明風格和敘事如何「處理」故事的戲劇性，並將其電影化。

圖片來源